奇幻藝術
繪畫技巧

U0110262

奇幻藝術

繪畫技巧

索卡爾·邁爾斯

新一代圖書有限公司

國家圖書館出版品預行編目（CIP）資料

奇幻藝術繪畫技巧 / 索卡爾·邁爾斯（Socar Myles）；
Coral Yee譯 . -- 初版 . -- 新北市：新一代圖書，
2012 . 11
面；公分
譯自：Fantasy art drawing skills
ISBN 978-986-6142-28-4（平裝）

1. 繪畫技法

947.1 101018254

奇幻藝術繪畫技巧
Fantasy art drawing skills

作　　者：索卡爾·邁爾斯（Socar Myles）

譯　　者：Coral Yee

校　　審：吳仁評

發 行 人：顏士傑

編輯顧問：林行健

資深顧問：陳寬祐

出 版 者：新一代圖書有限公司
　　　　　新北市中和區中正路906號3樓
　　　　　電　話：(02)2226-3121
　　　　　傳　真：(02)2226-3123

經 銷 商：北星文化事業有限公司
　　　　　新北市永和區中正路456號B1
　　　　　電　話：(02)2922-9000
　　　　　傳　真：(02)2922-9041

郵政劃撥：50078231新一代圖書有限公司

書　　號：ISBN 978-986-6142-28-4

定　　價：520元

〈中文版權合法取得·未經同意不得翻印〉
◎本書如有裝訂錯誤破損缺頁請寄回退換◎
2013年1月初版一刷

A QUARTO BOOK

Published in 2012 by Search Press Ltd
Wellwood
North Farm Rd
Tunbridge Wells
Kent TN2 3DR

Copyright © 2012 Quarto plc
Printed in China by Hung Hing

目 錄

目錄待續

第四章：

概念與角色 95

前言

在奇幻藝術這個領域，我是個後來者。雖然在成長過程中，我一直沉浸在邁克爾‧海格（Michael Hague）、亞瑟‧拉克漢姆(Arthur Rackham)與古斯塔夫‧多雷（Gustave Dor'e）的插畫作品中自得其樂，但是我從未想過自己將成為奇幻藝術的創造者。這一切，都在我成為一個貧困潦倒的學生之後產生了改變。當時，我正在網上四處尋找可以磨練繪畫功底，同時可以充實錢包的機會。在這個尋找的過程中，我遇到了一群異常友好的人，就是那些致力於奇幻藝術的自由工作者。他們無法一夜暴富，腰纏萬貫，但是卻過得怡然自得。而且他們之間能夠彼此扶持，開誠佈公地給予對方建議、指導

以及誠心的鼓勵。在和這些人接觸之後，我開始察覺，自己終於找到了努力的方向，奇幻藝術就是我值得為之奮鬥終身的事業。

我希望能夠通過這本書為那些在奇幻創作這條路上艱難摸索的後輩有所幫助。這些人當中，有些人可能希望將奇幻藝術當成自己的事業，而有些人從事奇幻創作只是出於熱愛，有些人則是兩者兼具。對於這些晚輩，這本書將會發揮一個指引者的作用，指引讀者將奇幻從虛無的想像轉化在紙上的具象。我希望借助於這本書的幫助，任何頭腦中有想法的人拿著手中的鉛筆就能夠實現整個轉化過程。因此，這本書所針對的讀者包括那些對於應該如何入手一無所知的初學者，那些出

關於本書

第一章：繪畫入門

本章探討的是繪畫初學者需要的工具和材料。雖然講述的重點是使用鋼筆或者是鉛筆在紙上進行創作，但是本章對數碼工具也略有涉及。同時，作者還對一些實用技巧，像是標記以及紙張拉伸等等進行了介紹。此外，本章還涉及到了找尋靈感以及利用參考材料這樣的話題。

第二章：繪圖技巧

本章涵蓋了各種各樣的技巧，從光線與陰影處理，到構圖，再到透視效果，引導讀者創造出獨一無二但是卻能夠攝人心魄的作品。有些初學者在創作過程中經常會遇到這樣的問題，究竟應該如何處理動作？如何表現出複雜的材質？如何以現實主義手法將某一個人物植入到場景當中？這些問題在本章中都能夠找到答案。

"技能提升"這欄介紹了一些實際練習，讓讀者們可以將理論付諸實踐。

本書會明確指出並且細緻分析一些能夠激發靈感的完成圖片中的關鍵部分。

"小訣竅"這個欄位除了介紹一些專業意見之外，還涵蓋應該避免的一些錯誤。

於對奇幻藝術的熱愛而躍躍欲試的愛好者，以及那些如饑似渴地覓求竅門與想法的新手插畫師。本書包含對於基本繪畫技巧的傳授，對於繪畫材料以及技巧的探索，以及旨在幫助讀者將腦海中的想法轉化成具體圖像的練習。通過三管齊下，相信讀者很快就會掌握一套基本的技巧。

通過妙趣橫生的練習和環環相扣的指導，本書會引領讀者體驗創作活動中的每一個具體環節：從概念發展，到有效利用參考材料，從選擇媒介到購買必需的材料與工具，從基本起稿技巧到依靠攝影技術和數碼媒體進行輔助，借助其他藝術形式來強化傳統技巧。在本書當中，我會將講述的重點放在試驗、創造以及對於材料的探索上。本書會以一種簡明而直接的方式將技術資訊呈現給讀者，同時輔以大量的插畫，希望能夠在概念與應用之間構架起一座橋樑。

此外，本書還鼓勵讀者在本書傳遞資訊的基礎上進行進一步的探索和深化，尋找其他方式方法。隨著藝術家逐漸變得胸有成竹，他就會有更寬廣的視野來看待不同的方式方法，最終按照自己的創作需求，選擇最為合適的一種。

索卡爾·邁爾斯

第三章：人體結構

本章對於人體結構進行了細緻而深入的介紹，這樣做的目的是為了幫助奇幻藝術家在掌握了這些知識的基礎上反其道而行，從而創造出現實中並不存在但是卻具有相當可信度的生物。本章涵蓋了比例、底層結構以及面部特徵等方面，同時還涉及到了可供參考的非人類生物。

第四章：概念與角色

本章將之前章節中介紹的知識進行了一個系統的總結，同時展示了七張獨樹一幟的角色繪圖。作者會引領讀者逐個步驟地體驗整個概念設定與構圖過程，對讀者進行鼓勵以及啟示，幫助讀者進行獨立創作。

帶有注解的繪圖將所有的教學重點一目了然地展現在讀者眼前。

靈感來源這個部分會將能夠用作參考的材料一一列舉出來。

每一個角色都採取不同的角度進行描繪。

本書會細緻描述每一個角色的創意理念，展現整個構思過程以及如何才能夠給予標籤型的人物與眾不同的特徵。

角色的發展會分步驟展示出來，直至最終的成圖。

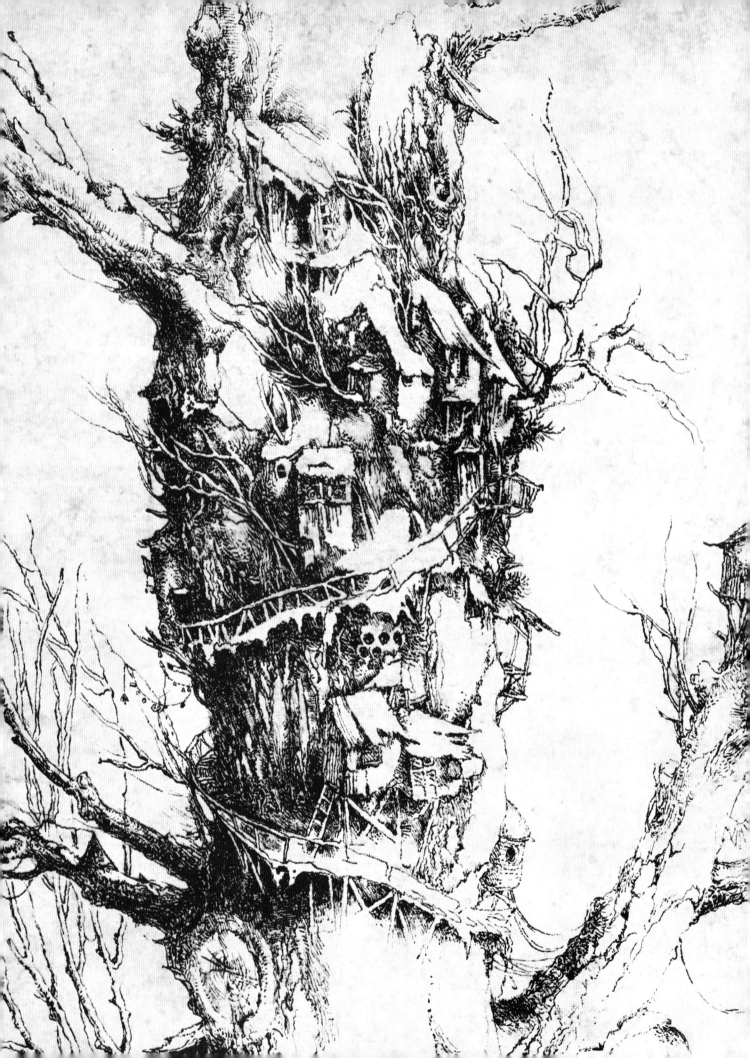

第一章
繪畫入門

　　我們到底是應該使用鉛筆或炭筆？各類粗頭筆或是毛筆？多功能電腦還是個人電腦？到底是使用鋼筆在牛皮紙上作畫？還是用手指在沙地上亂塗一氣？到底哪些環境因素能產生靈感，是音樂？時尚？還是文學作品？我們到底是應該在廣泛的現實世界中尋找參考材料，還是應該在浩瀚無際的網路上找尋？不管我們想通過哪種方式將奇幻的想法轉化為實際的畫面，都不要拘泥於一種方式。

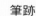

鉛筆畫——如何巧妙使用普通的鉛筆

鉛筆

　　對於任何剛剛開始學習繪畫的人來説，鉛筆都是一個不錯的起點。鉛筆相較於其他繪圖工具有很多無可比擬的好處，首先，它對於我們來説並不陌生；其次，價格低廉；第三，便於攜帶；第四，鉛筆的痕跡能夠輕而易舉地擦除；第五，使用鉛筆繪圖不涉及到任何設置或者是清理的問題。鉛筆在我們的生活中實在常見。可能我們手邊就有一支。如果真是這樣，那麼大家不妨拿起筆來，嘗試一下，看看自己到底能夠創作出怎樣的線條？如果你在無意識的情況下試圖用指尖將鉛筆道擦掉，馬上打住。我們的手指上其實都是油脂，這種油脂不僅會破壞紙張，而且還會讓筆跡根本擦不掉。初學者需要注意的一點是，不管自己使用的是哪一種媒介，一定要時時刻刻記得不要讓肌膚接觸到這種媒介。我們在創作過程中可以將一張空白的紙張或者是一塊乾淨的布料放在一旁，這樣可以隨時用來墊在手底下。

　　本頁還有對頁上的昆蟲，都是使用鉛筆、石墨或者是炭條完成的。

筆跡

在這裡和大家分享幾個小訣竅，讓大家可以對鉛筆進行最為巧妙的利用，同時也引導大家避免一些常見的問題。我們從左向右開始逐個嘗試（當然，如果你是左撇子，可以遵照從右到左的順序）。如果要將手放在已經畫上圖像的紙面上，一定要先墊上一張紙，這樣才不會對筆跡造成塗抹。在完成某個部分的時候，可以在這裡噴灑上定色劑。如果沒有在畫紙上進行遮蓋，手部的運動可能會將紙面上的石墨蹭掉。

鉛筆的分類

對於初學者來説，並不需要所有規格的鉛筆。一般來説，初學者的裝備中應該有一支HB鉛筆以及所有型號的鉛筆中排在邊緣的兩種型號（通常情況下，9H是硬度最高的，而9B是黑度最高的，當然，型號的編排也是因品牌而異）。除此之外，還應該有兩支比較居中的鉛筆，例如4H或者是4B。標有"F"符號的鉛筆筆尖很細，這裡的"F"標記和硬度以及顏色的黑度之間不存在任何關係。

握筆方法

我們握筆的方式會影響到線條和筆跡的效果。

標準握法

將筆桿較長的一端靠在大拇指與食指之間的虎口上，用兩指的指尖捏住距離筆尖較近的一個位置，然後用中指的側面抵住鉛筆筆桿，這樣所有的手指在鉛筆上施加的壓力是相同的，這樣可以保證線條的流暢以及對於運筆的控制。

握筆位置上移

握筆位置上移，繪圖者在畫圖過程中就會更加隨意，線條也會更加鬆散。

低手握法

按照低手握法，繪圖者應該將鉛筆握在大拇指和食指與中指之間。

食指握法變型

將食指放在鉛筆的筆桿上，這樣可以讓施力更加平穩。

石墨鉛筆

石墨鉛筆是按照硬度和黑度進行劃分的。石墨中所加入的粘土比例越大，鉛筆的硬度就越大。用於書寫的鉛筆通常是HB鉛筆，或者是在整個分類中間位置相對比較居中的鉛筆。使用HB鉛筆永遠不可能畫出來純黑的線條，不管繪圖者使了多大的勁兒，這都是不可能達成的。

模糊效果的網底

雖然顏色沉悶的鉛筆不乏用來勾勒細節，但是卻可以用於繪製模糊效果的網底或者是平面渲染或者是製造自然的渲染效果。如果繪圖者能夠用淡色鉛筆耐心地在一個區塊反覆塗抹，就會生成色彩均勻統一的灰度。

清晰的線條

剛剛削過的鉛筆可以留下清晰而明確的筆跡。

塗抹效果

不要試圖用手指塗抹筆跡或是讓筆跡變得均勻平滑，建議使用卷成卷狀的小山羊皮或者是棉棒。

技能提升！現在，我們可以拿起鉛筆進行速寫練習，嘗試在不同的平面上用鉛筆作畫會產生什麼樣的效果。

■ 鉛筆易於攜帶，所以我們可以嘗試街頭作畫。我們應該習慣於隨時隨地進行速寫練習。要知道，繪圖者可以通過速寫來捕捉轉瞬即逝的一刻，就好像是攝影師利用自己手中的鏡頭一樣。

■ 我們可以嘗試用鉛筆在不同的紙面上繪圖。可以比較一下在粗糙的水彩筆上繪圖和在平滑的高級繪圖紙上作畫會呈現出怎樣不同的效果？這兩種效果，你個人比較傾心於哪一種？我們可以仔細研究一下到底哪種風格才能引起我們的興趣。

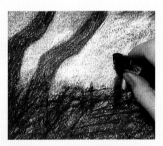

橡皮

在藝術創作中，通常會使用兩種橡皮。一種是橡膠製軟橡皮，這種橡皮材質比較柔軟，而且容易產生橡皮屑，在使用之後會在紙面上留下細小的粉末狀物質，這種粉末可以吸收石墨，和石墨結合在一起之後可以輕而易舉地從紙面上擇下去。可塑性軟橡皮，顧名思義，就是可以揉搓出尖角或者是比較柔軟的邊線，使用者可以根據自己的需要隨意進行揉搓。在使用軟橡皮的時候，只要一點一點地輕沾，這樣石墨的痕跡就會逐漸脫落。這種使用方法相對比較輕柔，有利於保護紙張原有的材質，比在紙上前後移動橡皮嘗試擦除要好得多。繪圖者應該儘量避免使用粉紅色橡皮擦，因為這種橡皮擦不僅材質比較硬，而且還很容易產生刮痕，會破壞紙張表面。只要繪圖者巧妙使用，橡皮也可以成為一種得心應手的繪圖工具，產生意想不到的繪圖效果。初學者可以通過用軟橡皮擦除石墨的方法在畫面中添加亮點和白線。

石墨棒

一般的繪圖鉛筆筆芯是用木製筆桿包裹起來的，但是繪圖者也可以專門去買外部沒有任何包裹的石墨棒作為繪畫之用。石墨棒也按照顏色深淺劃分等級，這種繪圖工具對於那些不強調線條只強調色調的畫作來說，是再理想不過的選擇。如果想在短時間內完成大面積的上色，將石墨棒傾斜用側面塗抹就可以了。在必要的情況下，還可以將一根石墨棒折成幾節，然後並排使用，這樣上色的速度就更快了。

木炭

木炭實際上就是燒到碳化的木頭。用作繪畫之用的木炭，一般也是以棒狀的形式出售，粗細不同，軟硬程度也不同。這種繪圖工具留下的痕跡很好修改。因為材質相對比較軟，所以繪圖者只要稍加塗抹就可以將痕跡完全去除掉。通常情況下，炭條用於繪製凸顯色調感的圖畫，或者是那些色調感與線條感並重的圖畫。如果想要單純地強調線條感，這種繪製工具同樣適用。

上色——無論是油性的還是水性的彩色鉛筆，
繪圖者都可以用來創造出不同的筆跡和效果。

彩色鉛筆

　　對於大多數人來說，彩色鉛筆是再熟悉不過的東西。童年時代，它陪我們渡過了很多美好時光。可能正是因為這個原因，我們才沒有給予這種繪圖工具足夠的重視。因為價格低廉，學校會向學生免費提供彩色鉛筆，朋友之間也會互相饋贈彩色鉛筆，當作是聊表心意的小禮物。這些彩色鉛筆和藝術家以及插畫家使用的彩色鉛筆相比，其實存在著很大的差異。使用專業的彩色鉛筆繪圖會產生很多意想不到的效果。因為彩色鉛筆使用起來比筆刷要方便得多，所以對於初學者來說是比較好的嘗試。

挑選彩色鉛筆

　　彩色鉛筆和水彩不同，不能透過調色的方法生成更為豐富的色彩，所以生產廠家製造的彩色鉛筆覆蓋的色彩範圍會非常廣闊。但是對於初學者來說，十支彩色鉛筆基本上就綽綽有餘。如果初學者打算水彩畫和色鉛筆畫兩管其下，那麼這些彩色鉛筆就完全可以滿足需要。因此，給予初學者的建議是，先購買一小套鉛筆，然後再根據自己的需要添加更多的顏色。實際上，大多數生產廠家成套出售的彩色鉛筆都包含了基本顏色。

　　不同類型的彩色鉛筆之間最主要的差異就是它們到底是不是水溶性的。如果繪圖者能夠同時使用水溶性和非水溶性的彩色鉛筆，那麼繪圖者就有機會可以得到更為豐富的筆跡以及更為多樣的顏色分層方式。即使兩者之間的差異並沒有非常明顯，但是結合使用起來的時候就可以產生讓人驚喜的效果。

　　本頁和對頁上的昆蟲都是用彩色鉛筆繪製成的。

基本的九色套裝

市面上可以買到的彩色鉛筆有上百個顏色，但是初學者從九色套裝開始就可以了。在這九種基本色彩的基礎上，初學者可以根據自己個人的需要任意添加。基本的色彩套裝　應該包括三原色（紅色、藍色和黃色），和幾種互補色（參見第72頁的色彩基本知識）。除此之外，還要挑選一支暗色鉛筆和白色鉛筆，這樣才能讓自己的基本套裝完整起來。

油性的彩色鉛筆

油性彩色鉛筆可以是蠟筆材質的，也可以是粉筆材質的。蠟筆材質的鉛筆畫出來的線條比較流暢，而且色彩飽滿度較好。而且使用者還可以將蠟筆削成尖頭，進行細緻的描摹或刻畫。粉筆型的彩色鉛筆，色彩很容易混合在一起，這樣能夠產生柔軟、溫馨而又帶有夢幻色彩的效果。繪製者可以使用陰影線或者是交叉陰影線來構建出色塊。繪畫者在單色畫中就經常使用這種畫法。在彩色鉛筆畫中，這種畫法同樣可以用來混合顏色或是修色，效果非常不錯。

使用水溶性的彩色鉛筆

水溶性彩色鉛筆在眾多的繪圖工具中算得上是全能型選手，因為這種彩色鉛筆既可以在無水情況下使用也可以蘸水後使用，或者是同時混合使用。巧妙地使用水溶性彩色鉛筆，可以表現出各種各樣的質感。

小訣竅 不管繪圖者選擇的是哪一種鉛筆，建議買一把高品質的削筆刀，這樣才能夠讓筆尖保持良好的狀態。此外，建議繪圖者選擇合適的定色劑，在繪圖完成之後，將定色劑均勻地噴灑在畫紙上，防止在無意之中造成塗抹的現象。

混合蠟筆材質與彩色鉛筆
想要將蠟筆材質的彩色鉛筆筆跡混合在一起，需要將一種顏色慢慢重疊到另外一種顏色上，想要生硬地將兩種顏色混合在一起難度很大。

混合粉筆材質與彩色鉛筆
不同顏色的線條應該緊密地塗畫在一起，然後使用紙卷或者是棉棒進行塗抹，讓各種顏色自然地融合在一起。

交叉陰影線畫法
繪圖者可以利用交叉陰影線將不同顏色混合在一起，這種方法效果非常好。不同顏色的線條緊密地排列在一起，從遠處看就好像是融合在一起一樣。

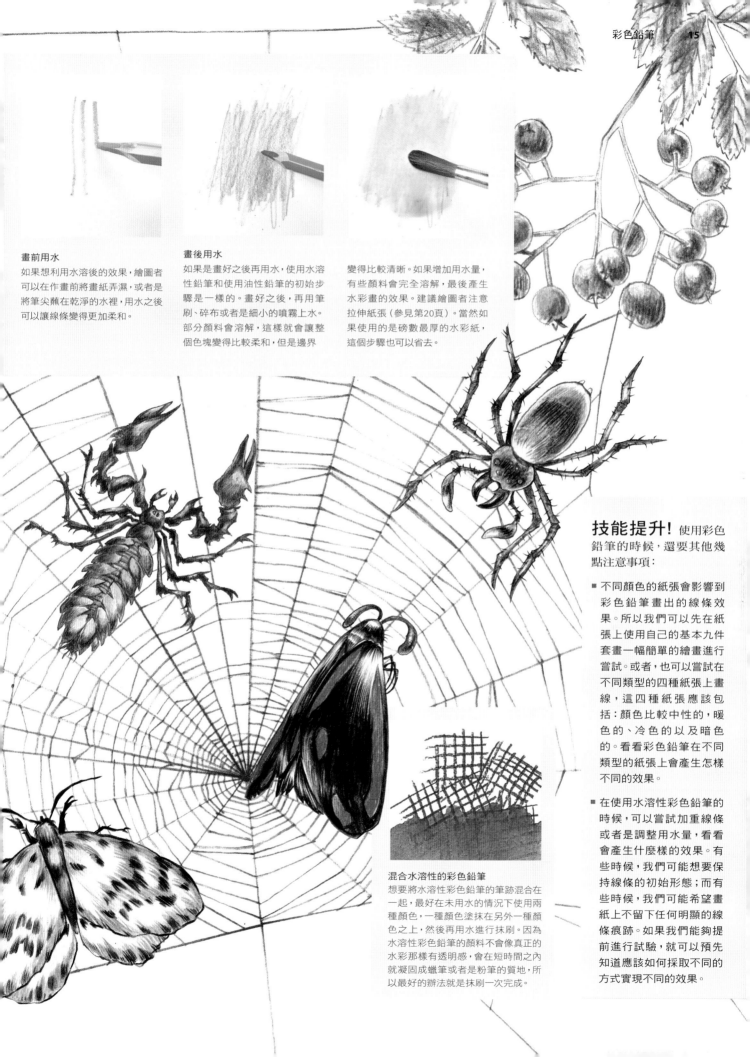

畫前用水
如果想利用水溶後的效果，繪圖者可以在作畫前將畫紙弄濕，或者是將筆尖蘸在乾淨的水裡，用水之後可以讓線條變得更加柔和。

畫後用水
如果是畫好之後再用水，使用水溶性鉛筆和使用油性鉛筆的初始步驟是一樣的。畫好之後，再用筆刷、碎布或者是細小的噴霧上水。部分顏料會溶解，這樣就會讓整個色塊變得比較柔和，但是邊界變得比較清晰。如果增加用水量，有些顏料會完全溶解，最後產生水彩畫的效果。建議繪圖者注意拉伸紙張（參見第20頁）。當然如果使用的是磅數最厚的水彩紙，這個步驟也可以省去。

技能提升！ 使用彩色鉛筆的時候，還要其他幾點注意事項：

■ 不同顏色的紙張會影響到彩色鉛筆畫出的線條效果。所以我們可以先在紙張上使用自己的基本九件套畫一幅簡單的繪畫進行嘗試。或者，也可以嘗試在不同類型的四種紙張上畫線，這四種紙張應該包括：顏色比較中性的，暖色的、冷色的以及暗色的。看看彩色鉛筆在不同類型的紙張上會產生怎樣不同的效果。

■ 在使用水溶性彩色鉛筆的時候，可以嘗試加重線條或者是調整用水量，看看會產生什麼樣的效果。有些時候，我們可能想要保持線條的初始形態；而有些時候，我們可能希望畫紙上不留下任何明顯的線條痕跡。如果我們能夠提前進行試驗，就可以預先知道應該如何採取不同的方式實現不同的效果。

混合水溶性的彩色鉛筆
想要將水溶性彩色鉛筆的筆跡混合在一起，最好在未用水的情況下使用兩種顏色，一種顏色塗抹在另外一種顏色之上，然後再用水進行抹刷。因為水溶性彩色鉛筆的顏料不會像真正的水彩那樣有透明感，會在短時間之內就凝固成蠟筆或者是粉筆的質地，所以最好的辦法就是抹刷一次完成。

從圓珠筆到針筆——最大程度地利用不同
類型的畫筆來生成美妙的效果

針筆與纖維筆

鋼筆和墨水的組合是最為古老的繪畫媒體。無論是鋼筆還是墨水，都
可以利用不同材料製造而成。通過嘗試不同類型的畫筆，我們才能最終
發現到底哪種畫筆才是最適合我們自己的。

固定粗細的畫筆

針筆和用纖維製成筆頭的畫筆特點就是筆尖粗細固定，所以繪圖者
需要不同粗細的畫筆組合才能畫出粗細不同的線條。除此之外，繪圖者
還可以利用這些畫筆運用不同的技巧，包括點畫、斷線和陰影線畫法，
描繪出不同的質地，創造出妙趣橫生的效果。這些畫筆出墨的速度非常
穩定，筆跡流暢，可以大大提升繪圖速度。這種畫筆非常適合室外作
畫，因為繪畫者不需要隨身帶著墨水瓶東奔西跑。

本頁和對頁上所有的昆蟲都是使用針筆和纖維筆繪製的。

小訣竅

■ 一定要避免筆尖逆著紙
面紋理運動的情況。如
果繪圖者感受到筆尖上
的阻力，就應該減輕手
上的力道，讓筆尖從紙
張上細小的突起處輕鬆
地躍過去。如果紙張上
的紋路阻礙了筆尖的運
動，即使是針筆或是氈
尖筆都可能會出現墨水
濺出的現象。

■ 在不需要的情況下，不
要將畫筆從紙面上拿起
來。如果可能的話，一
個線條最好是一筆劃
好。把畫筆拿起來再放
回原處，會產生明顯的
頓點。觀賞者從這些頓
點中可以看出來藝術家
的猶豫不決。如果繪圖
者必須在某個線條畫完
之前需要把畫筆從紙上
移開，最好是留出細小
的間隔而不是留下一個
不需要的頓點。如果繪
圖者使用的是固定粗細
的畫筆，這樣的取捨尤
其重要，因為這種畫筆
會在紙面上留下粗細均
勻的線條，線條中間的
頓點會顯得愈搶眼。

線條粗細

針筆劃出的線條流暢而乾淨俐落，而
且粗細均勻。市面上的針筆線條粗細
不同。建議繪圖者可以購買不同規格
的針筆給予自己更多的選擇。

針筆

和自來水筆一樣，針
筆也使用墨水盒，所
以在將針筆存放起來
之前，一定要記得先
將墨水盒裡面的墨水
放乾淨。每次使用針
管之後，都要用柔
和的肥皂水混合液將
筆洗淨，要不然筆尖
會堵塞，弄髒（或者
是根本就無法繼續使用）。墨水匣不要灌入過量墨水，也不
要吸入金屬油墨或者是揮發性油墨。針筆可以畫出流暢的線
條，粗細均勻，黑度一致。如果繪圖者想要起稿，或者是繪製
建築圖紙，或者是完成其他需要線條整潔準確的圖畫類型，
那麼針筆是頗為理想的選擇。

中性筆

中性筆的筆尖是球狀的，球狀筆尖和出水系統是連接在一起的。但是非常遺憾的是，中性筆的筆跡非常容易暈染。防暈染型的墨水在市面上可以買到，但是繪圖者需要記住的一點是，在潮濕的狀態下，所有類型的墨水都可能會暈染或者是凝塊。說是防暈染型的墨水，實際上相較於其他墨水只是乾的速度快一點而已。

纖維筆

纖維筆的筆尖是纖維製成的，粗細固定。和針筆一樣，這樣的畫筆畫出的線條流暢，粗細均勻。相較於針筆，纖維筆的價格通常比較低廉，一般情況下用完了就會被直接丟棄。

楔形麥克筆

使用者可以使用楔形麥克筆的側面或者是筆尖畫出粗細不同的線條。但是這種類型的畫筆一般用來描繪大塊畫面，而非刻畫細節。

技能提升！

挑選畫筆的時候，可以在畫具店多花些時間嘗試不同的畫筆和墨水生成的效果，然後再決定到底買哪些。

- 買畫筆和用畫筆都需要學會精打細算。在隨手塗塗抹抹的時候不要使用價格較高的畫筆或者是墨水。繪圖者購買某種類型的畫筆時應該選擇不同品質的產品。這樣，平常練習的時候就可以使用比較便宜的畫筆，搞清楚這些畫筆可以畫出怎樣的效果。而最優質的畫筆，則可以留到需要完成比較重要的專案時候再使用。

- 剛買來的畫筆，繪圖者應該馬上進行試驗，從而掌握墨蹟在不同類型的紙張上需要多長時間可以乾掉，同時也可以清楚知道筆尖的流暢程度，以及這些畫筆有哪些特徵，自己將來在繪畫過程中是不是需要注意這些特徵或者是加以利用。

圓珠筆

圓珠筆種類不同，有些是可以一次性的，有些在油墨用光之後是可以重複添加油墨的。圓珠筆使用的墨水是帶有一定粘度的，而且是油質的。圓珠筆的筆珠上附著著油墨，使用者在筆尖上施加壓力，筆珠上的油墨就會轉移到紙面上。使用圓珠筆打陰影的時候，應該動作輕巧，而且應該時不時地擦拭筆頭。因為筆珠在持續轉動的過程中，很可能會出現油墨分佈不均或者是線條邊際污濁的現象。圓珠筆的油墨普遍比較劣質，所以用作書寫比較合適，不適用於作畫，當然用作現場速寫還是可以的。

軟筆

軟筆的筆尖由纖維製作而成，並且修成毛筆筆頭形狀。使用者通過調整使用畫筆的角度，可以畫出不同粗細的線條。軟筆的筆尖非常柔軟，會在紙面上留下淡色的線條；如果用筆尖的側面接觸紙張，同時手上用力壓，線條的顏色就會加深。軟筆可以使用不同類型的墨水，包括透明的水彩墨水（水彩墨水可以和純水混合），持久性水溶性的繪畫墨水以及色彩非常飽和的丙烯酸油墨。軟筆的筆跡非常整潔，而且又便於攜帶。對於那些慣用鋼筆和筆刷進行創作的繪圖者，軟筆是不錯的替代品。但是使用的時候不要在筆頭上施加太多的壓力。因為與毛筆不同，分叉或者是損壞的筆尖是無法修復成原狀的。

小訣竅

在使用墨水型繪畫工具的時候，一定不要操之過急。即使墨水是裝在鋼筆的筆囊，墨水還是濕質的媒介，所以很可能出現在我們不希望有墨蹟的地方。就好像是使用鉛筆作畫一樣，用墨水筆作畫的時候也要在旁邊備上一張白紙或者是一塊乾淨的布料墊在手下。這樣做可以避免皮膚上的油脂滲進畫紙裡，也可以盡可能地避免指紋或者是油污留在紙面上。

不可思議的墨水——直接從墨水瓶裡沾取墨水繪畫可以完成各種類型的圖畫，也可以產生五花八門的效果

帶筆頭的畫筆與筆刷

一旦氈尖筆的筆頭用舊了或者是破損了，這支氈尖筆的使用壽命就結束了。如果是沾水筆，如果筆頭壞了，我們可以將舊筆頭從筆桿上拆除下來，換上一個新的筆頭。繪圖者在作畫的時候要小心使用，尤其是在筆桿剛剛裝上新筆頭時更應如此。如果沾水筆的筆頭筆毛有兩股，那麼繪圖者在筆頭上施力的時候筆頭就會分開。所以我們在購買沾水筆時，就要仔細檢查筆頭，確保筆頭沒有任何損壞。如果從側面觀察筆頭，發現筆頭上的毛朝著不同的方向，這樣的筆就最好不要買。新的筆頭應該整齊，筆毛方向一致。

本頁與對頁上的昆蟲是使用尖頭的畫筆和墨水繪製的。

尖頭

寬頭

鋼筆尖

銅筆尖

帶筆頭的畫筆

帶筆頭的畫筆是理想的繪圖工具，因為使用這種畫筆畫出的線條不僅細膩而且富於變化。但是繪圖的過程可能耗用的時間相對較長，因為使用者需要時不時地停下來沾墨水。寬頭的畫筆比細頭的畫筆耗墨更多，所以一筆能完成的線條長度非常有限。

尖筆頭

尖筆頭用起來比寬頭筆更加靈活。筆頭是尖的，不是平的。線條的粗細可以通過改變手上的力量進行調整。筆尖抵在紙面上的時候，兩片筆尖會分開，墨水就會流出來。但是只有繪圖者的運筆方向是朝向自己的時候，尖頭筆才會流暢地出水。如果繪圖者是逆向用筆，那麼筆尖在碰撞到紙面上的突起時，墨水就會濺得到處都是。

寬筆頭

寬筆頭或者是氈筆頭質地較硬，筆尖寬度較大。如果想要畫出細線條，繪圖者需要將筆尖側過來；想要畫出粗線條，繪圖者可以之間將筆尖拉向自己。

竹杆筆

水彩

繪圖者可以將水彩用作背景，也可以用來塗滿整張紙，或者是製作斷斷續續的漸變色塊。

步驟一： 將顏料和水混合在一起，用作繪製水彩畫。藝術家所用的丙烯酸油墨和永久性的墨水色素濃度較高，所以使用的時候只需要在四分之一杯的水中加入一滴或是兩滴墨水。如果還是覺得不夠黑的話，可以再加一些顏料。

小訣竅

- 每次在墨水瓶裡沾墨之後，都要在紙片上將多餘的墨水除去。這樣做可以避免滴墨或者是其他弄髒紙面的現象。
- 不要將筆尖以上的部分浸入到墨水當中。可以將筆囊直接拔下，浸入到墨水中，通過大氣壓力作用讓墨水自動進入到筆囊當中。灌好墨水之後，再將筆囊和筆尖部分組裝在一起。
- 應該不定期地清潔筆尖。如果墨水直接乾涸在筆尖上，會讓筆頭的兩片結構緊密地粘結在一起。如果繪圖者想加粗線條，加重力道，筆尖就會出現漏水或者是墨水四濺的現象。
- 在使用之後用專用的墨水清潔劑洗刷筆尖和筆囊。不要讓墨水在筆囊中慢慢乾涸。

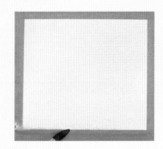

第二步：拉展畫紙（參照第20頁），從而避免紙張打卷或者是變形的現象。上色時無論是使用筆刷還是海綿，都務必要保證所有的線條都應該水平。

第三步：上色時一定要注意速度，不要等著上一筆已經開始漸漸乾涸才開始畫下一筆，這樣會在相鄰的兩筆之間留下明顯的痕跡。在必要的情況下，可以重新休整一下用色不平均的線條，從而強調整個上色部分的統一感。

第四步：在這個步驟中，上色已經均勻，沒有任何突起或褶皺。如果想要創建出不同的顏色層次，可以在需要的部位多塗幾層顏料，這樣這個部位的顏色就會明顯變暗。

技能提升！ 顏料這個東西是一分錢一分貨。

■ 不要浪費錢去買學生練習用的丙烯酸油墨，因為通常情況下，這樣的油墨很容易褪色，色素的濃度也相對比較低。這也就意味著，使用者如果想要達到自己預想的色彩強度，需要一遍又一遍地重複加重線條。即使當時達到預想的色調，也很快會隨著時間的推移逐漸褪色。

■ 繪圖者應該注意的是，自己買來的顏料到底是永久性的還是水溶性的。有些永久性的油墨在上水稀釋的過程中會牢牢地粘在畫紙上，而有些則不會。如果繪圖者想要使用的是濕罩幹的方法，最好用打算用來完成最終畫稿的紙張和顏料嘗試一下。

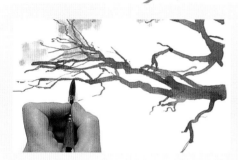

結合不同技法
在這幅作品當中，繪圖者使用細頭的筆刷完成了比較粗壯的樹枝，在這個部分通過反復上色的方式加深了樹枝的顏色。而細小的樹枝則是利用尖頭筆完成的；接著，繪圖者拿著大筆刷採用渲染的手法完成了背景部分。通過綜合使用各種技法，繪圖者成功地創作出了一副無論是層次感還是質感都非常出色的畫作。

中國毛筆

中號畫筆

筆刷
如果你只用過尖頭筆（包括畫筆或者是鉛筆）作畫，那麼你永遠都體會不到使用筆刷作畫的快樂。將筆刷沾上墨水之後，讓筆頭愜意地滑過紙面，繪圖者會感受到一種前所未有的無拘無束。

筆刷類型
好的畫筆可以畫出頭髮一樣纖細的線條（筆刷的筆頭最頂端只有一根筆毛）。如果繪圖者將整個筆頭都鋪在畫紙上，就可以畫出粗壯的線條。通過調整用筆的角度，繪圖者就可以一筆劃出不同粗度的線條。

濕罩乾法
這種畫法的具體操作方式就是在一層已經乾燥的顏料上塗上新的顏料。如果繪圖者使用的是水溶性顏料，塗上新顏料的時候就會發生原本乾燥的顏料重新濕潤的現象，這樣就面臨著混色的問題。所以繪圖者一定要注意自己使用的顏料到底是不是水溶性的，因為有些時候，混色的結果並不是繪圖者想要看到的。

濕對濕法
濕對濕法就是用一隻畫筆沾水，另外一隻畫筆沾顏料進行作畫，這樣顏料就會在畫紙上暈開，暈染的方向基本上是由紙張的紋理決定的。這樣的畫法可以產生美輪美奐的效果。繪圖者應該避免使用過多的水，因為這樣可能會出現紙張出現褶皺的現象，同時，要等上很久的時間畫紙才會乾燥。

選擇畫紙——掌握不同紙張類型，學會根據
自己追求的繪畫效果挑選合適的紙張

紙張

紙張可以是手工製作的，也可以是機器生產的。手工紙是價格最為昂貴
的。不同的紙張在品質、厚度以及密度方面都存在著差異。

在選擇畫紙的過程中，繪圖者要問自己的第一個問題就是："我到底想
要畫些什麼？"因為有些紙張非常昂貴。如果繪圖者只是想寥寥數筆地
勾勒出一個簡單的圖像，就沒有必要浪費水彩畫專用紙。因為一張三十
秒之內就會結束的繪畫過程，在新聞紙或者是用過的打印紙的背面就可
以完成。

如果我們想將自己的畫作保留下來，可以選擇帶有"無酸紙"或是"檔
案紙"字樣的紙張。木漿中的酸性成分會讓紙質隨著時間的流逝逐漸變
差。所以為了保留自己的得意之作，最好是選用PH值為中性的紙張。最為
耐用的紙張是纖維紙，用棉布做成，但是大多數畫紙都是用木漿製作的。

裱紙

如果繪圖者選擇了塗色或者是水墨
的畫法（參見第18頁），那麼就需要
對紙張進行拉伸，防止紙張在遇水
之後縮皺。

第一步：在打濕之前剪取適當長
度的膠帶。

第二步：用海綿將畫紙兩面打
濕，或者是將畫紙短時間浸泡在
水槽或者是洗浴盆中。

第三步：將膠布有粘性的一面打
濕，然後翻轉過來，貼在畫紙的邊
緣，用海綿撫平。然後讓膠布和畫
紙自然風乾。

安格爾紙

安格爾紙是以藝術家多明尼克·安
格爾（Dominique Ingres）命名的，這
種紙張從克重上來講屬於輕型紙
或者是中型紙，紙張上有均勻的突
起。安格爾紙適用於炭筆或者是粉
蠟筆完成的圖畫。如果繪圖者想要
使用墨筆或者是顏料完成風格細
膩的作品，或是使用鉛筆勾勒出
詳盡的細節，最好不要選擇安格爾
紙，因為這種紙表面具有織物一樣
的紋理。

水彩紙

密度最重的紙是圖畫紙（繪畫時可以盡
情使用顏料）而不是模造紙（繪畫時儘量
避免使用顏料）。水彩紙和模造紙大同小
異，分為光面或者是麻面。如果繪圖者選
擇用筆刷沾取顏料上色，這種水彩紙也
是不錯的選擇。但是如果繪圖者使用的
是甄尖筆或者是尖頭筆，就應該儘量避
免選擇這種紙張，因為水彩紙表面的紋
理可能會對畫筆造成磨損或是損害。

描圖紙

如果繪圖者計
畫完成一副非常
複雜的畫作，但又
沒有拿定主意到底哪
些元素應該放在什麼位
置的時候，描圖紙是最好的
選擇。我們可以將構圖中的各
種元素都畫在一塊塊的描圖紙
上，這樣就可以對結構進行任意調
整，在調整的過程中將一個個元素再描
繪出來。有些人可能會覺得這樣的工作量
很大，但是真正操作起來，你會發現這
種方法非常節省時間，因為即使第
一次選擇的構圖方式差強人
意，我們也不需要將所有
放置位置不對的元素
擦除，然後再重
新繪製。

繪圖紙

繪圖紙是中型紙的一種。繪圖者可以輕而易舉地找到不同類型的優質繪圖紙,這些優質紙可以用於繪圖用以保存的畫作。無論是鉛筆畫、炭筆畫、粉蠟筆畫還是使用顏料的畫作,繪圖紙都是不錯的選擇。但是這種畫紙不適合繪製水彩畫或者是採用濕對濕畫法的圖畫,但是卻可以用以繪製水墨畫。繪圖紙和草圖紙一樣,也按照顏色和質地成了不同的種類。

染色紙

紙張也可以是五顏六色的,可以是沉靜的褐色或灰色,也可以是生機勃勃的顏色。選擇色值相對居中的紙張,那麼即使只使用黑白顏料,畫面也同樣可以顯得五顏六色。而如果我們選擇的畫紙和畫面主色調形成了鮮明的對比,那麼我們就可以巧妙地應用對比色效果,讓整個畫面熠熠生輝。(參加顏色基礎,第72頁)

技能提升! 對自己的繪畫能力胸有成竹時,就可以嘗試在不同類型的紙面上進行創作。

- 可以嘗試一些特別的畫紙,例如米紙、手工紙或者是羊皮紙。每一種紙張都帶有與眾不同的特徵,具有各不相同的用途。我們需要通過試驗找尋到最適合自己繪圖目的的紙張類型。
- 嘗試在紙張之外的其他媒介上作畫。例如,如果用圓珠筆在香蕉皮上畫畫,然後將香蕉皮放在太陽底下自然風乾,會產生怎樣的效果?
- 如果自己腦海中的畫面非常複雜,不要妄想著可以一氣呵成。這樣的想法會讓我們的思路遇到阻礙。因為我們可能會執著於每一個細節,這樣就失去了創作時應有的自由自在和隨意即興。當然,一旦我們對於繪圖技法已經掌握到遊刃有餘的程度,就可以選擇無視這條法則了。

紙張紋理

藝術家在進行藝術創作的過程中通常會選用帶有一定紋理的紙張,因為紙張上的起伏可以讓線條或者是色塊變得斷斷續續,這種奇妙的效果會讓整個繪畫過程變得更加生動有趣。使用帶有紋理的紙張還有另外一個具有實際意義的好處,在上色畫的創作過程中表現得尤其明顯。繪圖者可以在有紋理的紙張上添加一層又一層的顏料。如果繪圖者選擇的紙張表面過於光滑,繪圖者如果用力過重,整個紙面在短時間內就會出現板結的現象,這樣再怎麼上色,顏色也附著不上。而如果繪圖者使用的是水彩紙,不管怎麼重複上色都不可能將紙張上的起伏完全填平,所以畫紙表面上幾層顏料都沒有什麼問題。

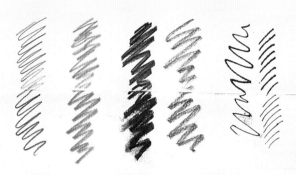

繪圖者在光澤紙(上方)和標準繪圖紙(下方)上分別留下了一些筆跡。畫紙上呈現的效果從左至右分別採用了3B鉛筆、彩色鉛筆、柳樹木炭、炭筆以及墨筆。

方格紙

格紙是一種輕型紙,用於繪製技術製圖、建築製紙或者是精准複製的圖紙。這種紙張適用於需要測量刻度的製圖。

細料紙板

細料紙板適用於繪製水墨畫或油墨畫,但是如果繪圖者使用筆刷時過於用力,顏料或墨水可能會起泡。水彩畫和濕對濕畫法的油墨畫不能使用細料紙板,因為這種畫紙很容易變形,而且水分很容易在紙面上暈染或是凝結成水珠。這種畫紙中的重型紙相比比較耐用,紙質較厚,不管是油墨還是顏料都不會滲透到背面。

重度繪圖紙

重度繪圖紙材質不同,顏色也多種多樣,無論是濕畫法還是乾畫法基本上都可以使用。如果對於自己選擇紙張的厚度或者是持久性有所顧慮,可以在開始大幅創作之前,在一小塊紙上進行嘗試。

複寫紙

繪圖者可以同時借助描圖紙和複寫紙將圖像從一張畫紙上謄寫到另外一張畫紙上。除了複寫紙之外,石墨紙上的痕跡也可以很容易擦掉。但是在使用這種紙張將原本畫紙上的圖畫轉移到價格較貴的紙張上之前,最好事先嘗試一下。有些品牌的複寫紙回避其他品牌的擦除效果更好。

速寫——如何從自己的速寫本中挖掘到最大的價值？
從選擇適合自己的速寫本到決定應該在速寫本上留下
什麼

速寫本

技能提升！ 在進行
速寫練習的時候一定要
注意保持放鬆的心情；對
於初學者來說，即使剛開
始的表現差強人意，也
沒有什麼大不了。

■ 在自己的速寫作品中找
尋規律？自己到底最容
易被什麼樣的主題吸
引？到底哪些方面可以
進一步提高？是不是有
什麼問題自己一直在回
避？如果我們自己觀察
自己的速寫本，可能會
發現很多人物都沒有進
行手部或者是腳部的處
理。如果是這樣，就抽出
幾頁的畫紙，專門進行
手部描寫或腳部描寫的
訓練。

對於繪圖者來説，速寫本應該是一個實驗場，也應該
是一個儲藏創意想法的寶庫。永遠不要擔心速寫本
會因為信手拈來和塗塗抹抹而顯得淩亂不堪。事實
上，速寫本存在的意義就是留存這些不成熟的想法。
速寫本是創作者最可以自由發揮的地方。在速寫本
上，繪圖者不僅可以嘗試新的技巧，可以嘗試各種各
樣的主題，而且還可以不斷進行重複，直到達到自己
想要的效果。繪圖者甚至可以在速寫本上自由粘貼膠
帶，將某一頁紙張撕下來，如果願意的話，繪圖者甚
至可以在速寫本上印花。唯一不要做的事就是將自己
的速寫本視為一份難能可貴的藝術品。如果抱著這
樣的心態，如果繪圖者在使用速寫本的時候還是抱
著小心翼翼、如履薄冰的心態，就無法最大限度地利
用自己的速寫本，無法讓速寫本發揮應有的價值。如
果可以的話，繪圖者應該將自己的速寫本看做是一本
日記，一本記錄自己進步軌跡的日記。一定要記住的
是，如果我們一開始就是完美無缺的，那麼以後就不
會有任何進步可言。

繪圖者需要記住的一點是，自己在速寫本
上畫些什麼並不重要，最為關鍵的是一定要
養成速寫的習慣。只有這樣才能不斷地磨練
自己的觀察技巧，將視覺設計中細膩的微妙
之處都融入到自己的記憶中去。

挑選速寫本

購買速寫本可能看起來是一件不具任何難
度的事。但是實際上，我們需要考慮很多方
面，仔細考慮之後才能付錢。

尺寸

挑選速寫本的時候應考慮到什麼樣的類型
才符合自己的速寫風格。如果我們計畫要在
工作室完成大量的繪圖工作，例如，需要進
行現場寫生，那麼大速寫本就是不錯的選
擇。因為無論是一般的起稿還是長期而細緻的研究，
都是畫在大紙上更好。但是如果我們只是想要進行
一些簡單的速寫，想用畫筆捕捉怡然自得的晨練人群
和早上神色匆匆的通勤者，那麼我們只要買一本小型
的速寫本，放在口袋　隨身攜帶就已經足夠了。

品質

一本速寫本填滿之後，你會如何處理？如果你在速寫
本上塗塗抹抹的目的紙上想為手頭上正在進行的項
目找尋一個明確的方向，方向找到之後就將原來的
速寫本束之高閣的話，那麼在挑選速寫本的時候就
不需要太糾結。實際上，這樣的人根本就不需要速寫
本。如果我們不會將用過的速寫本保存下來，那麼不
需要浪費錢購買昂貴的無酸紙速寫本。零碎的便條
紙基本上就可以滿足我們的需求。但是如果我們想
要通過速寫本來記錄自己的成長，或者是
為未來項目儲備創意想法，那麼就應該挑
選高品質的素描本。

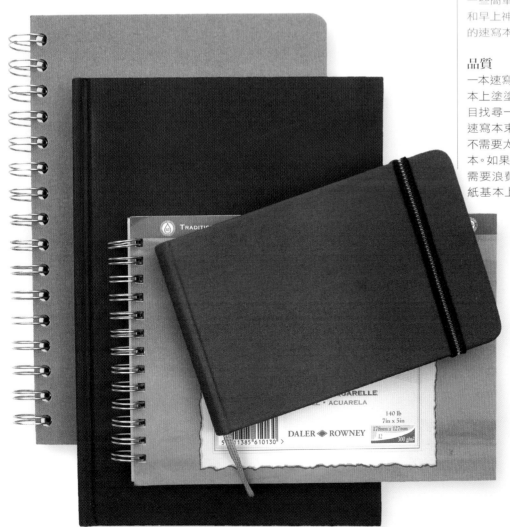

即興速寫型

那些喜歡即興速寫的繪圖愛好者注意了，速寫本
的尺寸是各式各樣的。有些速寫本小到可以直接
放在口袋或者是錢包，所以使用起來非常方便。購
買這樣的速寫本，繪圖者隨時都可以找到現成的
紙，就可以抓住一切機會將腦海中轉瞬即逝的想
法記錄下來了。

環裝還是線膠裝？
我們是希望能夠輕而易舉
地撕下畫紙，還是希望避
免紙張脫頁的現象？繪圖
者在決定速寫本裝訂方式
時，應該考慮到自己到底會
在什麼樣的情況使用速寫
本，會以什麼樣的方式使用
速寫本。

紙張表面

速寫作品是否需要追求對於細節部分的細膩處理？我們到底是喜歡無拘無束的繪圖方式還是喜歡對紙張原本的紋理進行巧妙利用？如果按照我們的計畫，最終的作品尺幅較小，細節豐富，同時對於精準性的要求比較高，那麼就應該選擇表面光滑的畫紙。如果想應用畫紙的紋理，那麼就應該選擇表面具有紋路或粗糙的畫紙。

磅數

磅數關係到的是紙張的厚度。如果我們想用油墨作畫，那麼速寫本中的紙張磅數至少要達到100克每平方公尺，否則油墨會滲透到紙張的另一面。如果是這種情況，速寫本只能用一面，另外一面就完全浪費了。如果喜歡用外光水彩作畫，那麼速寫本的磅數至少要達到260克每平公尺。

裝訂方式

我們對於速寫本的使用可以隨意到什麼程度？一般來說，環裝的速寫本是最便宜的，但是這種速寫本經不住折騰，很容易就會出現掉頁的現象。雖然很容易就可以將畫紙從

本子上撕下來，但是在撕下來的過程中出現紙張損壞現象的可能性也很高。如果需要頻繁地將畫紙從速寫本上撕下來，那麼膠裝的速寫本是最好的選擇。因為紙張都是通過一層薄膠固定在書背上的，這樣的設計就是為了使用者可以輕而易舉地將紙張撕下來。如果我們希望自己的速寫本能經得起折騰，最好選擇線膠裝的速寫本。這樣的速寫本裝訂方式是和精裝書一樣的，紙張用穿線的方式牢固地裝訂在一起，一般情況下都不會出現掉頁的現象。

電子形式的速寫本

本頁插圖中出現的速寫本都是用紙張製成的。但是繪圖者不必拘泥於這種速寫本。像iPad這樣的平板電腦對於喜歡即興創作的速寫者來說是不錯的選擇。帶有觸控功能的智慧手機也可以勝任速寫本的工作。

小訣竅

- 速寫本的第一頁或者是前兩頁可以用作目錄。這項工作實際上並不難，只需要將繪圖的日期，使用的頁碼以及繪製的主題記錄下來就可以了。這樣，以後就可以輕而易舉地找到自己的每一幅作品。頁碼應該標記在距離書籍較遠的一段，這樣查找起來的時候也會比較方便。
- 用防水的袋子盛裝自己的速寫本，為突如其來的雷雨天氣做好準備。

硬體裝備與軟體裝備——電腦可以彌補繪圖者繪畫技能的不足
和傳統媒介的缺陷

電子媒介

隨著電腦的出現，繪圖者在創作上面臨著更多的可能性選擇。但是，繪圖者切記的是，電腦只不過是一隻"笨重的盒子"而已，它只會單純地聽從我們的命令，圓滿地完成我們佈置的任務。但是如果繪圖者本人對繪畫一無所知，對於光線、透視以及構圖這些方面沒有任何想法的話，那麼電腦就會忠實地將繪圖者差強人意的想法表現出來，最終生成讓人無地自容的畫面。換句話說，即使是依靠電腦畫圖，繪圖者的技能和想像力同樣也是不可或缺的。

儘管如此，電腦的出現和普及還是讓整個商業藝術創作都改頭換面。也就是在十年前，使用電腦進行藝術創作的藝術家還只是鳳毛麟角；但是現在，電腦創作已經非常常見，成為業界所知的普遍做法了。即使是通過傳統媒介完成的作品，在出版之前也需要轉換成電子形式，因為基本上所有的印刷工藝都已經實現了電子化的革命。對於自由創作的藝術家來說，電腦會為我們提供很多便利；電腦創作過程是一個激動人心的創意之旅。無論是上色還是勾線，使用電腦軟體都可以大幅度提高我們的工作效率，降低我們的工作難度。

選擇合適的電腦

究竟應該選擇什麼樣的電腦，主要取決於繪圖者本人比較習慣哪種作業系統，Mac作業系統（蘋果公司開發）還是Windows系統。在創意領域，大多數從業人員都偏愛麥金塔(Macintosh)系統，但是實際上，大多數行業標準軟體這兩大平臺都適用，而且通過兩大系統製作的檔案在這些軟體中可以任意轉換。除此之外，挑選電腦的過程中還要考慮到自己的預算。能夠負擔得起最新的電子設備當然最好，但是如果自己可以動用的資金有限，也可以考慮購買二手電腦。但是無論如何，一定要確保自己購買的營幕畫質是最高的，而且在自己的財力範圍內，一定要保證營幕盡可能地大。這樣創意人員工作起來會更加方便，而且彩色圖像顯示也會更加準確，這一點對於創意工作來說是非常重要的。最後，在購買電腦的時候，隨機存取記憶體一定要儘量大，因為在使用圖像的時候，可能會佔用大量的記憶體。

技能提升！ 花一點時間來嘗試不同的軟體系統，直到自己用得輕車駕熟為止。

■ Photoshop是一種功能非常強大的軟體。選擇某一個圖片，然後將其處理成十個或者是二十種版本，盡情地使用不同的工具。具體實踐才是掌握軟體應用的最佳方式。

■ Painter操作起來非常靈活，使用者可以自由選擇不同類型的筆刷和不同效果。使用者可以抽出幾天的時間來嘗試不同的樣本圖。

電腦

無論是挑選蘋果電腦還是一般的個人電腦，無論是選擇臺式機還是筆記本電腦，繪圖者都應該充分考慮到自己的個人喜好和工作習慣。在挑選顯示幕的時候，尺寸和品質是最為至關重要的因素。一定要確保顯示幕調整到標準顯示，這樣顏色顯示才能夠盡可能地準確。如果需要的話，筆記型電腦也可以另外配一個比較大尺寸的營幕。幾乎所有的電腦都自帶CD或者是DVD刻錄光碟機。繪圖者想要將自己的作品進行備份的話，光碟機是必不可少的。當然，我們也建議繪圖者可以購買一個移動硬碟來滿足作品備份的需要。

壓力筆與數位板

用滑鼠繪圖會覺得非常不方便、不靈巧。因為操縱滑鼠的方式和日常生活中握筆的方式是截然不同的。而壓力筆可以還原繪圖動作，而輸入板對於壓力非常敏感，如果將壓力筆和數位板結合使用，繪圖者就會覺得和用鉛筆或筆刷作畫相差無幾。數位板從尺寸上來講有很多規格，不同的尺寸價錢也不同。但是那些尺寸較小的數位板，是大多數藝術家都可以負擔得起的。

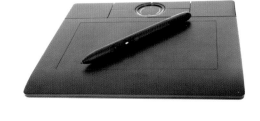

掃描器

不管我們是需要將速寫作品輸入到電腦當中實現電腦繪圖的目的，還是需要將作品轉化為電子格式用於印刷，掃描器都是必不可少的裝備。大多數的掃描器解晰度都非常高，用於掃描線稿綽綽有餘。但是，想要實現高清晰度的彩色稿掃描難度就會非常大。如果想掃描手繪的色稿，最好的辦法是去配備專業掃描設備的工作室進行掃描。如果這些手稿會用於印刷的話，更應該尋求專業幫助。

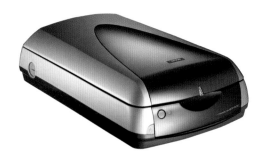

選擇合適的軟體

在挑選軟體的時候應該考慮到個人喜好和作品風格。通常情況下，創意人員可以從軟體製造商的網站上下載免費的試用版軟體，所以可以嘗試幾種之後再決定究竟購買哪些。除此之外，還有很多替代性軟體，例如Shareware以及Open Source等等，它們的價格比市售套裝軟體價格低廉很多，也能夠完全滿足創意人員的需求。

向量軟體製作的圖像相較於點陣圖像來講更加棱角分明，因此是製作奇幻插畫的最佳選擇。如果畫面上很大範圍都是單一顏色，使用這種軟體真的是再合適不過。

PAINTER

Painter這種軟體在模仿傳統媒體方面表現非常出色。這種複雜的繪圖引擎可以給予使用者無限的可能性，使用者可以嘗試不同類型的筆刷，嘗試不同的效果。這種軟體中甚至配備調色盤，使用者可以使用調色盤來進行調色。原本習慣於在畫紙上創作的藝術家在進行電腦繪圖的過程中喜歡使用Painter這種軟體。無論使用者的專業技能到底達到什麼程度，都可以使用這種軟體。

PHOTOSHOP

Photoshop這種軟體上市時間最長，也最為人所熟知。軟體中的繪圖工具套裝雖然非常簡單但是功能卻異常強大，而其中配備的圖像修改工具使用起來非常靈活，功能也非常全面。正是因為如此，這種軟體才是很多職業藝術家的首選。

ILLUSTRATOR

像Adobe Illustrator這樣的向量繪圖軟體使用數學等式以及PostScript語言來繪圖。因此，這種軟體生成的檔案所佔空間很小，但是其中的圖像卻能夠拉大到任何尺寸，不會產生任何品質損壞的現象。因此，向量軟體非常適用於將採用自然媒介製作的素描轉化為更為簡單的電子圖像，轉換之後的電子圖像可以放大到任何尺寸進行查看。

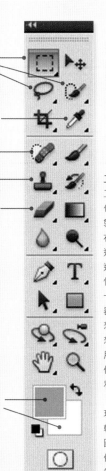

工具欄、功能表與畫板

繪圖者可以通過各種各樣的方法來掌控自己的作品。主要工具欄應該包含所有的重要工具，包括那些用於選擇、繪圖以及複製的工具。其他的功能表、畫板或者是樣本可以讓使用者自由使用工具欄中所有的工具。使用者對於色彩和效果的掌控也是其藝術技能的重要組成部分。下面這些控制面板就列舉了Photoshop這種軟體中一系列的工具、圖層以及筆刷。

工具欄

工具欄中包含了很多基本工具，包括用於選擇（1）、修圖（2）、複製（3）、擦除（4）以及其他工具。在選擇了常用工具之後，可以通過三種方式在Photoshop軟體中選擇色彩：從標準條卡或者是個性化條卡（5）中選擇，從七彩條卡（6）中選擇，或者是使用滑動器（7）和七彩條（8）混合顏色。想要讓作品中某個部分的顏色和想要的顏色實現一致，也可以使用吸管工具，這種方式是非常簡便的。如果將工具欄中的前景框和背景框（10）和顏色選取器視窗（11）結合使用，繪圖者就可以實現對於畫面中不同色塊的掌握。軟體中包含了一系列的筆刷和繪圖工具，同時也有很多選項可以供使用者進行個性化設置（見"筆刷"）部分。

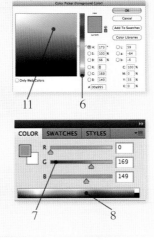

筆刷

任何用於繪圖的軟體都會提供一系列的備選工具，包括畫筆、鉛筆、粉蠟筆以及彩色鉛筆和各式各樣的筆刷。在Photoshop這種軟體中，使用者可以通過筆刷工具欄來設定筆刷的類型以及規格。

圖層

大多數的繪圖以及圖片編輯軟體都允許使用者通過使用圖層來嘗試各種各樣的效果或者是構圖方式。圖層也可以顯現出來，就好像是堆積起來的透明膠片一樣。如果使用者繪製了某個圖像或者是掃描了某張照片，這個圖像或是照片在軟體中就會以背景的形式出現，專業術語叫"畫布"。如果使用者在這個圖層上面創建一個新的圖層，就可以在新圖層上任意創作，不會對原有圖層產生任何影響。因為各個圖層都是獨立存在的。相似的情況，使用者也可以在畫布上進行修整，不會影響到其他圖層上的圖像。

掃描自己的作品

想要將自己的手繪作品輸入電腦，我們需要借助掃描器。掃描的時候儘量調節到最高解析度，儘量保證使用的解析度水準不會低於300dpi。掃描模式一般有三種，分別是線條模式（點陣圖）、灰度模式或者是彩色模式。線條模式或者是灰度模式適用於掃描線稿，而如果素描作品是用彩色鉛筆上色，就建議使用彩色模式。如果想要掃描手工上色的圖像，通常情況下最好的選擇就是到有專業掃描器的地方進行掃描。如果這些圖像最終會用於印刷，更應該尋求專業幫助。

小訣竅

如果作品從紙張的另外一面也可以看見（也就是我們所說的"透過去了"）我們可以在紙張的背面墊上黑色的紙板，這樣可以讓效果好一些。

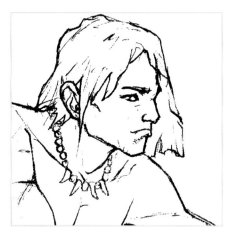

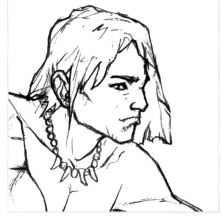

線條模式

如果是掃描黑白作品或者是有色圖像，建議選擇線條模式。選擇這個模式，使用的清晰度至少應該在600dpi以上。線條模式會忽略一切黑度低於百分之五十的線條，因此，顏色比較淡的鉛筆畫出的線條在掃描檔上會消失不見。

改善線稿

如果條件需要，提升線稿的品質。例如，我們可以通過調高掃描稿對比度的方式讓線條顯得更加乾淨俐落。或者，也可以通過使用Photoshop程式中的不同色階或曲線工具來實現這個目的。

增強對比

灰度模式

在掃描鉛筆畫的時候應該選擇灰度模式，因為這種模式可以覆蓋鉛筆的顏色範圍，而且能夠保留線條中微妙的細節部分。

原有掃描圖

修整掃描稿

必要時，對掃描稿進行修整。例如，去除周圍的素描或者是筆記。初始步驟就是使用剪裁工具將不需要的部分盡可能地去除乾淨，然後使用軟體中的不同的選擇工具或者是橡皮擦工具去掉其他部分，直到整個畫面只剩下乾淨的線稿，背景完全白淨為止。

上色

奇幻藝術家經常使用鉛筆繪圖，然後再用油墨上色，將原有的鉛筆痕跡覆蓋起來。這樣做可以讓畫面中的黑色線條更有層次，而且整個畫面更有深度。在印刷的時候，墨筆畫的效果會非常令人驚歎。

繪圖者同樣可以通過電子軟體完成上色這個環節。在理想狀態下，最好是使用壓力筆和數位板來覆蓋原有線條，而不是使用滑鼠。電子上色這種方式需要長期的練習才能夠駕輕就熟。但是不管怎樣，繪圖者可以使用"還原"的功能修改自己的錯誤。在上色的過程中一定要記得自己是在不同的圖層上進行操作的，這樣在需要的時候才能夠還原到原本的掃描稿。

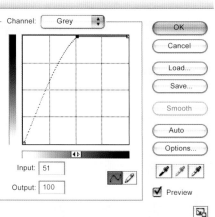

填色

一旦將作品掃描到電腦中之後，繪圖者可能會需要填色。想要完成這個環節，方法多種多樣，每一種軟體都會涉及到不同的操作流程。下面的分步圖例是由安妮·斯托克斯（Anne Stokes）完成的，她使用的軟體是Photoshop。我們希望能透過下面的圖例證明給大家填色是一個非常簡單的環節，從而通過這種方式鼓勵使用者對自己選擇的軟體進行大膽嘗試。

第一步：作品掃描
這隻怪獸是手繪完成，然後掃描到Photoshop程式中。繪圖者先將龍的部分從白色的背景中裁剪出來，然後通過使用魔棒工具選擇背景，同時將龍的頭部放在另外一個圖層上（參見第25頁），這樣後面的操作全部都體現在頭部的部分，背景還是白色的。

第二步：劃分出主要色塊　繪圖者通過利用色調/色飽和度功能中的色階將整個頭部都塗上了暗粉色。接著，繪圖者又通過Photoshop中的套索工具將不同的色塊劃分出來，然後再使用色調/色飽和度功能逐一進行上色。

在這個階段，繪圖者可以開始考慮畫面總體的配色方案是怎樣的。繪圖者也可以將背景放置在一個單獨的圖層上，這樣可以根據自己的需要進行開關。

第三步：添加陰影　通過使用加深工具，繪圖者可以在原本的單色區塊添加陰影。

第四步：添加強光
繪圖者可以通過使用加亮工具來添加強光。邊緣部分可以用橡皮擦以及塗抹工具進行修整。

或者，繪圖者也可以直接跳到第五步，然後使用畫筆工具來添加陰影或者是強光。

第五步：添加不同的顏色　使用畫筆工具，同時將不透明度調節到百分之二十，就可以在原有圖像的基礎上添加不同的色彩，讓整個畫面的顏色更加豐富更加生動。因為之前已經對頭部進行了剪裁，所以任何操作都不會影響到頭部之外的部分。繪圖者可以選擇小號畫筆然後使用加亮工具、加深工具以及塗抹工具加入更多的細節。

第六步：添加背景　繪圖者又添加了另外一個背景來完成整個作品。因為龍頭後面的白色背景是在單獨的圖層上，所以調整背景不會影響到龍頭的部分。除此之外，繪圖者還使用了大號畫筆和噴霧工具塗上了明暗度不同的橘色，從而形成火山雲的效果。這些顏色都是從樣本框中挑選出來的。繪圖者從Window系統中進入，然後選擇樣本盒選項就可以找到這些顏色。滑鼠點到了哪種顏色，畫筆上就選取了哪種顏色。

發現創意——學會從不同的途徑尋找靈感

靈感

　　想法的來源實際上無處不在,可以是其他藝術家的作品,可以是讓人嘖嘖稱奇的自然世界,也可以是浴室水盆中打結的頭髮。藝術家的靈感儲備可以通過各種途徑進行補充,可以是書,可以是詩,甚至可以是催租通知上有趣的詞句;可以是我們腦海中朦朦朧朧的畫面,可以是自己情有獨鍾的回憶,也可以是那些我們痛恨過或者是熱愛過的青澀歲月;可以是明信片,可以是剪貼的雜誌本,可以是這個世界上存在的任何物品。

　　從某種層面上來講,奇幻藝術家在創作過程中面臨著非常不利的條件,因為他們選擇的主題在日常生活中不會找到任何參考——只有其他人想像的成果有時能派上用場。但是,沒有任何事物像原本就不存在事物那樣、可以提供無限的可能性。我們可以觀察一下身邊關於神靈、巨龍、仙女、精靈、鬼怪以及巨人這樣的形象,看看這些形象有多麼地多樣。作為奇幻藝術家,我們的創作靈感來源應該是不計其數的。我們需要做的,就是將這些靈感融入自己建構的奇幻世界當中。

▶ *邁克爾·海格*
邁克爾·海格創作的這幅水彩畫描繪了瓦爾特·司各特爵士(Sir Walter Scott)所作的《林中精靈》(Fairy Song)中的場景,這幅插畫最早出現在《仙女詩集》(The Book of Fairy Poetry)一書中

技能提升! 從現在開始,我們就應該將自己周圍的一切都轉化為奇幻藝術。

■ 怎樣才能讓自己的創意靈感源源不絕?將自己喜歡的插畫或者是海報貼滿整個工作室,然後在網路流覽器上建立一個單獨的收藏夾,收藏可以給予自己靈感的網頁。在動手開始繪圖之前,可以進行半個小時的閱讀,或者是一頁一頁地翻看自己的速寫本。

■ 音樂與記憶和情緒是緊密相連的。如果想要在自己的作品中融入哪一種意境,就可以嘗試聽能夠讓自己產生這種情緒的音樂。

■ 努力從自己看到的每一幅作品中累積經驗。即使是那些差強人意的作品同樣可以讓我們受益匪淺。因為弄清楚到底是哪裡出了問題對於我們來說也是寶貴的練習。

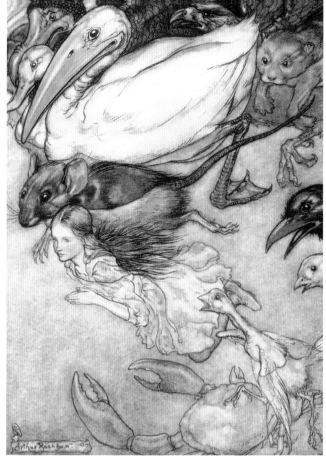

•網路上充斥著各種各樣的藝術作品,它們題材不同,藝術家的水準也有所不同。我們應該向最好的看齊,但是在欣賞作品時,應該發揚相容並蓄的精神,無論是業餘畫家還是專業人士的作品,我們都應該一視同仁。如果有機會能夠追蹤某一位藝術家的作品,對初學者來說受益匪淺。因為這些作品會隨著時間的推移不斷進步。網上美術館的貼圖通常情況下都會標明日期,所以我們不費吹灰之力就可以理清其他藝術家提升的軌跡。在欣賞他們作品的過程中,我們也應該思考這些問題:就是這些藝術家學到了什麼,在什麼時候實現了自我突破,以及我們如何在進行藝術創作的過程中吸取他們的經驗。

影片遊戲

現在的遊戲環境非常豐富,而且涵蓋很多生物和人物設計,帶給繪圖者大量的靈感。當我們徜徉於《最終幻想12》(Final Fantasy XII)與《星之海洋III:直到時間的盡頭》(Star Ocean: Till the End of Time)以及《旺達與巨像》(shadow of the Colossus)的世界中時,會發現遊戲世界是如何地讓人讚歎不已。

◀ **亞瑟・拉克漢姆**
這幅充滿了夢幻色彩和超現實主義風格的插畫描繪的是路易士　卡洛爾 (Lewis Caroll)筆下《愛麗絲夢遊仙境》中的淚之池。

▼ **古斯塔夫・多雷**
古斯塔夫・多雷的這幅版畫構築的是撒旦和他的追隨者被逐出天境的情景。

其他藝術繪圖者

對於繪圖者來說,其他藝術形式同樣可以提供創作靈感。我們應該盡可能地接觸其他藝術形式的作品。在欣賞的過程中,不要忘記保持批判的態度。我們可以仔細思考:藝術家究竟通過怎樣的手法才達到現在的效果?為什麼他的畫法非常有效?到底是什麼吸引了我們的目光,讓我們注意到了這個作品?這個作品還有沒有任何方面值得提升?

•古斯塔夫・多雷使用強烈的光線和生機蓬勃的線條來實現充滿戲劇張力的效果。他為《失樂園》繪製的插畫構建一個奇幻世界。在這個奇幻世界中,無論是天堂、地獄還是各種各樣的人物,都具有獨特的生氣。

•亞瑟・拉克漢姆通常使用柔和的光線,流暢的線條以及灰暗的色調來創造夢境一樣的仙境。如果我們想要觸碰這個世界或者是走得太近,整個世界就會失焦。

•邁克爾・海格喜歡明亮而透徹的顏色。他的作品帶有一種非現實感,永遠洋溢著歡聲笑語。無論是成人還是孩童,都不由自主地被這樣的作品吸引。

•天野喜孝(Yoshitaka Amano)和亞瑟・拉克漢姆一樣,都喜歡使用流暢的線條和水彩來創造一種未知感和奇幻感。此外,這位藝術家喜歡從設計、建築,並從時尚元素中汲取靈感,讓作品更加豐富。

•"恐怖的"格雷厄姆・英格爾斯(Graham Ingels)是恐怖題材領域的一面旗幟,他為EC漫畫(EC Comics)作出了無可比擬的貢獻。他善於使用大膽的線條、鮮明的對比以及不加修飾的形狀和外觀,帶領觀察者進入一個充滿了僵屍、食屍鬼及老巫婆的世界。

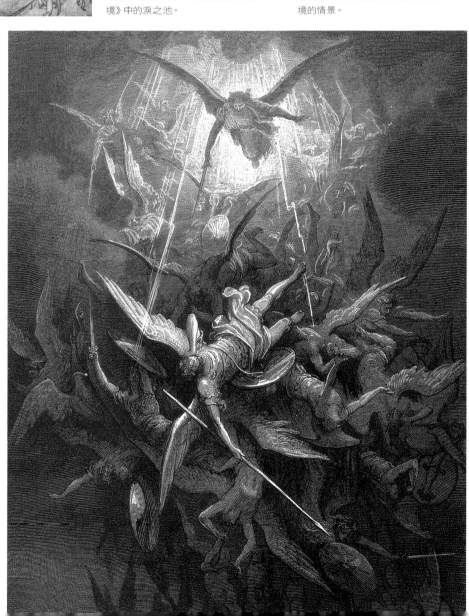

電腦角色

羅恩‧迪爾（Roehn Theer）是《無盡的任務-第二部》（EverQuest II）中的角色，他掌管著遊戲世界中善與惡之間的平衡。設計人員在對這個角色的概念化處理時候考慮得非常周全，讓這個角色可以在地面、空中甚至是真空狀態下來去自如。

高級時裝

亞歷山大‧麥昆 （Alexander McQueen)設計的這件層次感非常強烈的蕾絲套裝搭配了一個鹿角狀的頭飾。整體來講，這樣的裝扮洋溢著一種怪異的美感，與眾不同，但是卻能夠啟迪靈感。

　　下次玩兒遊戲的時候，不妨帶著批判性的眼光從下面幾個方面來進行仔細的審視。首先，遊戲中設定的人物和生物是不是能夠和他們所處的環境融為一體？他們的服飾和遊戲中的天氣狀況是否一致？他們的服飾特徵和所處的地形地貌是否一致？當地的生態環境系統那些紅色的巨龍是否存在著特定的關聯？也許我們每次在遊戲中看到的巨龍都是從一個遊戲搬到另一個遊戲。

　　過去出品的遊戲並不強調視覺效果，而且顯示圖元也非常低。很多時候，玩家需要借助自己的想像力來勾勒出自己在遊戲中所處的環境。例如，當我們面對卡門多樂64（Commodore 64）的時候，腦海中就可能會浮現出《陷阱系列》（Pitfall）、《送報童》（Paperboy）以及《Below the Root》（根之下）這些遊戲中的場景？還是《行星射擊》（Asteroids）中的情景？你不會覺得自己是站在拱廊裡，但是腦海中卻飛舞著憤怒的三角，對吧？在你看來，太空船應該是什麼樣子？那麼行星呢？還有那些乘著外星飛碟讓人討厭的生物，他們總是飛來飛去，不斷地對著我們射擊，他們又該是什麼樣子？

時尚

　　高級服裝經常會有很多不切實際但是卻風格奢華的元素。設計人員在構思妖精女王的宮廷或者是外星人航空母艦的甲板時可以借著這些元素。高級時裝中這些引人注目的元素存在的目的，就是為了展示設計者的奇思妙想以及高超技藝。他們在設計這些服裝的過程中，不會考慮到一般消費者的審美和需求。這些服裝本身就是藝術品。設計人員可以直接在這些服裝上找關於尋奇幻元素的靈感。例如，妮可‧米勒（Nicole Miller）的設計不僅五彩繽紛，而且非常強調對於幾何圖形的巧妙利用。她的設計作品可能激發設計人員的想像力，讓他們可以以更為活躍的狀態投入科幻元素的構思中。奧斯卡‧德拉倫塔（Oscar de la Renta）這個品牌的舞會禮服更是融合了大量的非現實主義元素。

珠寶

　　無論是古董首飾還是創意首飾，無論是用於墓葬還是為了滿足佩戴者的某種幻想，首飾設計史源遠流長。不管是具體的設計樣式還是象徵意義，都是創意人員在尋找靈感的過程中可以加以利用的資訊。大多數珠寶都帶有豐富的象徵意義。例如，一枚泛著幽光的南海明珠代表的是潔白無暇，與世無爭或者是神秘。而如果將大量的珍珠堆積在一起，那麼設計者想要表現的就是富可敵國或者是欲壑難填。鑽石質地堅硬，紅寶石象徵著火焰一樣的熱情；貓眼石代表著不堪一擊，而翡翠顏色碧綠，經常和碧草連天或者是欣欣向榮聯繫在一起。而在《綠野仙蹤》（The Wizard of Oz）這部作品當中，翡翠象徵著金錢，或者說是關於金錢的幻象。

書籍

我給讀者的建議是，博覽群書，不要一味地專注於奇幻書籍。記住，如果我們讀到的是其他人的奇幻之旅，那麼我們構思時就會從對方的視角進行想像。因此，我們應該涉及其他領域，閱讀一些園藝書、歷史書，還有介紹蘇格蘭人是如何對自己的工作深惡痛絕的書籍。此外，漫畫和一些經典的文學作品也是不錯的選擇。

- 閱讀費奧多爾·杜思妥耶夫斯基(Fyodor Dostoyevsky)的《罪與罰》(Crime and Punishment)。在這樣的情結當中，我們可以畫出來一些飽受折磨的靈魂。他們每個人都眼窩凹陷，晚上都無法入睡，每個人都會讓讀者一看就覺得毛骨悚然。而且，閱讀這本書的好處是，你可以得意洋洋地告訴其他人，你也是讀過《罪與罰》這種文學名著的文青！

- 這樣可以幫助我們醞釀情緒，畫出一些本身就帶有濃郁的悲劇色彩，因為遭受到不公平的待遇而一心想著復仇的角色。我想，那些曾經設計出劇毒的蟾蜍這樣的角色的創意人員，十之八九是受到了這本小說的影響。

- 閱讀肯尼斯·格雷厄姆 (Kenneth Grahame) 的《風語河岸柳》(The Wind in the Willows)，這樣我們就可以更加熱愛戶外活動，心情好的時候還可能會乘舟而下，探索綺麗的自然風光。

- 下面這些漫畫作品同樣能夠激發創意人員的靈感，包括：《懾魄驚魂》(Tales from the Crypt)、《恐怖之巔》(Vault of Horror)及《揮之不去的恐懼》(The Haunt of Fear)等等。尤其是1953年1月出版的《恐怖之巔》系列中的《喪鐘為誰耳鳴？》這樣的作品，一開場就讓人欲罷不能了。

- 閱讀其他人的日記。偷偷地溜進自己兄弟的房間裡偷看對方的日記是非常讓人不齒的行為，所以有些讀者看到這樣的提議可能會覺得這是在對他們的良心發起挑戰。實際上，沒有人讓你做一些有違背道義的事情。別忘了，現在可是數位時代。在網上就能夠找到各種各樣的日記。這些日記承載著人們在人生旅程中的美好回憶，對於創意人員來說，可以提供源源不斷的靈感。而且，在網上流覽對方分享的日記，也是一件光明磊落的事，我們無需受到良心譴責。說到這裡，有些讀者可能要問，普通人的個人娛樂和奇幻藝術到底有些什麼關係呢？實際上，優秀的奇幻作品，應該是可以觸及到個人情感，讓他們感同深受的。我們可以在一個我們並不存在的世界中尋找共鳴，這也就是奇幻藝術的魅力之一。

- 閱讀馬溫·皮克(Mervyn Peake)的《歌門鬼城》(Gormenghast)。在這部作品中有一群專門吞噬人類的貓頭鷹，還有一個統治著所有城堡的國外。他的作品可以是茶餘飯後用於消遣的話題。但是隨著讀者年齡的增長，人生經歷逐漸豐富，就會感受到他的作品能觸及生活中令人痛苦的一面。

- 觀察道路標誌。曾幾何時，柏瑪刮鬍膏(Burma Shave)的廣告片凝聚無數的奇思妙想，但是這些能夠讓人們會心一笑的看板，基本上都已是昨日黃花。但是無論如何，現在的看板當中，還是有些能夠讓人津津樂道的經典之作。例如，線球 (Ball of String)、五公里-左向 (5 miles-left)；以及警示牌中的盲區 (Dead Zone)、蟾蜍遷徙區 (Toad Migration Area) 以及梅蒂遜哈特市 (Medicine Hat) 等等。

地點、人物以及事物

靈感是無處不在的。所以我們不管去哪兒，都應該隨身攜帶一個筆記本和帶有攝影功能的手機，這樣就可以將聽到的有趣事物，或者是美輪美奐的光照條件、難得一見的建築形式、從沒看過的花朵、看起來滑稽可笑的動物以及任何自己想要融入作品當中的事物記錄下來。

參考材料的使用——如何將自己周圍的現實世界利用起來，成為
自己進行奇幻創作的靈感源泉

參考材料的來源與使用

奇幻藝術是一個創意人員可以無拘無束地發揮自己想像力的創意國度。但是即便如此，創意人員還是需要對於現實世界有著全面而深入的認識，這一點也是非常重要的。我們的創意作品之所以會栩栩如生，完全取決於一些微乎其微的，我們再熟悉不過的細節部分，包括獅鷲鷹一樣的翅膀、麒麟像獅子一樣的鬃發以及龍眼睛上面的虹膜。正是這些細節，才讓我們筆下的角色變得真實可信。

簡化

我們憑藉想像力進行創作的時候，實際上還是需要立足於經驗。經驗告訴我們，眼睛就應該是杏仁形狀的，裡面的瞳孔是不可或缺的。鼻子應該是隆起的，上面還應該有兩個鼻孔。我們的大腦會將我們看到的一切進行簡化，將視覺輸入的圖像進行解碼處理，從而能夠在短時間內對眼前的一切作出解讀。當我們在高速公路上兜風的時候，這種資訊處理方式會讓我們受益匪淺，因為我們可以在轉瞬之間將所有的風景都盡收眼底。但是，如果我們在傍晚時分回到家，想要將自己在路上看到的一株形態有趣的樹記錄在畫紙上的時候，就會發現快速處理資訊的這種觀察方式會給我們的創作設置大量的障礙。使用參考材料可以阻隔自動簡化的過程，可以幫助創意人員在細心觀察的基礎上，用一種井井有條的方式將看到的一切記錄下來，同時加以修正。

參考材料

參考材料的形式可以是多種多樣的，可以是用於寫生的模樣，可以是站在窗前或者是陽臺上看到的旖旎風光，也可以是一張照片、甚至是模型。在創作的過程中有所參考與借鏡，對於創意人員來說是至關重要的，因為這樣就可以避免在無意識的情況下重蹈過度簡化的覆轍。參照現實生活中的某個事物，或者是對著照片作畫的時候，不要急著把看到的一切都呈現在紙面上。我們可以慢慢拿來，先仔細研究眼前的參考材料，觀察我們到底看到了什麼？

技能提升！ 開始搜集參考材料
用於自己的奇幻藝術創作

- 如果看到有趣的事物，一定要記得拍照片。我們可以按照主題將照片進行分類，這樣需要的時候就會快速找到。除此之外，搜集參考材料的途徑還包括速寫、筆記、搜集宣傳冊、明信片或者是產品宣傳單等等，還可以瀏覽一些圖片網站。在使用網站圖片或者其他並非自己創作的參考材料時，一定要注意尊重原創版權，同時在使用方法上也要有所考量。

- 報名參加攝影班，或者至少要仔細閱讀相機的使用手冊。如果我們知道怎樣才能拍出清晰、幹練而且照明效果突出的照片，就會發現對自己的創意工作有很大的幫助。

- 即使我們描繪的物件是日常生活中熟悉的事物，也不妨確認一些參考材料。一位優秀的藝術家應該時時刻刻都在專注觀察，孜孜以求地不斷豐富自己儲存的視覺資訊。我們看得越多，注意到的就越多，記住的也就越多。

照片
隨身攜帶一個小型照相機或是有攝影功能的手機，把能夠給予自己創作靈感的事物都記錄下來，大小事物都可以。

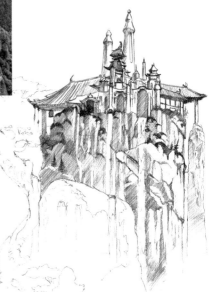

東方建築
這幅城堡插畫的靈感來源於一座傳統的亞洲寺廟，這座寺廟修建在懸崖峭壁上。

注意這一點！

參考材料應該是很廣泛的，可能是布料，可能是植物或者是岩石；參考材料甚至可以是書面材料。在創作歷史中的奇幻場景的時候，創意人員應該知道在當時那段特定的歷史時期，人們會使用什麼類型的工具，當時生存著哪些生物，那時的建築風格究竟是怎樣的。

學以致用

在創作過程中，第一個環節就是確定創作的標的是什麼。如果我們想要描繪一隻獅鷲，就需要搜集獅子和鷹的圖片。如果想要勾勒一條龍，就需要看看蛇、蜥蜴甚至是鳥類的圖片。如果想要捕捉的是精靈或者是小妖精，或者是任何似人非人的題材，就要用人作為參考對象。透過這種方式，我們實際上需要對創作主題進行二次描繪。第一次是完全憑藉著自己的想像力，而第二次則是對照參考材料下筆。

第一步：沒有參考材料的速寫　這位妖精公主的速寫是大正面。雖然繪圖者對於面部特徵進行了細緻的勾勒，但是人物的其他部分卻採取了模糊性處理。繪圖者在頭髮和服飾的材質部分也是煞費苦心，但是其他部位的細節描繪卻被下意識地略過了。對於大多數初學者來說，手部和腳部是相對比較難以處理的部分，因為這兩個部位的形態比較複雜，還有一些微妙的細節需要加以注意。所以初學者想要略過這些部分也是可以理解的。

第二步：搜集參考材料　我們可以邀請某個人擔任模特兒。或者，我們也可以直接對照現成的圖片。如果是後者，我們需要確定自己找到的圖片要帶有一定的差異性，這樣我們才可以嘗試不同的姿勢、不同的角度以及不同的照明方向。一旦開始速寫，我們會發現有些想法相較於其他想法更加容易通過繪圖的形式表現出來。

除非繪圖者對於服飾部分具有特別的興趣，否則最好是將模特兒裸體的狀態拍下來，當然，穿著緊身衣物的狀態也可以。因為只有這樣，繪圖者才能夠清楚地看到模特兒的身體結構。在這個例子當中，妖精女王的服飾也是一個至關重要的元素。尤其是她的靴子，所以繪圖者在拍照過程中也包括了這個部分。

如果條件允許的話，儘量使用黑白照片進行參考，因為拋去了色彩資訊的干擾，繪圖者就可以專注於形態和色差這些重點。我們在觀察照片的時候，會使用色調的明暗關係來詮釋色彩方案，這種相對關係可能與絕對現象存在著一定的差別。例如，藍色相較於黃色就是暗色，即使畫面中黃色是深黃，我們的結論也應該如此。

第三步：對照參考材料　在對照的過程中要學會觀察，儘量讓自己的畫作與參考材料緊密結合。儘管如此，在必要的時候也要帶著批判精神作出判斷，因為我們的參考材料並不是完美無缺的。所以我們在創作的過程中可以引以為鑑，完全沒必要因循參考材料中的缺陷。在這個例子中，圖片中的右手姿勢就非常怪異。所以在最終作品當中，繪圖者略掉了右手，同時也把裙子的長度縮短，這樣可以露出腿部的線條。

現在，我們再從想像力的角度來觀察自己的創作。在整個創作過程當中，我們都需要不時地提醒自己，參考材料中的形狀、材質以及光線效果是怎樣的。當我們拿著最終作品和最初完全基於想像力創作的作品進行比較的時候，就會發現，最終作品變得更加複雜，更加有質感。

習慣於寫生練習——寫生練習實際上比多數人的想像更容易，看過"小訣竅"單元之後，應該更能確定這一點

寫生練習

技能提升！ 我們描繪的物件不一定永遠是人類，也未必要一直使用傳統的繪圖工具

■ 人體模特總會受到自我意識的影響，所以他們在擺姿勢的時候可能會刻意地選擇討人喜歡的姿勢。動物在擺姿勢的時候完全按照自己的喜好，因此無論是動作寫生還是姿勢寫生，動物都是不錯的描繪物件，因為動物表現出來的姿態，都是最為自然，不加修飾的。繪圖者可以嘗試著在當地的小狗樂園或者是動物園進行寫生訓練。同時，選擇動物當作寫生物件，還有一個好處就是不用獲得對方的允許。但是這樣做的缺點的是，它們不可能長期保持一種固定的姿勢，我們可能還來不及將它們的模樣在畫紙上呈現出來，它們就已經跑得無影無蹤了。

■ 在寫生的過程中一定要最大限度地給予自己自由。進行寫生訓練的時候可以選擇一些不會留下持久痕跡的繪圖材料。例如，我們可以用手指在沙子上作畫，完成姿勢寫生；也可以沾著豆漿在餐巾紙上作畫，完成維持時間較長的姿勢。或者，也可以使用兒童用的可洗性顏料，在白牆上作畫，完成之後再將圖畫全部擦掉。使用這種痕跡容易擦掉的繪圖工具，可以讓繪圖者無所顧忌。這樣繪圖者就可以因為想要創作出曠世名畫而耿耿於懷，毫無壓力地投入到創作過程中，肆無忌憚地進行試驗。

■ 在規劃寫生課程的時候，可以考慮到自己下一個奇幻項目。如果我們計畫要完成一副野蠻人揮舞著利劍的畫面，可以讓自己的模特也拿著一把劍。如果我們想要描繪一副在階梯上打鬥的情境，可以讓自己的模特也站在臺階上。

如果繪圖者直接參考照片進行創作，就會發現創作物件在透過照片呈現時，就已經經歷了精簡化和平面化的過程。照片和現實世界相比，總是有那麼不可逾越的一步之遙。利用照片作畫，實際上就是將一種2D媒體進行轉化。這種轉化並不是一無是處，但是大多數創意人員都希望自己能夠直接將3D的事物轉化到2D平面上，這樣的創作過程才更加簡單。寫生練習就可以實現這樣的願望。另外，寫生練習還能夠讓繪圖者細心觀察，將瞬間的情景記錄下來。這種訓練能夠幫助繪圖者瞭解不同的部分是如何組合在一起的，清楚從某一個特定的角度來看為什麼肢體會呈現出某種形態。

採用模特兒寫生
開始進行寫生練習時，可選擇姿勢寫生或者是動作寫生，讓自己能迅速進入狀態。如果繪圖者使用的是人體模特兒，那麼可以讓對方在起初的五分鐘左右自由運動，擺出一系列三十度角或者是六十度角的動作。如果我們使用的寫生物件是動物的話，那麼不用我們說，牠們也會按照自己的意願到處亂走。

▼ 動作寫生
動作寫生需要在短時間之內完成。在繪製動作寫生的過程中不需要過多考慮細節，因為進行這種寫生的目的不是為了記錄眼前的情境，而是為了掌握人體運動的方式。所以在整個練習過程中，一定要專注於平衡線以及動作的部分，尤其應該注意從一個姿勢到另外一個姿勢之間轉換的過程是怎樣的。模特到底是在特意扭曲某個身體部位？是在轉身？是在將力量凝聚在某一塊肌肉或者是某一個肌肉群上面還是其他？我們在寫生過程中應該將這些關鍵的部分呈現出來。動作寫生可以非常簡單，僅僅呈現正在運動的身體上的應力線。通常情況下，這條平衡線應該穿越雙臂，或沿著脊柱的方向，但是這條規律也不是在任何情境下都適用的。

▲ 寫生課程
參加寫生課程，不僅可以接觸到藝用模特，而且還能夠得到專業認識的意見指導。這種課程的價位通常比較高。

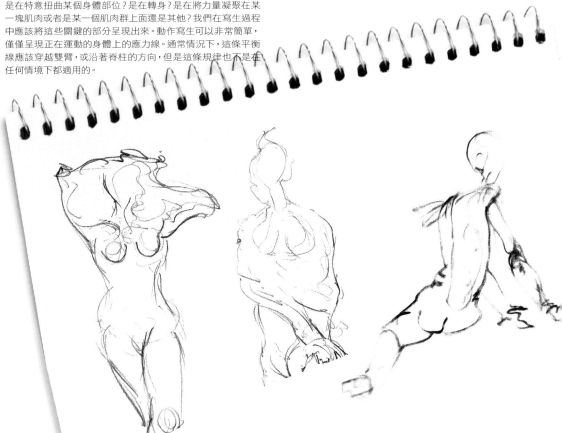

選擇模特兒

■ 繪圖者可以雇用藝用模兒，也可以參加人體寫生課程，這樣可以避免在寫生過程中產生模特兒和繪圖者之間的尷尬。專業的模特兒知道繪圖者需要什麼，而且他們不管是赤裸，還是穿著衣服，都絕對不會扭扭捏捏。

■ 有些時候，專業的模特兒可能找不到，繪圖者有時可能也無法負擔昂貴的費用。如果是這樣，可以請朋友來幫忙，對方可以穿著舒適的衣服，不必裸體，只要衣物不過於寬鬆，遮掩住身體線條就可以了。T恤衫和短褲的搭配就是不錯的選擇，如果是泳裝也可以。

■ 如果我們想要寫生的對象是陌生人，一定要首先徵求對方的同意。有些人可能會答應我們的請求，但是會要求我們將寫生後的作品留給自己。如果對方提出了這樣的要求，最好同意，因為這樣做對我們來說也沒有什麼損失。因為寫生原本的目的就是讓繪圖者學習對想描繪的物件進行觀察或詮釋。真正重要的是整個過程而不是最終的寫生作品。

小訣竅

■ 在要求模特兒採取某個姿勢的時候，一定要照顧到對方的感受，不要太過分。例如，大多數模特兒一隻腳站上六十秒以上就會覺得肌肉酸痛。如果模特兒覺得失去平衡或者是壓力過度的時候，就會在自覺或者是不自覺的情況下進行自我調整。姿勢產生變化的話，繪圖者就無法捕捉到自己想要的姿勢了。

■ 在要求模特兒拿著沉重的物體或者是在平衡感不足的情況下擺出某種姿勢的時候，一定要考慮到安全問題。如果這樣的姿勢是必要的，要求對方維持一兩分鐘就足夠了，不要太過分。

■ 如果我們想要深入研究某個難度較大或者是對讓模特兒產生壓力的姿勢，最好詢問模特兒自己可不可以照相。實際上，在雇傭模特兒的時候，最好先確定對方允不允許拍照。通常情況下，繪圖者要求拍照都需要另外價錢。

■ 要求模特兒拿著不同的物品擺姿勢。很多專業模特兒可能會自備棍棒或是圍巾和布料，因為多數繪圖者都會有這樣的要求。

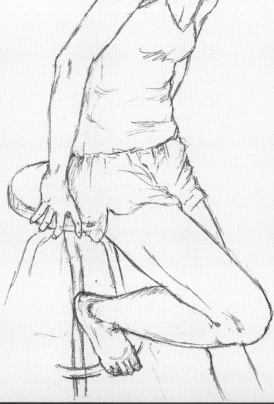

◀ 姿勢寫生

一般來說，姿勢寫生和動作寫生相差無幾。無論是哪種，繪圖者都應該在短時間之內完成，不要被細節分散注意。和動作寫生一樣，進行姿勢寫生的時候也要關注應力、動作以及過渡這些方面。但是這一次，一定要注意到寫生物件本身的性質與特徵。考慮到物件的重量、與周邊環境的關係，以及如何才能掌握平衡感等等。

▶ 姿勢寫生

進行了一段時間的訓練之後，可以讓模特兒維持相同姿勢的時間更長，最好是每個姿勢保持兩到三分鐘。這樣我們就會有足夠的時間，不僅能夠將身體的大致形態勾勒出來，還可以著重刻畫一些細節，例如面部特徵、手部與腳部以及需要加重陰影的部分等等。

在模特兒的每一個姿勢當中，都要發現一個關鍵點。這個關鍵點就是模特兒身上最能夠吸引目光的地方。在關鍵點的處理上，應該花費更多的時間和經歷。大多數情況下，腳部、手部及臉部都是應該關注的地方。除此之外，還包括那些皮膚因為突出的骨頭而顯現的地方和皺紋較集中的部位。

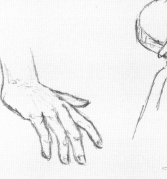

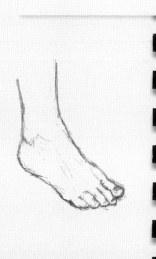

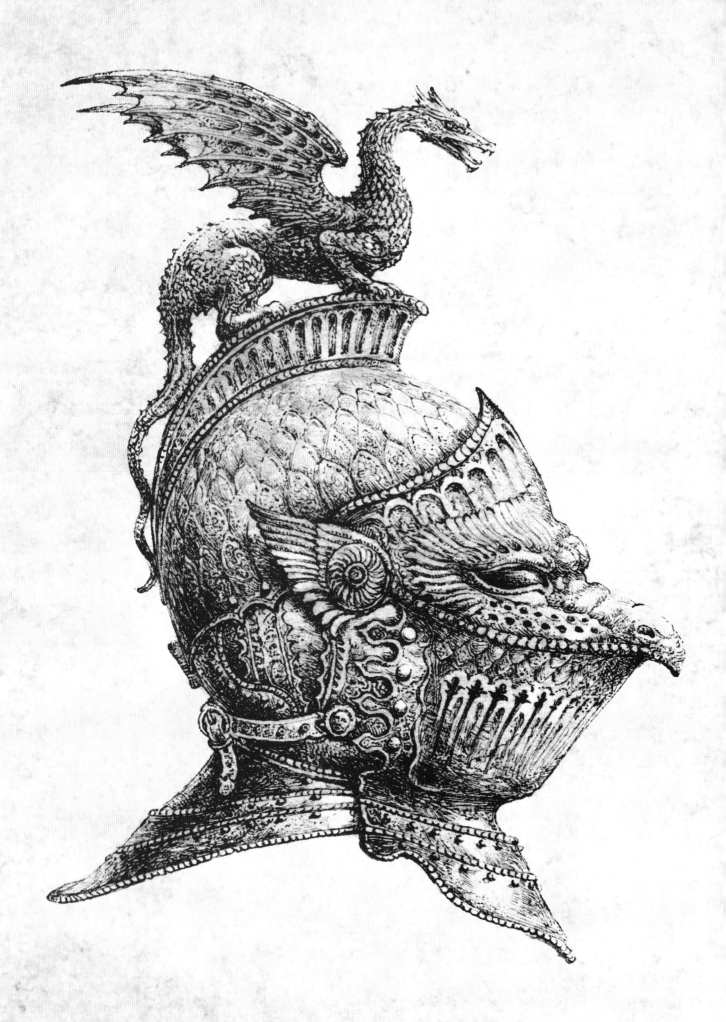

第二章
繪圖技巧

　　創意人員要學會從特定的角度來瞭解這個世界，包括燈光、陰影、材質、圖案、形狀、形態以及透視等等。一旦我們跨越過原有那套理所當然的觀察方式，仔細研究這個世界的真實表像時，就能夠成功地將想像力和真實世界結合。在這種狀態下創作的作品，才是令人歎為觀止的作品。

靈活處理線條——如何使用不同類型的線條和
畫法來描繪某個事物

繪畫實作

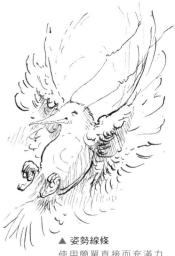

▲ 姿勢線條
使用簡單直接而充滿力
量的線條來捕捉描繪物
件的姿態，表現動作，或
者是交代該事物與所處
環境之間的相互關係。在
這幅圖片中，繪圖者採取
姿勢線條表現了一隻振翅
欲飛的鳥兒。繪圖者在表
現鳥爪的時候採用了帶
有重量感同時形狀捲曲
的線條，讓整個畫面充滿
張力。而翅膀部分的線條
相對深度較低，捉摸不
定，並且流露出了焦慮不
安的情緒，這樣可以呈現
出鳥兒想要搏擊長空的
迫切。即使是用作陰影部
分的線條也是基本上都
是從某個圓點發散出來
的，這樣的處理方式是為
了突出鳥兒的身體是整
個動作能量的來源點。

▲ 輪廓線
最為直接的線條包括
輪廓線和描述性的線
條，繪圖者經常使用
這兩種線條來描繪表
現形態或是邊緣。
當然，我們也可以使
用描述性的線條來凸
顯從一個物體或者是
一個平面到另一個物
體或平面之間的過渡
和轉換。在這幅圖畫
當中，繪圖者使用了
輪廓線讓小老鼠從周
圍的環境中一躍而
出，表現了老鼠背部的
斑點，讓觀察者可以
一目了然地注意到老
鼠身上平面發生變化
的部分（例如側翼的
邊緣和脖子下方的皺
褶）。

在繼續閱讀之前，建議讀者抽出二十秒
鐘的時間，描繪一個人躺在床上數綿羊的
情境。在這個過程中，不要有太深入的想
法，儘量保證繪圖的速度就可以了。

邊緣

因為要求大家在二十秒之內完成圖畫，
所以大多數讀者可能會選擇最為直接的方
式，將事物的輪廓勾勒出來：一個圓圈代
表人物的臉龐；下面的線條代表的是衣領
與脖頸相交的地方；有些讀者可能還會在
人物腦袋的上方加上一個泡泡，代表他的
想法；此外可能還會添上參差不齊的線條
代表柵欄的頂端，可能還會有一隻棉花糖
形狀的綿羊從柵欄上方飄過去。這種處理
方式沒有任何不妥之處，因為線條原本就
是描述某個事物最為簡單的視覺呈現方
式。但是，勾勒出事物的輪廓對於繪圖者
來說只不過是開始而已。線條的作用不僅
僅是為了勾勒輪廓，還可以用來表現陰影，
構建材質，表現運動狀態，讓觀察者將注
意力凝聚在畫面中特定的部位，製作出畫
面重點，或者是專門用作修飾之用。

塗鴉

實際上，我們在線條和畫法方面已經具
有相當的累積，只是我們自己還沒有意識
到而已。我們可以回想上一次打電話的時
候因為對方的談吐過於平淡無味，自己裝
著注意聆聽，但是實際上卻在手邊的筆記
本上信手塗鴉的情景。我們當時是不是用
了優雅的筆觸，具有一定長度的線條表現
身形像棍子一樣的小人在紙上跳來跳去或
者是手舞足蹈？也許我們用了短小但是卻
明朗的線條表現跳蚤從狗的頭上一躍而下
的情景？或是使用了雜亂無章的波形曲線
表現祖母蓬蓬的亂髮？或許，我們只是簡
單地在紙張邊緣勾勒出藤蔓與花朵交錯的
花邊？即使是這些看似信手拈來的線條，
也需要繪圖者對於線條和線條的作用具有
基本的瞭解。

◀ 隱含的線條
隱含線條代表的是繪圖者在畫面上沒有實際表現
出來，但是觀察者卻能夠感受到其存在的一種線
條。繪圖者可能會通過光照或者是陰影的運用暗
示這種線條的存在。在使用這種線條的時候可能
會將在其他部分使用實線，但是在不重要的部分卻
採取模糊處理。在這幅作品當中，鼻孔、面部形狀
還有下顎等部分都採用了隱含的線條進行處理。

▶ 裝飾性線條
使用裝飾性線條的目的不是為了表現3D事
物，而是為了構建2D圖案和裝飾部分，凸顯畫
面所在的平面。在這幅素描作品中，繪圖者沒
有花費心思卻表現平面的轉化。在人物頸部的
位置，繪圖者使用了平面性的裝飾圖案。

嘗試不同類型的線條

線條的作用可以是無窮無盡的。
繪圖者可以透過線條來表現地
毯粗糙的表面，也可以表現陽光
一瀉而下灑落桌面的畫面。同
時也可以嘗試不同的繪圖工具
和手法，看看自己到底能夠繪製
出什麼樣的線條。在這個過程中
應該主要思考哪種線條對應什
麼樣的用途。

筆觸
繪圖者可以使用線條來表現照明效
果和物體的重量感。將平行線密集
地羅列在一起，或者彼此之間保留
一定的間距，會產生陰影的感覺。這
種線條就叫做單方向筆觸。

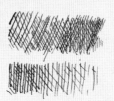

交叉筆觸
交叉筆觸就是使用兩組或者兩組以
上的線條，線條的方向不同，彼此之
間重疊在一起。相較於單向筆觸，使
用交叉筆觸製造出的陰影顏色更為
濃重，質地更加細密。因為這種筆促
不會沿著物體的輪廓，所以交叉筆
觸會產生一種平面化的效果。

波狀外形的筆觸
波狀外形的筆觸使用的是曲線而
不是直線。如果筆觸部分完全沿著物
體的輪廓，就會產生事半功倍的效
果。繪圖者也可以嘗試變化線條的
深淺和方向來提升陰影效果。

辨認各種線條
嘗試一下辨認下面這個表現奇幻生物的畫面中，有哪些部分使用了描述性線條、姿勢線條、隱含線條以及裝飾性線條。

在這個區域內找尋隱含性線條。在這個區塊，具體形態已經被陰影模糊了；而皮膚下面的骨骼和肌肉表現得也不是非常明確。

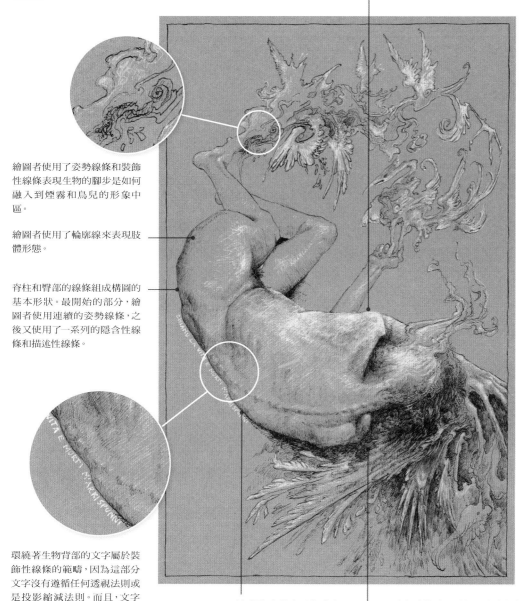

繪圖者使用了姿勢線條和裝飾性線條表現生物的腳步是如何融入到煙霧和鳥兒的形象中區。

繪圖者使用了輪廓線來表現肢體形態。

脊柱和臀部的線條組成構圖的基本形狀。最開始的部分，繪圖者使用連續的姿勢線條，之後又使用了一系列的隱含性線條和描述性線條。

環繞著生物背部的文字屬於裝飾性線條的範疇，因為這部分文字沒有遵循任何透視法則或是投影縮減法則。而且，文字是寫在畫面上的，而不是現在畫面中的地面。

輪廓線出現在了肌肉與骨骼結構的邊緣部分，從而以一種微妙的方式表現出平面的變化。

大部分的陰影線都是大方向的，表現了陰影部分以及肌肉重量壓迫骨骼的部分。

技能提升！
現在，該是我們進行實奇幻創作的時候了。

- 使用不同類型的線條創作圖像。無論是實線虛線，曲線實現還是濃度不同的線條，都應該嘗試。

- 試著以姿勢素描的方式勾勒一幅鳳凰涅槃的畫面。在這個過程中，不要過分關注翅膀部分的輪廓，及一些如羽毛之類的細節。這個練習的重點是表現出鳳凰一飛沖天的動感。我們應該考慮的問題應該是一當鳳凰終於從火焰中飛起時，鳳凰身體的各個部分到底應該呈現出怎樣的神態。所以在這個過程中應該使用表現不同動態的線條。即使處理方式顯得真實性不足也無需擔心。因為姿勢素描本身強調的是力量與即興美感，而不是對於事物一板一眼的描寫。

零散筆觸
零散筆觸或者是非連續性排線，使用的是一系列短小而粗糙的線條，而不是長度較長，風格乾脆俐落的線條。單向筆觸、交叉筆觸以及波狀外形筆觸都可以採用零散的方式進行表現。

斷線
繪圖者可以使用斷線來強調畫面中的重點部分，包括充滿張力的部分、照明比較充分的部分或者是表現運動的部分。繪圖者要銘記的是，如果基本框架是正確的，那麼觀察者的大腦會自動填補很多空白的部分。繪圖者根本不需要面面俱到地將所有的細節都呈現在紙面上。

淡化
繪圖者可以利用一系列蜷曲雜亂的線條來表現粗糙的材質，效果非常有趣。

線條組合
繪圖者經常需要將各種各樣的線條結合使用，才能得到自己想要的效果。無論是線條的濃淡、粗細、方向還有密度，都會影響到畫面的最終呈現。

色彩亮度與形態——如何使用光照來加
強畫面的層次感,表現物體的形態

光照與陰影

明暗度指的是畫面中某個區塊的明暗程度,和色彩沒有任何關係。在明度的數值範圍中,黑色位於數值最低的一端,而白色則位於數值最高的一端。而兩者之間的部分,就是深淺不一的灰度區域。

明暗度範圍

明暗度範圍也稱作色調範圍,指的是一幅畫當中明暗度最高值與最低值之間的差距。畫作中的這個數值差距很大,就會歸類到亮色調的範疇;而數值差距較低的畫作,就會被歸類到暗色調的範疇。實際上,大多數畫作會包含亮色調和暗色調的部分。以人物畫聚類。畫中人物的黑髮映襯著白皙的皮膚,這個部分就是亮色調的對比;而晨光從活動百葉窗的縫隙中一瀉而下,照射在皮膚上,這個部分就是暗色調的區塊。

對於光線的理解與處理

在沒有任何遮擋物的情況下,光都是延光線傳播的。但是,想要有效地表現出光照效果,絕對不能簡單地將光源和光照物件用直線連接起來。對於繪圖者來說,知道光線照射在物體上的位置只是成功了一半而已。想要在作品中準確地表現光照效果,還應該考慮到光線、陰影以及形態等方面。人腦生來就有對資訊進行精簡和整合的本能。正是因為這個原因,我們才能一眼就辨識出眼前的事物,而不是浪費大量時間對事物微乎其微的細節進行分析才能得出結論。繪圖者在描繪靜止的物品時(如果是人物或是動物,也可以用照片記錄描繪物件,這樣也能夠保證描繪物件處於靜止狀態),很容易就會沉溺在細節當中,忘記了在正常情況下應該首先關注的大體形狀。所以在處理光線與陰影的時候,一定要按照從簡單到複雜,從粗糙到細緻的這個順序。除此之外,應該不時停頓下來,以確定眼前的畫面能準確地表現自己想要勾勒的情景,保證觀察者一眼就可以將我們想要表現的部分一目了然地盡收眼底。

▲ 灰度等級
即使是在黑白畫當中,繪圖者也可以使用全部的灰度。大腦會將深色和密集的影線默認為深灰,將顏色較淺,排列係數的影線默認為淺灰。繪圖者如果能夠好好利用中間亮度的灰度,就可以提升作品的真實性,捕捉到細微的地方。繪圖者也可以嘗試著製作自己的灰度範圍,從純白到純黑排列起來,使用不同類型的陰影來表現中間部分的灰度。

技能提升! 嘗試不同的光影表現方法

■ 將自己的作品掃描進電腦中,然後將他們縮小到縮略圖尺寸(大約是100-250圖元)。然後進行觀察,看看自己還能不能看清畫面的內容?還能不能明確光線與陰影之間的對比關係?或者說,畫面中的事物是不是都模糊成了灰濛濛的一片。如果縮小之後,我們發現自己的作品根本就無法辨認,就代表我們需要在光影處理方面下一番苦工了。

■ 在不同光照條件下,對同一個物品拍攝幾張照片,然後在電腦上對這些照片進行灰度處理。光照強度對於照片明暗度會產生怎樣的影響?在繪圖的過程中要注意觀察,同時也可以參考照片。

■ 我們外出的時候可以隨身攜帶速寫本,然後注意觀察天氣情況,一天中的不同時間段以及光線的位置。用粗略的線條將有趣的光照狀況表現出來。如果時間倉促的話,也可以借助攝影的方法將情景記錄下來,以便以後進行參考。

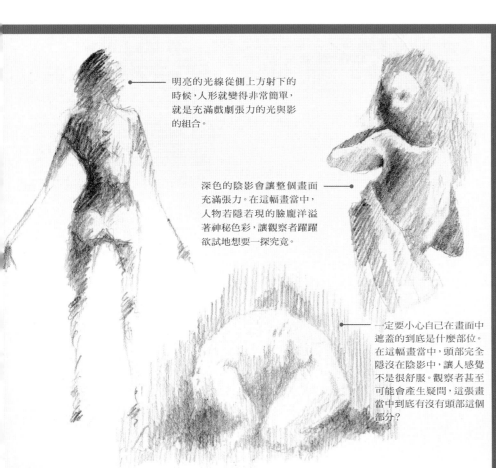

明亮的光線從側上方射下的時候,人形就變得非常簡單,就是充滿戲劇張力的光與影的組合。

深色的陰影會讓整個畫面充滿張力。在這幅畫當中,人物若隱若現的臉龐洋溢著神秘色彩,讓觀察者躍躍欲試地想要一探究竟。

一定要小心自己在畫面中遮蓋的到底是什麼部位。在這幅畫當中,頭部完全隱沒在陰影中,讓人感覺不是很舒服。觀察者甚至可能會產生疑問,這張畫當中到底有沒有頭部這個部分?

◀ 使用陰影來表現形態
下次進行寫生的時候,注意觀察陰影的位置和分佈的方式。嘗試使用陰影來表現形態與物體質感,看看如何通過簡單的陰影來創造出易於辨認的人物。

◀ 參考圖像

在拍攝照片留作參考時，注意在照明上做些文章。面積較大而又邊界清晰的光影部分是非常理想的參考材料，尤其在繪圖者構建形態與凸出畫面立體感的時候亦是如此。此外，這樣的光影部分對於尋求構圖靈感的繪圖者來說，也是非常寶貴的。拍攝參考照片時應儘量保證是黑白的，這樣可以在進行參考時專注於色調的明暗度，而不會被色彩本身模糊了焦點。

▼ 集聚的陰影

陰影聚集在一起會讓畫面更加容易解讀。我們眼睛善於分析簡單的形態，而非複雜的形態。一旦我們將陰影積聚在一起的時候，就會在陰影的內部進行微妙的漸變處理。繪圖者可以在陰影的形狀上大做文章，從而凸顯或是弱化畫面中的某個部位。雖然在這個步驟中，怪物的手部、手臂和頭部的大多數細節已經消失不見。但是軀幹部分的結構卻凸顯出來，而且從衣物底部伸展出來的觸手也變得更加引人注目了。

◀ 寫實主義或戲劇效果

複雜的圖像，例如人體或者是層次繁雜的衣物，產生的陰影圖案會非常複雜。有些繪圖者可能會選擇真實地表現這些陰影，這樣的處理方式確實是很好的觀察練習。但是繪圖者應該記住的是，我們手中的畫筆並不是照相機。繪圖者可以完成的事情不應該只是觀察。在這幅畫當中，繪圖者在陰影處使用了微妙的漸變處理方式，怪獸瘦骨嶙峋的雙手和引人注意的脊柱讓人有些毛骨悚然，但是這樣的處理方式，產生的問題就是雙手和脊柱部分有點喧賓奪主，讓人忽視了整個畫面的氣氛。這張畫當中沒有明確的焦點，所以觀察者根本就不知道目光應該落在哪一個部分。

▶ 邊緣消失

邊緣消失是因為光照或者是陰影效果而產生邊界模糊的現象。這樣的處理方法會讓描繪物件與其所在的環境融為一體，而非顯得生硬地黏貼在背景上。在這幅畫當中，人物軀幹周圍環繞的衣物明暗程度和軀幹部分的明暗程度是一致的，所以人物的邊緣部分就會模糊到消失不見。如果將細節集中在繪圖者比較感興趣的部分，觀察者的目光就會不由自主地落在畫面的焦點上。如果繪圖者能夠同時使用積聚陰影與邊緣消失的方法，就能夠凸顯畫面中的重點，而非重點的區域就不妨讓觀察者自行想像。

小訣竅

■ 即使某些事物在現實生活中是黑色的，在畫面上著墨之前也應該三思而後行。例如，大多數情況下，紋身都是用黑色墨水完成的。但是，陽光不僅會照在沒有紋身的皮膚上，也會照在有紋身的部分，所以，繪圖者需要採用深淺不同的顏色才能對這個畫面進行完整的再現。如果將紋身部分處理成純黑色，在觀察者看來就會有一種皮膚上面有洞的感覺。白色事物也是同樣的道理。綿羊的背部絕對不應該是一片空白，因為當一定厚度的羊毛堆積起來的時候，在光照條件下就會產生陰影，需要用灰色色塊進行表現。

■ 創作的過程中，應該早早就決定明暗度關係。在我們決定光線如何設置，光照強度如何之前，不要在細小的線條和微不足道的細節上駐足不前。畫面中的有些部分可能會因為高光而沖淡，或者是因為陰影而模糊，所以在這些部分，繪圖者根本無需煞費苦心地去描繪細節。

■ 在明暗度範圍內選擇不同的色調對應畫面中的前景、中景以及後景，這樣能夠讓整個畫面呈現出層次感。通常情況下，繪圖者需要從亮色過渡到暗色，或者是從暗色過渡到亮色，而中景的部分則需要使用位於明暗度範圍中間部分的色調。一般來說，繪圖者不會將最明亮或者是最黑暗的顏色放置在中景的部分。

■ 有些表面可以吸光，而有些則可以反光。暗色和無光澤的表面，反光效果遠遠及不上淺色或是閃光的表面。如果某個物品放置在反光物體上方或是附近時，就會發現這些物品的光照效果也會受到折射光的影響。折射光可能會產生微妙的效果，例如水波附近漣漪蕩漾的光效，鏡子和玻璃附近柔和的光點，以及光滑發光的物體表面溫暖的光暈。

光照與氛圍

光照可以製造氛圍。繪圖者一定要確定自己
選擇正確的類型,盡可能地表現自己想要描
繪的事物。

▶ 強光

強光適用於表現田園風光,也適合繪圖者展示很多
細節的情況。繪圖者可以使用聚集的光線將觀察者
的目光牽引到畫面中的某個特定區域。例如,繪圖
者可用強光表現寶劍從魔法石中拔出時寒光閃閃
的畫面,或是天使頭頂上熾烈的光環。而散光的作
用就是用來分散光照。繪圖者可以採取這種方法來
描繪魔幻森林中柔和的陽光,也可以表現在長槍比
賽中,騎士的盔甲上亮閃閃的微光。

▲ 逆光

逆光對於製造戲劇效果來說是最好的選擇。繪圖
者可以大膽地使用逆光這種表現手法自由地展現自
己的藝術情緒。如果逆光的光照強烈,前景中的細
節部分就會消失不見。但是如果繪圖者選擇幾個自
己感興趣的細節精雕細琢的話,就會如願以償地讓
觀察者的視線落在我們希望他們關注的部分。無論
我們的作品是為了表現英雄還是奸角,都可以採取
逆光的表現手法,這種手法可以凸顯角色的盛氣凌
人或者是氣勢恢宏。

▲ 光照組合

光照組合對於在同一個畫面中強調對比效果的
情況非常適用。在這幅畫當中,蠟燭的微光透過
窗子映襯出來,與盤根錯節的根部令人毛骨悚然
的黑暗相比,產生了一目了然的對比想過。

◀ 弱光

弱光用來表現那些鬼鬼祟祟、心懷不軌或者是兇險
萬分的角色時,是再合適不過的選擇。例如,如果想
要描繪蹲在大橋下、懷著陰謀詭計的巨人,或是潛
伏在洞穴中等待獵物的大蜘蛛時,都可以選擇用弱
光表現。繪圖者可以使用邊界消失和煙霧狀的陰影
讓怪物的塊頭和力度都充滿了不確定性,而這種不
確定性才會讓怪物顯得讓人毛骨悚然。在這樣的畫
面中,繪圖者一般需要縮短敏感度差距,但是在最
為有趣的部分可提高差距,從而強化表現這個部分
的不確定性。

查錯

如果畫面看起來不協調,檢查你是否犯
了以下常見錯誤。

◀ 輪廓過於凸出

如果輪廓線過於凸出,整
個人物就好像是生硬地粘
貼到畫紙這個平面上一
樣,無法與平面融為一
體。如果繪圖者想要強調
畫面中的某個部分,可以
使用強光的方法,而不是
加重輪廓。

▶ 陰影部分的處理過於膽怯

如果繪圖者過於緊張,那麼筆
下的陰影處理可能會顯得淡
而無味,不會對畫面效果
產生太大的幫助。如果
擦去所有的輪廓線後就
變得完全看不懂,那麼
我們就已經犯了陰影處
理時過於膽怯的毛病了。

▶ 非單一光源

一般情況下,繪圖
者都應該挑選一個
光源方向,然後在整個
畫面中都遵循這個方
向,除非有什麼特殊
的原因要使用兩處
或兩處以上的光
源。例如,在有些情
況下,繪圖者可能會讓
街燈和窗戶映射出的燈光相映成輝。

◀ 枕頭般的陰影

如果我們在每個形態的邊緣部
分都使用暗色的陰影,然後把
高光放在畫面的中心,那麼我
們的作品看起來就像是一大堆
枕頭堆積在一起。

◀ 中階亮度

如果畫面中所有的陰影部分
都平均地使用中階亮度的話,
作品看起來就會單調,沒有任
何層次感和縱深感可言。所以
在使用深色陰影和強光的時
候,不要過於小心翼翼。

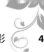

▲ 創造神秘感

如果明暗度的差幅很小，整個畫面就會顯得有些詭異，讓觀察者產生一種惴惴不安的情緒。繪圖者沒有使用明暗度範圍中最亮和最暗的色調來處理人物的邊緣部分，所以輪廓部分有些模糊不清。繪圖者可以借助小幅明暗度的處理方法和柔和及明亮的光照來反映特定的情緒，包括轉瞬即逝、神秘感、不安以及脆弱等等。

▲ 創造畫面中的戲劇張力

A在高亮度的圖像中，繪圖者基本上不會使用最明亮的高光和最灰暗的陰影之間的中階灰度。這樣的處理方法會產生高光或者是平光的效果。繪圖者在表現皎潔的月光、明亮的街燈或者是手術室裡刺眼的大功率手術燈時，都可以使用這種畫法。在這幅畫當中，繪圖者也使用了高光來渲染畫面的戲劇色彩。人物的邊緣部分基本消失，頭部的形狀和水面融合在一起，暗示著這個生物已經溺死，再也不會從水中站起來了。

使用灰階

這些畫面展示了如何使用不同水準的色調來製造不同的效果。

▶ 凸顯人物特徵

繪圖者在這幅圖像中同樣使用了灰階中比較靠近端點的色彩，但是因為線條很有質感，所以畫面的整體效果與上面的圖片截然不同。即使在一個陽光明媚的春日，這位騎士的臉龐仍然會籠罩在陰影當中。這個陰影，到底是因為佩戴了頭盔的關係，還是因為人物的靈魂就帶著陰影呢？

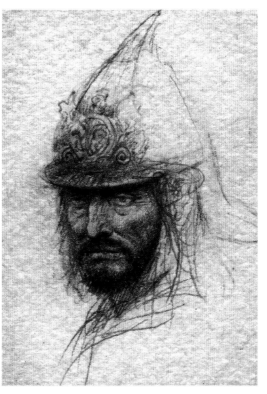

技能提升！ 利用光照來表現奇幻人物的性格特徵

■ 以自己喜歡的書籍或者是神話為主題創作一個場景，借助光照手法達到自己想要在畫面中傳達的氛圍。

■ 畫一下自己最喜歡的奇幻生物或者是角色。什麼樣的照明手法才能與角色的個性特徵最為貼切？哪些照明手法可能不適合他們？利用光照手法來凸顯每個角色性格中的某個特質。

技能提升！ 利用自己搜集的不同質感資料，讓自己的奇幻藝術作品更加生動有趣

■ 看到有趣的質感之後，拍下高清照片。將這些照片列印出來，然後將描圖紙覆蓋在上面。我們在這些質地當中能不能發現一些圖像？會不會看到動物？人物？或者是植物？將這些有趣的圖像騰寫在描圖紙上，然後下次進行創作的時候，儘量使用這些圖像，將其作為自己的原創質感。

■ 將有趣質地的照片一分為二。然後盡可能真實地讓另外一半重現出來，注意無論是材質還是圖案，剩下的一半應該和列印出來的照片相一致。

描繪表面——怎樣才能讓筆下的表面看起來妙趣橫生

質感與圖案

質地與圖案這兩個元素是無處不在的。對於初學者來說，想要將這兩個方面處理得遊刃有餘似乎確實有一定的難度，尤其是那些相對比較複雜的表面，處理起來更加充滿挑戰性。但是繪圖者應該記住的一點是，和其他元素一樣，我們可以將質地和圖案分解成細小的組成部分，從而更好地瞭解這兩種元素。

質感

我們可以將質感想像成不同表面的地形圖，所有的皺褶、結點及突起的硬塊構成了表面特徵，讓人們可以對材質具有一定的認識。在描述材質時，進行分步處理的方法之一，就是用高光和陰影進行區分。繪圖者不要嘗試全面推進，將物體表面質感面面俱到地展現在畫紙上，而是要在上面放置陰影。可以從面積最大的著手，然後再逐漸過渡到最小的

部分。想要一根根地畫出數以千計的草葉，光是用想的就讓人望之卻步，但是如果僅僅將整個草叢中高光和陰影用圖案的方式表現出來，這個工作就簡單得多了。接著，再添上幾根草葉用於強調，整個畫面就大功告成了。

圖案

圖案和質感不同，前者是平面的，而後者是立體的，所以圖案不會像質感一樣產生陰影。因此，我們不同使用光照方式將複雜的圖案進行拆解，而應該專注於圖案的基本形狀。處理的順序是從一般到特殊。例如，如果想要畫一件做工精良的緞子大衣，不要從衣領附近一片片的葉形裝飾開始，然後再一路往下。而是應該首先畫出花朵和藤蔓的捲曲線條。接著，再開始集中處理花朵。

樹皮 不同類型的線條可以表現出不同的質地。斷斷續續而且曲折迂迴的線條對於表現充滿不可預測性的表面來說是最好的選擇，例如樹皮的表面。繪圖者在描繪同一種質地的時候可以嘗試不同的畫法；例如，橡樹的樹皮和橙木的樹皮是截然不同的。即便是同樣一塊橡樹樹皮，在柔光、強光及光照有限的情況下所展現的形態也是各異的。

樹葉 點畫法是借助成百個墨點來表現質地或者是陰影的手法。繪圖者可以在整篇畫面中使用這種畫法，或者是在畫面中的某個部分，來代表雲朵、細小的樹葉、用灰泥粉刷的牆壁等等。

光照 搖擺不定並且由曲線構成的形狀，和深色的陰影結合使用，就會產生陽光斑駁的感覺。

水面 繪圖者可嘗試使用隨意而又流暢的線條和起伏不定的光影來表現漣漪、漩渦及海浪，同時還可以用來描繪陽光照在波濤洶湧的水面上所產生的效果。

毛皮與羽毛 繪圖者可以將各種類型各種密度的線條結合使用來表現一些特殊的質地，例如毛皮以及羽毛等等。

織物 繪圖者可將冬天穿的厚重衣物、緞袍或是棉布被單披掛在椅背上。每種織物垂掛下來呈現的狀態都不相同。

針織物 繪圖者可以注意研究輕重布料，筆挺布料與絲綢布料以及反針織物與平針織物之間存在的差異。

鱗片 繪圖者在繪製鱗片狀皮膚或者是獸皮時，一定要注意表面的質感會沿著內部骨架的起伏和皺褶。

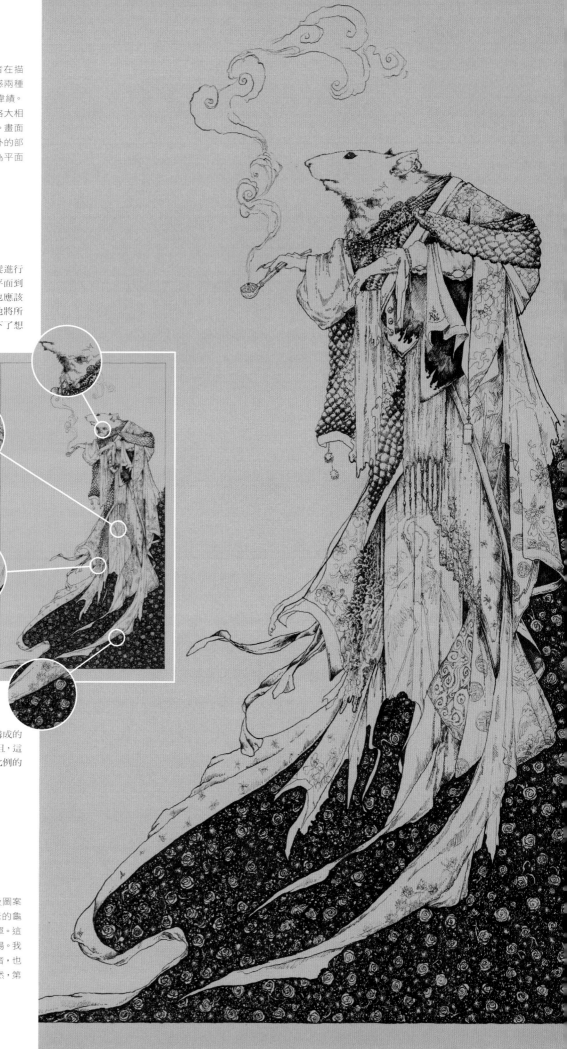

對插畫進行分析
這幅插畫選自《風語河岸柳》，繪圖者在描繪水鼠的時候，主要借助了圖案和質感兩種元素來體現水鼠曾經環遊世界的豐功偉績。水鼠穿的衣物，布料和當地織物的風格大相徑庭，代表衣物是從遙遠的國度取得。畫面焦點落在角色的面部特徵上，焦點之外的部分首先是寫實的質感，然後逐漸過渡為平面的圖案。

繪圖者對於水鼠下頷及耳朵後面的毛髮進行細緻的描繪，體現出這些區域從一個平面到另一個平面的轉換。頭部的其餘部分也應該佈滿了毛髮，但是繪圖者並沒有完整地將所有的毛髮都呈現在紙面上，給讀者留下了想像的空間。

長腿鳥的圖像是斷斷續續的，這樣的處理方式是為了表現衣物本身存在著皺褶，因而織物圖案本身的連續性得到了從視覺上的破壞。

大多數的織物質感都沒有直截了當地表現出來。繪圖者將整個畫面的重點放在了圖案上。但是，每一種質地垂掛和皺褶時呈現出來的形態是各不相同的，這主要是由質地本身的重量和筆挺程度決定的。繪圖者對於結構和形態方面給予的關注越多，對於表現的細節就可以處理得越隨意。因為將結構和形態細緻交代之後，觀察者就可以憑藉畫面中的已有資訊進行推斷了。

水鼠布料皺褶部分下面的玫瑰和星星構成的質地主要是起到了裝飾性的作用，而且，這部分從構圖上講還可以起到平衡明暗比例的作用。

◀ **參考材料的檔案夾**
建立一個檔案夾來保存有趣的質感以及圖案資料。我們儲存的圖案可能會包括古老的龜皮、樺樹的樹皮或者祖母最喜歡的被單。這些參考資料總會在出其不意時派上用場。我們可以通過照片將這些記錄下來，或者，也可以將這些材料繪製在速寫本上，當然，第二種方法更值得推薦。

小訣竅

以下分享處理圖案和質感時的幾點 "切記" 和 "切忌"

切記在處理複雜的質感時，一定要有所節制。繪圖者根本就沒有必要將每一根毛髮、每一道皺紋以及每一縷煙霧都呈現在畫紙上。我們只要專注於基本的形態就夠了，例如一縷毛髮、皮膚上的皺褶以及相似的一塊羽毛等等。繪圖者在陰影或是畫面中的焦點部分表現的細節，會讓觀察者覺得這樣的細節遍佈了整個物體。

切記，我們想要描繪的平面到底是透光的還是閃亮的，到底是粗糙的還是光滑的，到底是堅硬的還是柔軟的。在捕捉堅硬、光滑而且閃光的表面產生的光照效果時，無論是倒影還是高光部分，都要表現得更加明亮，更加強烈；而在處理粗糙、柔軟或者是暗部的表面時，光照效果就應該比較暗淡。

切忌將質感或是圖案處理成壁紙的效果，除非繪圖者想要凸顯物體的平面性。

切記在表面發生變化的部位加上微小的暗示。這幅插畫中，雖然生物的眼睛處在比較明亮的區域，但是若在附近添加上細小的鱗片，就會讓整個畫面呈現更加妙趣橫生的視覺效果。

切記一定要注意下部物體的輪廓。在表現質感時，可以採取拉展或者是調整的方法，表現出下部物體的皺褶、折痕及充滿壓力的區塊。

切記在黑白畫面中，一定要將畫面中最為細節的部分放置在陰影處。雖然在現實生活著，高光部分的質感是最引人注目的，但是我們在畫紙上的每一道筆跡都會影響到整個畫面的明暗程度，所以繪圖者在明暗度高的部分不要添加太多元素。

結合圖案和質感

繪圖者可以嘗試在完成某幅作品的時候，將全部的心思都放在如何豐富質感與圖案上面。這幅人物畫的目的就是讓人物和整個自然背景能巧妙地穿插在一起。

▶ 第一步：第一步就是搜集參考材料。如果我們找不到完全符合自己想像的參考材料，也不必因此而擔心。因為奇幻創作的宗旨不是將參考材料原封不動地進行重現，而是為了透過參考材料找尋靈感。森林裡充滿了各式各樣複雜的形態和質感。多指形的橡樹樹葉和薄如蟬翼的葉片能夠啟發我們創造出充滿詩意的背景。

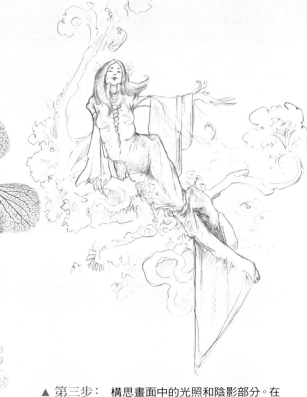

▶ 第二步： 速寫練習能夠幫助繪圖者培養構圖能力，憑藉本能就可以確定什麼元素應該放在什麼地方。在練習過程中，繪圖者需要注意到底哪些質地放置在陰影處會產生最佳效果，而又有哪些質感較合適放置在明亮的光線中。繪圖者在稍後構思構圖時，應考慮之前累積的經驗。除此之外，繪圖者也應注意邊緣部分的處理。例如，在這幅畫中，需要注意到樹幹側面上凹凸不平的瘤狀結構。質感是一種3D元素，因此會影響到物體的整體形狀。

▲ 第三步： 構思畫面中的光照和陰影部分。在這個過程中，繪圖者應該專注於光照效果與形態這兩個元素，而表面的細節，則可以留到稍後的環節處理。即使繪圖者為了要達到一種極具風格的效果，因而選擇使用了平面的圖案，而非按照寫實風格將布料進行適當的陰影處理，還是可以創作出充滿戲劇張力的照明效果。如果繪圖者能將閃亮的裝飾部分、赤裸的肌膚、及圖案並不密集的布料進行巧妙的設置，同樣可以通過人工手法在畫面中創造高光。

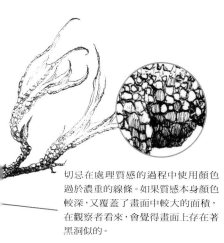

切忌在處理質感的過程中使用顏色
過於濃重的線條。如果質感本身顏色
較深，又覆蓋了畫面中較大的面積，
在觀察者看來，會覺得畫面上存在著
黑洞似的。

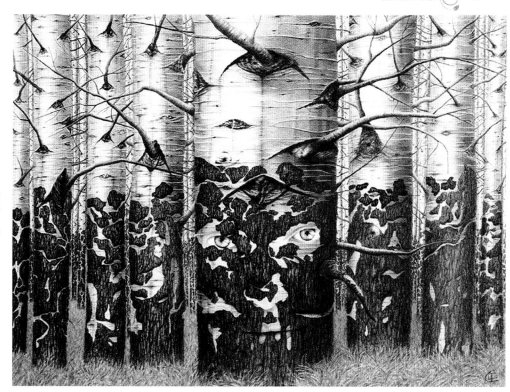

▶ 細節可以顯現，也可以遮蓋

就好像是右側這幅插畫一樣，繪圖者在描繪森林
的時候在畫面中展現了不計其數的質感，每一種
質感呈現出來的效果都各不相同。繪圖者在整幅
畫面中對於質感這個要素進行了巧妙而細緻的處
理，不同的質感鋪滿了整個畫面，成功地將人物遮
擋起來，創造了一種陰森詭異的氣氛。觀察者需要
看得非常仔細，才能確定到底看到了什麼。

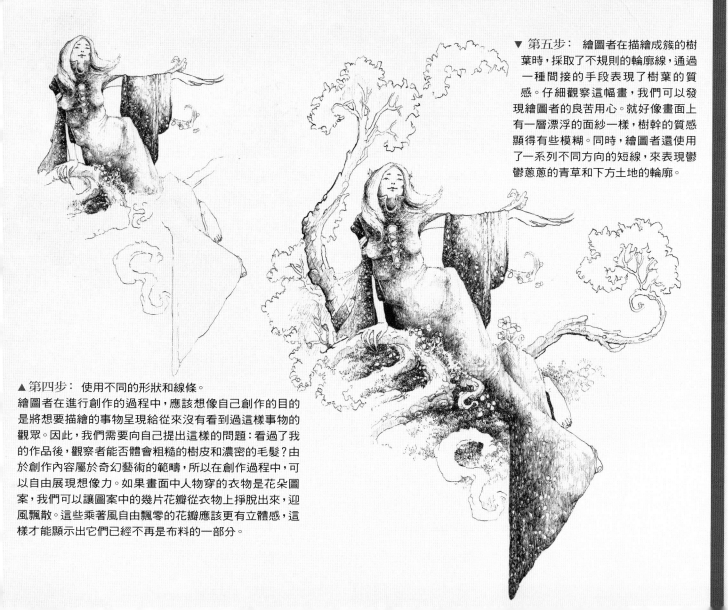

▼ 第五步： 繪圖者在描繪成簇的樹
葉時，採取了不規則的輪廓線，通過
一種間接的手段表現了樹葉的質
感。仔細觀察這幅畫，我們可以發
現繪圖者的良苦用心。就好像畫面上
有一層漂浮的面紗一樣，樹幹的質感
顯得有些模糊。同時，繪圖者還使用
了一系列不同方向的短線，來表現鬱
鬱蔥蔥的青草和下方土地的輪廓。

▲ 第四步： 使用不同的形狀和線條。

繪圖者在進行創作的過程中，應該想像自己創作的目的
是將想要描繪的事物呈現給從來沒有看到過這樣事物的
觀眾。因此，我們需要向自己提出這樣的問題：看過了我
的作品後，觀察者能否體會粗糙的樹皮和濃密的毛髮？由
於創作內容屬於奇幻藝術的範疇，所以在創作過程中，可
以自由展現想像力。如果畫面中人物穿的衣物是花朵圖
案，我們可以讓圖案中的幾片花瓣從衣物上掙脫出來，迎
風飄散。這些乘著風自由飄零的花瓣應該更有立體感，這
樣才能顯示出它們已經不再是布料的一部分。

動作的表現——當我們將事物呈現在畫紙上時，畫面中的事物就已經靜止不動了。既便如此，我們還是可以讓畫面充滿生氣

動作的表現

繪畫本身就是一種靜態的藝術形式。一旦用油墨將某個事物表現出來，事物的形象就會永遠固定在紙面上，無法移動。我們可以自問一個問題：如果只有一張畫紙，如果只有一次機會可以告訴世界剛剛發生了什麼，現在正進行著什麼，或者什麼即將到來，我們會怎麼做？我們如何借助線條和形態將這個花花世界的喧囂與熱情呈現在紙面上？當然，我們無法透過直接的方式將想要表現的

一切呈現出來，所以我們需要採取暗示的方式。提到暗示，有很多具體的操作方法。繪圖者具體會選擇哪種方法，取決於自己想要實現的效果。所以我們在確定方法前需要思考，我們想要的，是緊張的氛圍？混亂的場面？還是讓人會心一笑的幽默？

表現動作的技法
在這裡和大家分享一下表現動作的幾種技法，讀者們可以在創作的過程中加以嘗試。掌握了這些技法之後，讀者也可以大膽創新，看看能不能發現新的技法。

▶ 動作線
除非某個物體經過的時候，空氣中正好漂浮著某些物質，否則人類的肉眼根本無法看到物體在運動過程中是如何劈開空氣的。但是繪圖者可以假裝這個過程是可以被看到的。線條、箭頭以及旋風這樣的元素當然不能準確地呈現動作，但是它們可以讓觀察者感受到動作的發生。

◀ ▶ 原因與結果
繪圖者也可以採取表現結果或者是潛在結果的方式來表現動作，而不是單純地表現動作本身。在第一幅素描當中，觀察者可以預見到接下來會出現怎樣的狀況。在第二幅素描中，動作已經發生了，但是觀察者不需要看到寵物撲向主人的過程，就可以推測出之前到底發生了什麼事情。其實使用這種手法的例子十分常見，只是有些例子沒有什麼戲劇張力而已。例如，跑鞋附近可能會昇起一陣灰塵，雨滴在與人物的頭部或者是雨傘碰撞之後會激起一片水花，如果用力關門之後，門上可能會出現一道裂縫等等。

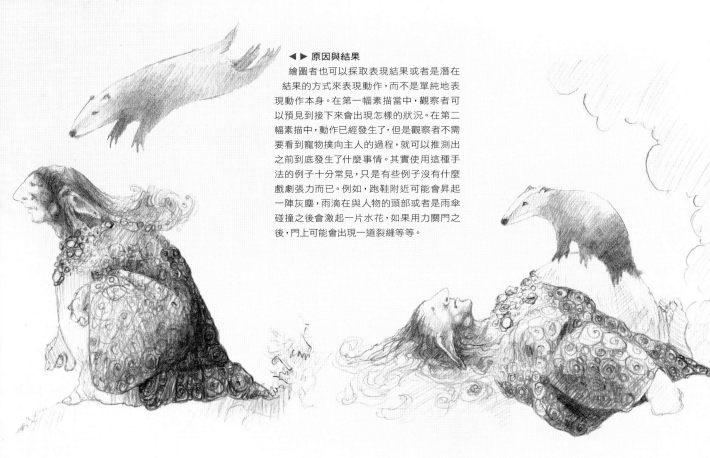

技能提升！ 繪圖者應該仔細研究人類和動物運動的方式，然後再練習如何通過不同的途徑來呈現這種運動方式。

■ 繪圖者僅僅知道某樣事物發生了運動是遠遠不夠的。我們應該仔細研究各種事物到底是如何運動的。想要實現這一目的，我們可以觀看影片片段，研究片中人物是如何走動以及跑步的；鳥兒是如何飛翔、落地以及騰空而起的；動物是如何橫衝直撞的。在仔細觀察的基礎上，我們應該找尋這個問題的答案，就是什麼樣的技法和什麼樣的動作方式匹配。

■ 描繪一個氣勢恢巨集的戰鬥場景，畫面應該有大量的人物和怪獸，他們或是沖著對方迎頭痛擊，或是向著敵人狂轟濫炸，或是不顧一切地朝著對方沖去。不要考慮對於角色的刻畫是否符合寫實的原則，只要盡可能地在畫面中表現動作就可以了。

■ 在同一幅畫當中，試著使用兩種或者兩種以上的方法來表現動作。

▼ 緊張

在這幅畫面中，什麼事情都尚未發生。但是，繪圖者對於動作的處理卻非常模糊。寵物並沒有飛騰在空中，人物也沒有牢牢地站在地面上。人物伸出自己的左手，做了一個警告的手勢。通過這個手勢，我們可以推斷出人物可能是在責怪自己的寵物，也可能是在勸說寵物後退。

◀ 誇張

繪圖者可以通過對某個個體的大小、靈活程度或者是透視效果進行誇張，從而實現呈現動作的目的。如果讓人體呈現出幾乎不可能的姿態，那麼觀察者就會認為人物正在運動過程中，因為這個幾近不可能的姿態，無法維持太久的時間。如果繪圖者讓汽車的車頂呈現出凸起的狀態，或者是卡車充滿戲劇性地縮進畫面所在的平面中，觀察者就會覺得畫面當中的車輛正向自己疾駛而來。

▶ 充滿力量的筆觸

就算畫面中沒有任何事情發生，強調動感的處理方式同樣會產生不錯的效果。繪圖者可以嘗試使用隨意而忙亂的線條、幹練的呈投影線形狀分佈的線條以及好像通了電一樣的波形曲線。同時，還可以嘗試調整線條的方向、顏色濃度以及長度，看看可以表現出怎樣的動作。

▼ 不平衡感

在這個畫面中，人物顯然已經失去了平衡。如果他不採取措施重新恢復平衡的話，就一定會摔倒。但是遺憾的是，他的寵物也失去了平衡。在重力以及慣性的影響下，寵物朝著主人胸口的位置硬生生地衝了過來。雖然我們還沒有看到這個動作的結果，但是我們可以預見到，這個人物最後一定會倒在地上。

▼ 動態模糊以及原有圖像

如果繪圖者想要表現短時間內快速完成的小動作，可以借助動態模糊或者是動作扭曲的手法。這樣的手法能夠達到其他畫法無法實現的效果。另外一種比較自由的畫法是將人物之前所處的位置和現在所處的位置同時呈現出來，甚至是將不同的位置進行疊加。通過淺色的、素描性的線條構建出幻影會讓觀察者清楚地認識到畫面中的人物之前進行的動作。

技能提升！ 使用氛圍
而非物理細節來描繪筆下
奇幻人物的特色。

- 畫出自己最喜歡的奇幻角
色或者是怪物。嘗試通過
氛圍這個要素來呈現角色
的個性特徵，不要依賴俯
視元素或者是面部特徵。
仔細考慮自己要將這個角
色放在畫面中的什麼位
置，角色的清晰程度如
何，給予觀察者的視角如
何，以及角色如何與環境
融為一體。

- 嘗試著在某個場景中營造
強烈的氣氛，場景中無需
包含任何角色或者是生
物。在營造氣氛的過程
中，注意使用照明效果、
天氣、距離及比例等元
素，從而實現目的。

- 如果在現實生活中遇到某
個場景可以給予自己強烈
的情感衝擊，一定要將它
們拍攝下來。之後仔細研
究這些照片，努力找尋為
什麼這些場景當時的觸動
是如此地強烈。將答案記
錄下來，在將來的創作過
程中會用得到。

控制觀察者的感受——學會給予觀察者正確的視覺線索，從而
讓畫面流露出特定的情緒或彌漫著某種氛圍

情緒與氛圍

　　讓我們記憶猶新的圖像往往是那些最能打動我們
的圖像。想要找到能夠激起聽眾情感回應的主題並
不是一件困難的事情。在藝術創作當中，真正的挑
戰在於如何將這種情感刺激傳遞給觀察者。

　　我們可以仔細思考一下，能夠從真正意義上讓我
們在記憶中揮之不去的人物、地點或者是事件，具有
怎樣的共同特徵？最讓我們刻骨銘心的地方，是這
些事物的哪些方面？到底是氣味？是聲音？還是某一
種味覺體驗？令人出乎意料的是，真正留下難以磨滅
的印象的，往往不是視覺感受。當一些視覺上的細節
早已經在印象中灰飛煙滅時，可能就是做飯的時候
彌漫的某種香味、一段音樂旋律或者是忽然產生的
某一種香味，讓我們忽然置身於當時的情境。為了能
夠讓自己的情境設置更栩栩如生，作家會巧妙地利
用人體的五種感官體驗——但是如果想將這些體驗
呈現在畫紙上，並不是一件簡單的事情。對於大多數
人來說，如果光是給他們一個培根在
油鍋裡吱吱作響的畫面，往往不如
給予其他感官刺激所留下的印象
深刻，例如脂肪在油鍋中融化的
聲音、令人垂涎欲滴的楓糖的香
味、牙齒陷入培根時香味瞬間充
滿整個口腔的感覺等等。能
夠讓人覺得以假亂真的
畫面，和一副充滿了
抽象圖像的畫面

相比，其蘊含的情感元素可能遠遠及不上後者。因
此，視覺藝術擁有一套獨特的氣氛營造工具。

從一般到特殊

　　觀察某一個畫面的時候，我們會先遵循從一般到
特殊的順序。在著眼到細節部分之前，我們的第一印
象往往是直觀的，本能的。在這樣的情況下，我們怎
樣才能在給予觀察者一個難以忘卻的第一印象？我
們怎樣才能讓觀察者的第一印象是落在我們希望他
們關注的方面上？想要實現這個目的，最為基本的
方法是讓自己回答這樣兩個問題："我到底想要讓
對方獲得怎樣的感受？"以及"就我個人而言，受到
怎樣的感官刺激才能體會到這種感受？"在尋求答
案的過程中，要摒棄那些過於具體的答案，剩下的
答案就是在創作過程中應遵守的準則。

　　畫面中的人物採取了平視的視角進行處理。繪圖者既沒
有選擇俯視的視角，也沒有採用仰視的視角。前者會讓
人覺得趾高氣揚或者是來者不善，而後者則會讓人覺得
有些迷茫或是急需幫助。平視的角度能夠充分體
現人物的真誠以及心無城府。左圖畫面中的
人物就可以看到這種視角帶來的效果。

當觀察者的目光落在這幅畫的時候，
第一眼注意到的，應是這位仙女開放
式的身體語言。她就像是正透過畫
面直視著我們一樣。雙手張開，就
像是在熱情地邀請我們一樣。

繪圖者在這個部分採取了細緻但
是卻有些隨意的處理方法，這樣
會讓觀察者感受到一種輕盈而又
無拘無束的感覺。

▶ 營造氛圍
假設我們希望讓觀眾感受到歡樂的情緒，而能使我們感
到歡樂的元素包括溫暖、志同道合的朋友及祖母的馬鈴
薯燉牛肉。馬鈴薯燉牛肉這道菜可能顯得過於具體，可
能只對於我們本人才具有能讓我們歡欣雀躍的意義。
但是無論怎樣，對於大多數人來說，食物都能夠給予他
們舒適感。而談到溫暖和志同道合的朋友，幾乎每個人
都對這兩樣事物趨之若鶩。明確了能夠製造快樂的元
素之後，剩下的問題就是，到底怎樣將一碗湯的溫暖和
一次狂歡聚會上的笑聲，在主題與這兩樣事物都毫無
關聯的畫面中展示出來呢？

花朵朝著彼此盛放，植物的樹根和藤蔓
纏繞在一起。繪圖者使用一種微妙的表
達方式營造熱情歡迎的氣氛。

花朵、昆蟲及生機蓬勃的葉子都在暗
示著這是個充滿了溫暖，萬物生長的
季節，繪圖者描繪的，可能是春季或者
是夏季。

氛圍技巧

從兩個角度來思考自己的主題事物：我們看到的到底是什麼？我們又是如何進行觀察的？

▼ 清晰程度

將描繪物件進行模糊化處理，可能會產生各種效果，具體效果取決於繪圖者本身選擇的手法，就好像範例中表現的一樣。除此之外，例如天氣狀況，像是薄霧、濃霧、雨雪以及閃電暴雨都會影響到人物的清晰程度。每一種天氣現象，在繪畫作品中都蘊含著特定意義。

包裹在陰影中的人物會讓觀察者下意識地繃緊神經。我們會覺得，對方之所以會藏在黑暗中，是因為他們本身圖謀不軌或者是窮兇極惡。

人物漸漸融入光線當中，會讓觀察者產生敬畏或是好奇的情緒。通常情況下，天使、聖騎士、神靈以及其他代表著力量與正義的事物，在繪畫作品當中不是本身會熠熠發光，就是會吸引所有的光線。

▼ 角度

角度方面的規律在大多數情況下都使用，但是還是存在著特例。例如，國王坐在高高在上的寶座上，這樣的畫面確實會讓人覺得威風凜凜。但是如果我們也從仰視的視角來呈現在大街上走鋼絲的特技演員，我們就會覺得情勢已經岌岌可危，可能就在下一秒，這個演員就會失足落下。

以俯視的角度呈現的事物，會將觀察者放置在一個充滿力量的角度，俯視著整個場景，就好像是科學家觀察顯微鏡下的標本或者是將軍站在坦克上檢閱自己的軍隊一樣。

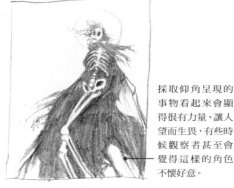

採取仰角呈現的事物看起來會顯得很有力量、讓人望而生畏，有些時候觀察者甚至會覺得這樣的角色不懷好意。

▼ 距離

物體在畫面中所處的位置會影響到觀察者的感覺。

如果繪圖者將某個事物放置在近景，就會讓觀察者將注意力放在這個特定的事物上面。在觀察者看來，這個事物不僅在整個畫面中起著舉足輕重的作用，看起來妙趣橫生，而且還可以還能夠激發自己的情感反應。

如果將某個事物放置在中景，就意味著觀察者要去仔細研究這個事物。因為中景這個位置就意味著，事物與觀察者之間的距離可以讓觀察者捕捉到一些細節，但是就無法在第一眼就將所有的細節要素都盡收眼底。

將某個事物放在遠景，就會讓觀察者產生一種孤獨和遙不可及的感覺。甚至是主要細節也無從察覺。但是事物本身就蘊含著繪圖者想要傳達的某種訊息或是想法。

▼ 大小

改變事物的大小可以影響到觀察者的觀察方式

 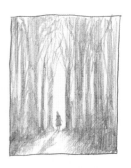

如果某個事物在畫面中佔據了大部分的空間，那麼觀察者就會不由自主地將注意力凝聚在這個事物上。如果在某個場景中，一個角色比其他角色看起來要巨大，不管是這個角色本身的體積就歎為觀止還是因為近大遠小的成像規律，這個角色在整個畫面當中一定會引人注目，可能會讓觀察者覺得這個角色力大無窮威風八面甚至可能有些讓人害怕。

如果某個事物在畫面中佔據了大部分的空間、甚至延伸到畫面外，也就是說，整個畫面都無法包藏這個事物全部的形態，那麼看起來就會讓人有些毛骨悚然，因為觀察者第一個感覺就是自己根本不知道這個事物到底有多大。

如果某個事物在畫面中佔據的空間微乎其微，這個事物看起來就會顯得有些無所適從，沒有抗爭或者是奮鬥的力量。如果繪圖者在作品中讓渺小的人物與廣闊的自然環境形成鮮明的對比，那麼觀察者就會注意到整個畫面構圖的氣勢恢宏。

◄ 微妙的信號

出乎意料的事物，例如，長著手臂般枝條的樹木、馬鞍已經放好但是騎士卻不知去向的場景，或者是明明是人的身體卻長著鯊魚腦袋的怪物，都會讓觀察者覺得有些無所適從。但是他們的反應到底是興致勃勃，還是滿懷期待，還是驚恐萬分，主要取決於畫面到底和真實的事物存在怎樣的差別。如果繪圖者表現的物件是人體，即使是和正常情況略有偏差，觀察者也會覺得坐立不安。這是因為我們對於「身體恐慌」的反應是最為明顯而劇烈的。無論繪圖者通過任何形式將人體進行扭曲、摧殘、肢解、縮減或是以一種怪異的方式將身體進行傷害或改變，都會讓人膽戰心驚。繪圖者筆下的人物所保留的人類特徵越少，那麼畫面產生的效果就會更強烈。

添加背景——如何為自己的角色選擇合適的背景

背景處理

技能提升！ 現在是時候來觀察周圍的時間，然後進行改變了。

■ 外出時仔細觀察身邊的世界。很多藝術家都會覺得人物是自己非常熟悉的元素，也更加充滿趣味性，所以在選擇作品題材時也會主要圍繞在人物上。在他們的作品中，背景部分往往是一筆帶過。但是如果繪圖者在作品中能融入自己對世界的認知，背景部分會顯得更加生動有趣。

■ 選擇同樣一個角色，然後畫三幅畫，三幅畫的背景各不相同。嘗試一切辦法讓這個角色能夠與每一個背景都融為一體。然後將三幅畫拿給不同的人看，讓他們描述一下這個角色的人物特徵。如果我們表現得非常出色的話，這三位觀察者會講述三個不同的故事。

■ 拿一疊描圖紙。將第一張描圖紙放在一張照片上，然後小心翼翼地勾勒出照片中的場景。再拿一張紙，覆蓋在第一張描圖紙上面；在重新進行描圖的過程中，加入幾個自創的元素。將這個場景進行反覆描圖，每一次都作一些改變，直到所有的描圖紙都用完為止。在這個過程最終結束的時候，就會發現紙面上的場景和照片中的場景有著顯著的差別。

我們在討論某人背景時，多數情況下都會提及這個人的出身、教育程度以及生活經歷。交代背景的目的是為了讓對方瞭解到，除了此人現在所扮演的角色和所處的職位之外，還有其他哪些細節資訊是值得瞭解的。或者，我們交代背景是為了讓對方清楚這個人為什麼和我們的談話內容有關聯。如果繪圖者處理背景和環境的方法成功，那麼畫面中的背景也可以發揮這樣的作用。例如，一個肩上背著包裹的男人可能會讓觀賞者覺得他是個旅行者。但是如果繪圖者將這個人物放在一個綠意盎然，遍地牛羊的山谷，或者是放在一個漫天飛煙，燃燒著熊熊大火的城市，這個男人旅行的目的就會有所不同。值得注意的是，並非所有的背景都一定是環境。如果我們將同樣一個人物放置在地圖上，就可以是在交代這個男人究竟曾經到過哪些地方。

背景與意義

有些繪圖者挑選背景時可能非常隨意，或者選擇背景只是為了填充頁面，這樣的出發點是大錯特錯，在創作過程中一定要避免這樣的問題。即使有些背景第一眼看來只不過是在發揮裝飾的作用（例如鮮花朵朵，將波濤與雲朵描繪成織物上的圖案一樣），這畫面往往蘊含著深刻的象徵意義。例如，玫瑰代表著愛情，馬蹄蓮象徵著純潔。雛菊代表春天，而聖誕紅則象徵著冬季，向日葵代表夏天而燈籠則代表秋季。森林環境充滿了奇幻與神秘，同時還表示與大自然的緊密相連。城市環境對於交代時間非常有效，而黑暗時代的建築物和人們對未來烏托邦的狂想也是截然不同的。

這個人到底是誰？
我們想像出來了一個角色，現在，我們需要給予這個角色一個背景，來交代發生在這個角色身上的故事。

第一步： 在這幅畫面中，塑造了這樣一個角色，她的服飾和外貌特徵和任何時代背景都沒有關係。我們現在要做的就是將她放在一個合適的情境當中。

第二步： 為了激發自己的靈感，找尋一些參考材料。這些材料可能是來自於速寫本或者平日搜集的照片，來源可能是電影或是現實世界中的某個事物。一定要記住，創意人員的工作不是照本宣科地將現實生活中的事物呈現在畫紙上。我們需要在作品中表現出想像力和創造力。

第三步：完成一系列的縮略圖。現在可以開始逐一嘗試腦海中的想法了。在創造背景的階段，到底哪些想法是有效的？而又有哪些想法是難以呈現在畫面上的？在繪製縮略圖的過程中，繪圖者就應該開始考慮哪些元素要放在前景、中景以及遠景。在這個階段，我們可以按照色彩明暗程度將前景、中景和遠景中的元素組合在一起。這樣就可以一目了然地發現哪些元素應該放在畫面中的哪個位置了。

小訣竅

- 穩定的照明效果意味著，光源會影響到環境中的所有元素，包括角色和其他處於畫面焦點之內的元素。

- 重疊與邊緣消失——將前景與遠景元素中間的線條進行模糊處理，這樣就能夠避免元素好像是生硬地黏貼在畫紙上的問題。

- 質地、色彩或者是充滿象徵主義的元素應該從遠景一直過度到前景。

在這幅最終成型的作品中，繪圖者將鉛筆素描透過數位掃描的方式輸入電腦中，然後利用軟體在不同圖層進行上色，從而渲染了整個畫面的氛圍，突出了畫面的立體感（參考26-27頁）。

第四步：繪圖者添加的環境部分讓觀察者對這個角色本身及她的行為有更加清晰的認識。象徵主義和奇幻風格的元素在細節中流露出來，留給觀察者思考的空間。正因如此，觀察者才願意花更長的時間作更細緻的觀察。

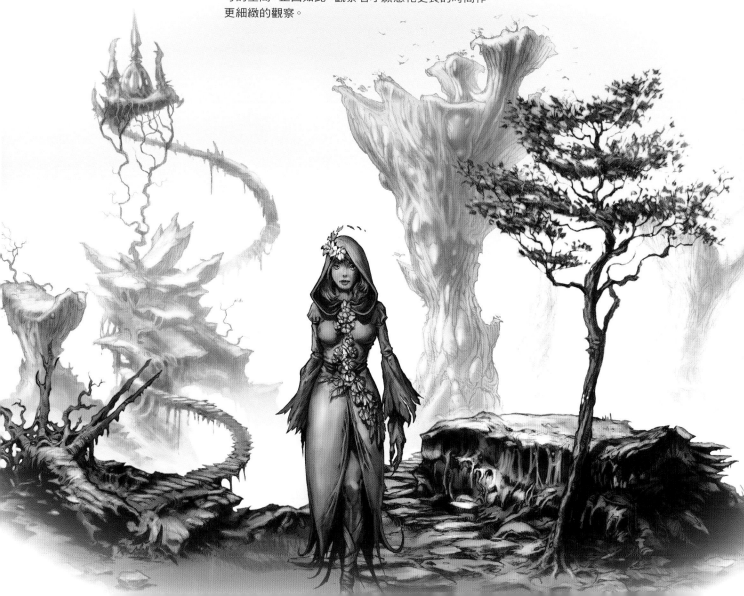

編排畫面元素——如何組合出讓人興致勃勃又充滿和諧感的畫面

構圖的基礎

構圖是個非常複雜的要素。但是我們可以通過幾個簡單的問題將這個要素進行簡單詮釋，也就是：什麼元素應該放在什麼地方？畫面中的焦點包含哪些元素，應該放置在什麼地方？繪圖者如何通過光照、陰影、細節以及大小這些手段來引導觀察者的視線落在興趣點上？可以利用什麼元素來製造一條導航線（畫面中能夠引導觀察者目光的線條）？

三分法則

"三分法則"是一種非常有效的工具，能夠幫助繪圖者決定到底應該將焦點放置在畫面中的什麼地方。將畫紙從水平方向和垂直方向分成三等份，就會出現分割線交叉的四個節點。如果繪圖者在構圖的過程中能將畫面中的興趣點放在這些節點上，整個畫面看起來就會賞心悅目。基於三分法則完成的構圖會在主題周圍留有一定的空白，不會將主題放在畫面的正中心。如果繪圖者將某個元素放在畫面正中心，整個構圖中其他元素都會被這個中心元素搶去風頭。而如果將某個元素放在貼近邊緣的位置，就會顯得這個元素無關緊要。

平衡感

理想的構圖應該充滿了平衡感。線條和形狀可以引導著觀者目光先注意到畫面中的焦點，然後過渡到其次重要的興趣點，然後再重新折返到焦點。如果觀察者的目光四處漂移，只是在注意一些無關緊要的細節，那麼我們應該在觀察者將注意力從畫面上移開之前，將其拉回到畫面中的重點。

▼將所有元素組合在一起

這幅畫中包含了一系列的構圖方法，包括三分法則、導航線、興趣點、注視線以及負空間等等。我們在觀察這幅圖片的過程中可以研究一下自己的目光落在哪裡？繪圖者如何運用這些構圖方法？而這些構圖方法又是如何發揮作用的？

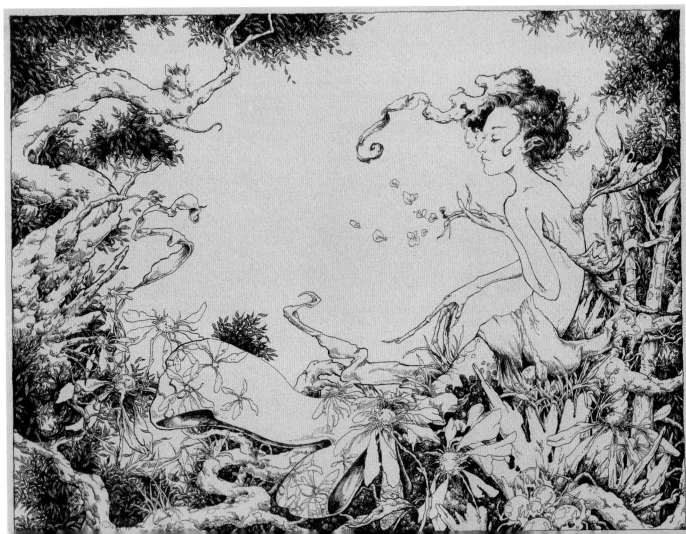

構圖元素

繪圖者可以將觀察者的眼睛想像成一隻鳥，而構圖就是我們建造的鳥籠，作用是讓鳥兒不要飛出鳥籠，讓觀察者的注意力不離開作品。在構建鳥籠的時候，需要牢記以下幾點：

引導線

觀察者的目光習慣從畫面右下角進入；所以我們要借助引導線在目光進入的瞬間，將觀察者的注意力牢牢抓住。我們可以將焦點放置在畫面的右側，這樣可以使觀察者以一種自然的方式沿著引導線的指引縱觀整個畫面。

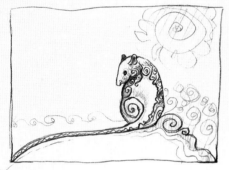

對角線

引人注意的對角線應該從畫面的一角出發，在這幅畫當中，老鼠的尾巴就是對角線的一部分。這個畫面無形中製造了一個箭頭，指引著觀察者的目光在畫面上移動的方向，直到目光移出畫面為止。但是繪圖者想實現的目的是要讓觀察者的注意力一直停留在畫面中。

興趣點

在這幅畫當中，興趣點實在是太多了，所以讓觀察者覺得非常混亂，因為繪圖者並沒有採取任何方式將這些興趣點有意識地結合。其次重要的興趣點一定要能夠讓觀察者的視線重新移到畫面中的主要焦點才行。

對比

對比效果能夠吸引觀察者的注意。切記不要將深色的陰影放在大面積的高光中，也不要將裝飾細節的部分放在簡單的線條所構成的部分，除非我們想讓觀察者注意到這個部分。

注視線

"注視線"仍屬於線條的範疇。繪圖者應估計畫面中的人物目光都在朝著哪個方向，因為觀察者也會不由自主地朝他們看的方向注視。在這幅畫當中，所有的角色看向畫面外的某個地方，所以觀察者也會沿著他們的視線方向。我們總是會不自覺地想要朝著別人看向的地方一探究竟，因為潛意識中覺得能夠吸引他人目光的事物本身，一定帶有相當的趣味性。

平行線

平行線彼此之間是相輔相成的。如果很多線條都沿著同一個方向，那麼觀察者的目光也會不由自主地看向那個方向。因此平行線對於創造動感畫面來說是一種行之有效的工具。但是我們一定要掌握的是，畫面中的線條不同傾斜著飄出畫紙。繪圖者最好將平行線都放置在一個中心點周圍，這樣就可以有效地避免這個問題。這幅畫就是一個明顯的例子。

負空間

負空間並不是一個供目光停留的地方。繪圖者都知道，畫面中的事物和設計元素具有某種形狀。事實上，這些事物和元素周圍的空白部分同樣具備某種形狀。在這幅畫當中，樹木中間的空白部分構成了一個骷髏。繪圖者在使用負空間的時候一定要加以注意，因為事物周圍的空白同樣也可以吸引觀察者的注意。如果將負空間放置在一條重要的導航線上面，就可以讓觀察者的目光在接觸到畫面中的焦點之前不會飄出畫紙的外面。

構圖結構

我們在設計一個新的構圖時，應該首先從基本形狀入手，接下來我們會以這個基本形狀為基礎，將其他元素安置在畫面中。

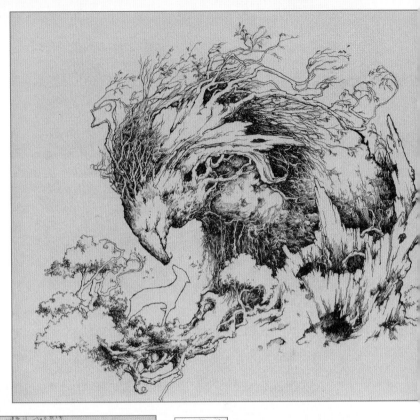

▶ 圓環

這個簡單的圓環會讓牽引著觀察者的目光從畫面的左下角進入圓環，沿著圓環推移，最終落在畫面的焦點上，就好像是小狗在四處聞氣味一樣。通常畫面的焦點也就是整個畫面中細節最豐富的部分。在這幅畫當中，畫面的焦點反而沒有任何細節性的描繪。但是這樣的設置也成功地將觀察者的視線吸引過來，因為畫面的其他部分顯得過於擁擠和複雜，而中間的簡單部分，反而可以讓眼睛稍事休息。這也就意味著，通過對比效果，基本的輪廓反而可以從畫面中凸顯出來。

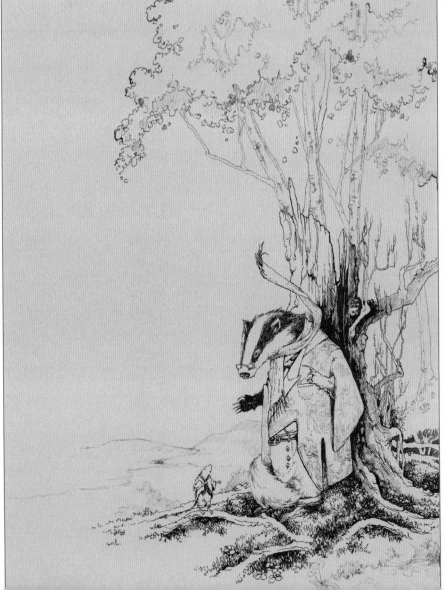

◀ C型構圖

在這幅畫當中，繪圖者將字母"C"構圖顛倒過來使用，這樣做的目的是為了讓畫面的焦點放置在右手邊。左邊是一個巨大的負空間，這樣的設置是為了創建一個帶有開放性而又廣闊的背景，強調人物和人物之間對話的無關緊要。畫面中帶著勳章的獾老可能正在給小老鼠講述大千世界的奇聞異事。

▶ 多個圓環

若想要畫面的效果顯得更加複雜，繪圖者可嘗試用相互重疊、相互交叉的圓環來構圖。這些圓環的交點就是我們應該放置重要元素的位置。在這幅畫當中，背景的大樹形成了一個圓環，前景中的樹根構成另外一個圓環，而人物構成了第三個圓環。所有這些圓環都在人物的背部相交，而這個位置也是整個畫面中最具張力的地方。

◀ S型構圖

字母 "S" 的底部就是導航線的起點,能夠牽引著觀察者的目光先落在樹葉當中的人物,然後再移向從根部飛升而起的鳥嘴巨龍上。需要注意的是,巨龍的鳥嘴還是指向畫面中主要人物的方向。

▶ T型構圖

這種構圖會讓焦點成為整個畫面的中心,對於立足表現單一主題的情況效果很好。在這幅畫中,唯一的主題物件就是角色本身。為了讓畫面效果更加微妙,可以將T中的豎線向左或者是向右移動。需要注意的是,雖然構圖方式非常簡單,但是其次重要的細節部分,像是樹葉以及根部,還有背景部分的灌木叢都稍微向左捲曲,這樣處理的目的是為了牽引觀察者的目光能回到畫面焦點,而非移到畫面之外。

▶ U型構圖

繪圖者可以將興趣點放在U型底部圓弧的位置,當然也可以放在直立的兩邊。在這幅畫當中,繪圖者將兩個焦點放在了U型的轉彎處:樹神的頭部放在左側,而臀部則放在右側。右手邊的線條從頂端開始就向畫面內部傾斜,目的是為了牽引觀察者的目光回到U型左邊的樹,這樣觀察者在看過了畫面的頂端之後,不會將目光移出畫面。

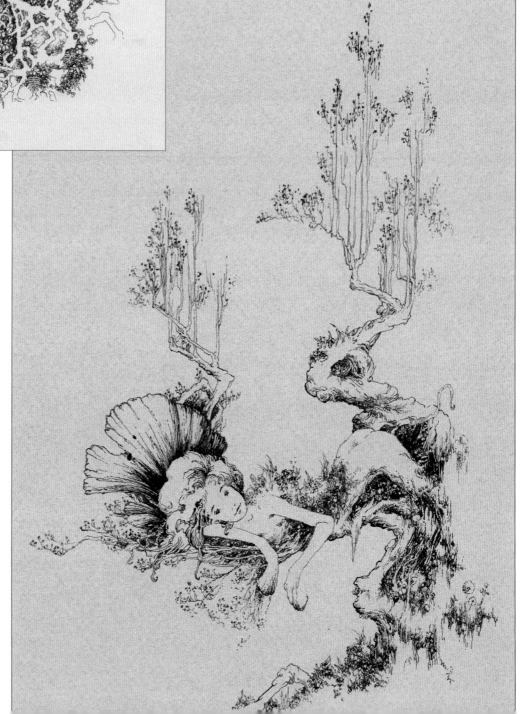

重心與平衡——如何讓自己的構圖在觀察者
看來充滿了協調感

平衡

我們可以在腦海中想像一個完全喪失平衡感的姿勢。可以想像賽跑者在跑步過程中的姿勢，想像足球運動員伸出腿要踢到球的姿勢，也可以想像舞者跳躍之後尚未落地的姿勢。這些姿勢可以呈現出特定動作，選擇這樣的題材可以創作出妙趣橫生而又充滿動感的畫面。但是如果我們再想想，奔跑者的身體如果彎曲到一個幾乎不可能的角度，下一秒就會摔倒；如果足球運動員的身體呈現出扭曲的姿態，會因此破壞運動的力度；如果舞者落地時的角度一定會讓自己摔倒，如果這樣的畫面出現在作品中，效果就會從動感轉為彆扭。構圖平衡也是同樣的道理；擺姿勢的時候，我們需要保證身體重心產生的位移不會達到無可挽回的程度。在構圖時，也同樣要保證這種平衡感，讓整個畫面看起來非常協調。

構圖平衡

平衡的構圖有三種基本類型：第一種是放射性平衡（也就是說，所有元素都是圍繞一個中心點進行放置，就像是一朵雛菊的花瓣）；第二種是對稱性平衡（對稱軸兩邊都是一模一樣，或者是近似一樣的）；第三種是非對稱性平衡（也就是說，中心軸兩邊的圖像在折疊後，不會完全疊合，但是每一邊的視覺重量是相差無幾的）。

平衡感的測試

為了檢查作品是否符合平衡感的要求，我們可以將構圖沿著中線一分為二，看看是否每一邊的重量都大致相同。我們在對比的過程中可以思考這個問題，如果圖像本身是不平衡的，那麼視覺重量將如何實現平衡的？

◀ **對稱性平衡**
如果畫面無論是從形狀上、還是從形態上來講都是一模一樣的，那麼整個構圖就會體現出強烈的協調感。

技能提升！ 繪圖者在構圖或者是描繪奇幻生物的時候都可以嘗試不同的平衡方式。

- 採用放射性平衡的構圖方式創作按照十二宮式排列的奇幻生物。

- 到底有哪些方法可以用來平衡原本不對稱的構圖？我們可以嘗試借助形狀、動作、圖案甚至是透視的方法來發掘創新性的平衡方法。

- 完全依靠自己的力量來繪製一個完全對稱的生物，不要使用描圖紙、複寫紙或者是影印機。我們選擇的題材可以是沒有蝴蝶翅膀的精靈，可以是身上的花紋非常詭異的虎妖，也可以是鱗片大小和質地各異的巨龍，這樣的練習對於繪圖者來說是很有挑戰性的。

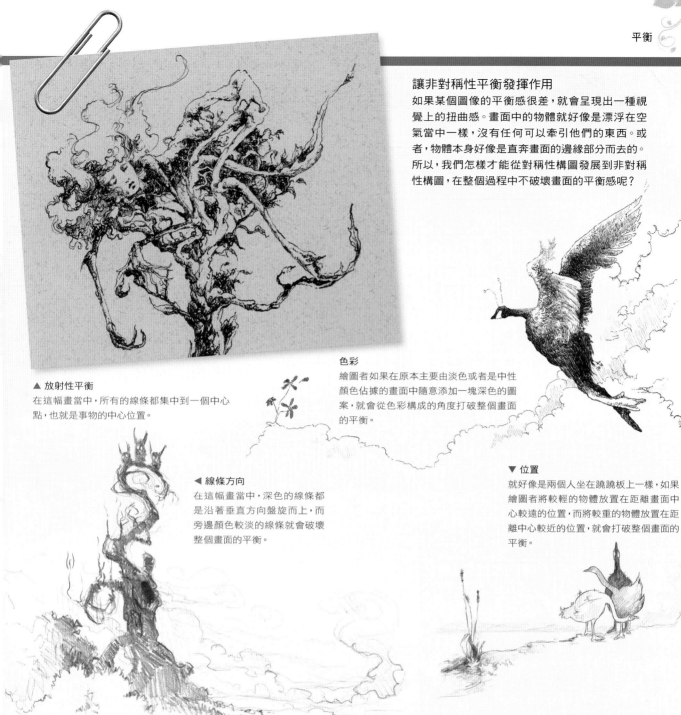

讓非對稱性平衡發揮作用

如果某個圖像的平衡感很差，就會呈現出一種視覺上的扭曲感。畫面中的物體就好像是漂浮在空氣當中一樣，沒有任何可以牽引他們的東西。或者，物體本身好像是直奔畫面的邊緣部分而去的。所以，我們怎樣才能從對稱性構圖發展到非對稱性構圖，在整個過程中不破壞畫面的平衡感呢？

▲ 放射性平衡
在這幅畫當中，所有的線條都集中到一個中心點，也就是事物的中心位置。

色彩
繪圖者如果在原本主要由淡色或者是中性顏色佔據的畫面中隨意添加一塊深色的圖案，就會從色彩構成的角度打破整個畫面的平衡。

◀ 線條方向
在這幅畫當中，深色的線條都是沿著垂直方向盤旋而上，而旁邊顏色較淡的線條就會破壞整個畫面的平衡。

▼ 位置
就好像是兩個人坐在蹺蹺板上一樣，如果繪圖者將較輕的物體放置在距離畫面中心較遠的位置，而將較重的物體放置在距離中心較近的位置，就會打破整個畫面的平衡。

▶ 負空間
如果繪圖者將這幅素描中兩邊的物體分別聚集在一起，然後放置在天平上，就會發現它們的重量完全不成正比。但是，畫面左側的物體數量越多，它們佔據的空間越大，和畫面右側的單個物體對比起來就會顯得更加平衡。負空間也不是沒有任何重量的空間。如果負空間呈現出來的形狀較有生趣，而且能夠展示出強烈的效果時，它們的重要性更是不容小覷。

◀ 色彩明暗度
帶有強烈對比與深色線條的部分相較於對比效果較弱的部分更具有質感。所以繪圖者在使用強烈對比效果的時候要非常小心。

加以調整——繪圖者可以將人物進行扭曲，從而讓原本並不合適的構圖變得合適

顛覆現實

進行創作時，繪圖者可以遵循兩種順序，一種是首先確定某一種構圖，然後再將畫面中的元素分配到構圖中適當的位置；還有一種順序是先確定畫面中各種各樣的元素，然後然後再確定構圖方法。第一種順序操作起來更加容易，所以我們建議繪圖者可以事先在畫紙上勾勒出框架性的線條和形狀，將所有的元素都有機地結合在一起，然後再思考如何安排人物、建築和景色的位置。

調整參考材料

人體本身實際上有很多從審美的角度來講顯得非常彎扭的地方。例如，我們的關節總是顯得非常古怪，脊柱的部分只能彎折到一定的程度，身體有些部位在不必要的情況下也會顯露出來。而很多建築帶有非常生硬的線條。有些時候，樹木上會築有鳥巢，鳥巢的投影和細節會讓畫面當中的某個部分變得混亂而糾結。原本，這些部分應該是幼嫩的枝條和薄如蟬翼的樹葉，可以構成蘊含著詩意的畫面。但是幸運的是，我們手中的畫筆和照相機不同。如果認為畫面中的某些元素並不合適，可以隨意地改變。我們可以讓膝蓋的彎角變得更柔和，用曲線進行表現。如果露出來的手肘看起來不順眼，可以畫上一塊布料，遮蓋起來。如果摩天大樓的垂直輪廓顯得過於生硬，可以添加一些活潑的形態進行彌補，例如，透過倒映在大樓玻璃上的雲朵或者是刺眼的陽光進行遮蓋。如果要描繪大樹，可以將鳥巢的部分去掉。在奇幻世界中，鳥兒完全可以是自由的流浪漢，不需要鳥巢這種東西。

◀▼ 對參考材料進行調整
這張圖片的構圖實在是差強人意。畫面中的注視線和對角線會牽引目光漂移到頁面之外，而畫面中又缺乏要素觀拉回察者目光。在參照某些參考資料時，應該儘量避免被參考資料所限。在這幅插圖中，角色的姿勢構成，曲線占了絕大多數的比例，而真正的垂直線並不多。這樣的構圖就會讓觀察者的視線限制在畫面構圖之內。另外，繪圖者對於陰影的處理也非常細緻入微，讓整個面龐的輪廓從紙上呼之欲出。

▲ 比例
在這幅畫當中，頭部所占的比例大概是軀幹部分的十二分之一。如果是在現實世界中，擺出這樣的姿勢是不可能的，因為頭部本身的重量可能就會讓角色從樹幹上滑落下來。但是不管怎樣，這樣的表現方法完美地呈現出了一個雨傘狀的構圖。

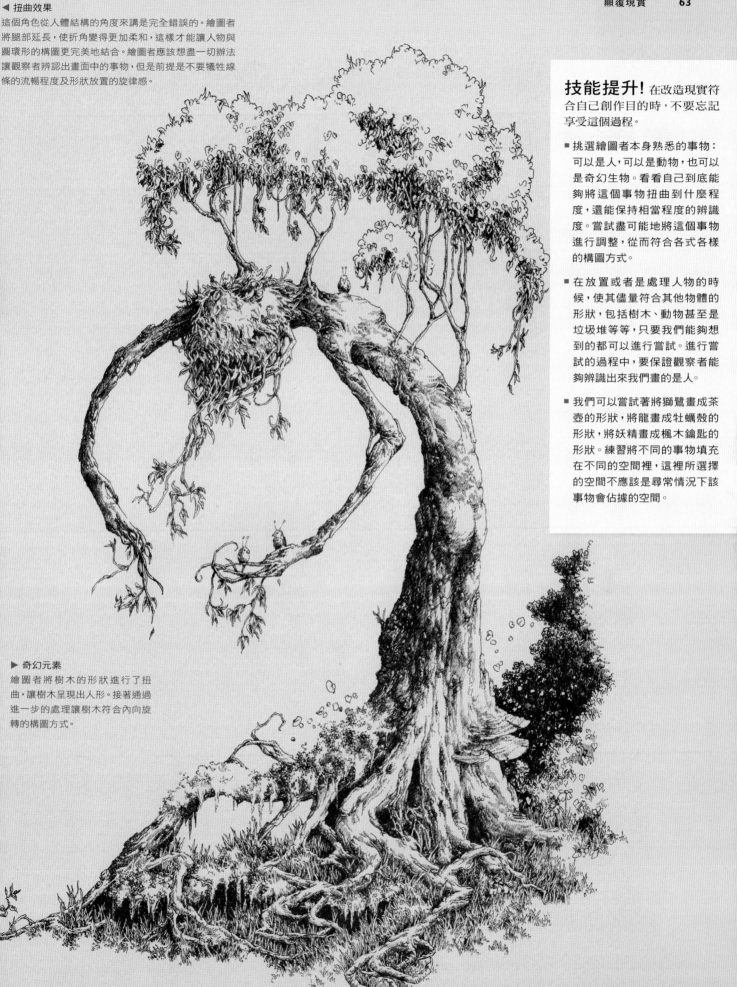

◀ 扭曲效果
這個角色從人體結構的角度來講是完全錯誤的。繪圖者將腿部延長，使折角變得更加柔和，這樣才能讓人物與圓環形的構圖更完美地結合。繪圖者應該想盡一切辦法讓觀察者辨認出畫面中的事物，但是前提是不要犧牲線條的流暢程度及形狀放置的旋律感。

技能提升！ 在改造現實符合自己創作目的時，不要忘記享受這個過程。

- 挑選繪圖者本身熟悉的事物：可以是人，可以是動物，也可以是奇幻生物。看看自己到底能夠將這個事物扭曲到什麼程度，還能保持相當程度的辨識度。嘗試盡可能地將這個事物進行調整，從而符合各式各樣的構圖方式。

- 在放置或者是處理人物的時候，使其儘量符合其他物體的形狀，包括樹木、動物甚至是垃圾堆等等，只要我們能夠想到的都可以進行嘗試。進行嘗試的過程中，要保證觀察者能夠辨識出來我們畫的是人。

- 我們可以嘗試著將獅鷲畫成茶壺的形狀，將龍畫成牡蠣殼的形狀，將妖精畫成楓木鑰匙的形狀。練習將不同的事物填充在不同的空間裡，這裡所選擇的空間不應該是尋常情況下該事物會佔據的空間。

▶ 奇幻元素
繪圖者將樹木的形狀進行了扭曲，讓樹木呈現出人形。接著通過進一步的處理讓樹木符合內向旋轉的構圖方式。

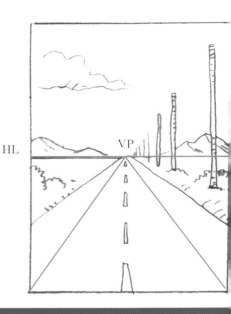

製造透視感——如何利用線條和消失點讓平面呈現出
透視感

線性透視

　　把面前的畫紙想像成一扇窗戶,透過這扇窗,可以看到另外一個世界。而我們的任務,就是在畫紙上將這個世界呈現出來。如果想要對這個想像中的世界進行透視效果處理,我們需要三個要素:一條水平線(無論是真實存在的還是假設的)、至少一個消失點,以及從消失點發散出、一直延伸到畫面邊緣的一系列直線對角線。這些線條的作用是為了確定某個事物在縮進空間內部時,會呈現出怎樣的高度和寬度。

一點透視

如果觀察者和被觀察的物體都處於平行平面上,那麼我們只能看到物體的一面,也就是只有一個消失點。所以這種類型的透視畫法也叫做一點透視。

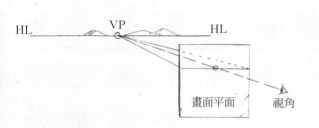

▲ 入門
畫一條水平線,然後在水平線上標出一個消失點。現在,在畫面平面中的任何一個位置畫一個正方形,然後從正方形的邊緣向著消失點拉投影線,所有的投影線和透視線全部都相交於消失點。

▲ 正方體在上方
為了構建出正方體的透視效果,現在與水平線相平行的圖像平面畫一個正方向,然後從正方形的每一個端點向著消失點拉投影線。在一條投影線上選取一個點,然後畫出另外一個正方形,正方形的四邊都是由投影線構成的。這個正方形構成了立方體的背面。在這幅圖當中,繪圖者是沿著消失點向下的方向畫出了這些投影線,所以觀察者就好像在俯視正方體一樣。

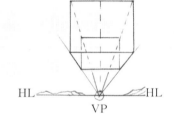

▲ 立方體位於下方
如果完成和中間的例子相似的聯繫,只是這次我們將立方體畫在投影線的上方,這個立方體看起來就會像是位於視線上方一樣。把任何事物畫在水平線的上方,在觀察者看來都會覺得自己在仰視某物一樣。

兩點透視

如果觀察者在觀察某個物品的時候帶有一定的角度,物體其中的一條邊或者是一個角距離觀察者的距離會比較近,這條邊就叫做前緣。前緣兩側的兩個面會從前緣為基準開始縮進,兩個面會有分別的消失點。這種類型的透視圖就叫做兩點透視。

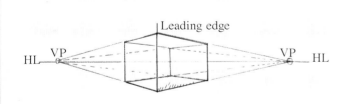

▲ 與水平線持平
想要使用兩點透視法來表現立方體的透視效果,首先畫一條水平線,然後在水平線上面添加兩個消失點。投影線從消失點出發,它們在畫面所在平面的相交線就是前緣。添加垂直的平行線,構成盒狀結構。在這個例子當中,視角和水平線位於同一個平面上,所以在觀察者看來,這個盒子和自己的視線處於相同的高度。

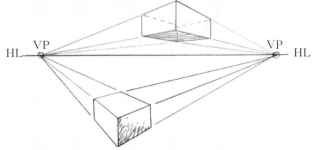

▲ 改變視角
和一點透視法一樣,繪圖者將物體畫在水平線的上方或者是下方,影響到觀察者對於視角的感受。使用兩點透視給觀察者的感覺是,一個物體凌駕於另外一個物體之上。

▶ 無生命形態

如果畫面中至少有一組平行線是朝著消失點縮進的時候，那麼透視線最明顯，使用起來也最方便。這樣的畫面，主要都是由一些僵硬的無生命形態構成的。

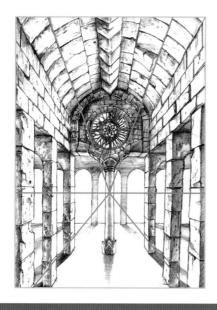

◀ 有生命形態

如果畫面中的場景是由有生命的形態構成的，繪圖者同樣可以是使用透視線，這樣做能夠讓非現實主義風格的奇幻場景中帶上一定的寫實色彩。

◀ 消失點

在這個場景當中，所有的視覺線都在消失點的位置相交，包括那些中間走廊上以及柱體頂部和底部上的視覺線。

室內部分

繪圖者在表現室內部分的時候可以使用兩點透視法。這裡所說的室內部分可以是房間、洞穴或者其他類似的地點。

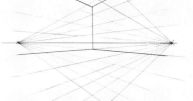

▲ 畫出透視框架

畫出平行線以及兩個消失點。接著從這些點出發，畫出一系列的投影線，水平線的上方和下方都應該分佈投影線。在畫投影線的過程中，將自己的鉛筆放在消失點上，然後將直尺與水平線對齊，然後慢慢移動，畫出投影線。接著，將自己鉛筆再移回消失點，移動直尺在水平線的上下兩邊畫出投影線。

▲ 構建房間

畫出一條垂直線，代表房間或者空間距離我們最遠的一個角落。接著，拿出直尺，將垂直線的頂點與每個消失點連接。從垂直線的頂端出發，向外畫線，繪圖者就可以得出牆壁上部的水平線。在垂直線的下方採取相同的操作方法，就可以畫出地板的邊緣。

▲ 添加立柱以及傢俱

繪圖者可按照前面講過的基本流程，在畫面中添加立柱和傢俱這些元素。椅子就是立方體形狀，它們的線條是從兩個消失點之一所延伸。為了讓整個畫面富於變化，可將原本的正方體進行切割，讓桌子呈現出六邊形的形狀。使用透視畫法進行作畫會有相當的難度，所以繪圖者需要勤加練習。

▲ 添加細節

使用相同的方法在牆壁上方添上加拱廊和走道。繪圖者需要保證所有的垂直線相互之間都是平行的，否則整個畫面看起來會非常扭曲。在創作的過程中一定要注意這個問題。初學者在嘗試的過程中可能會體驗到挫敗感，這個過程是無法避免的。但是需要認識到的一點是，透視畫法是至關重要的一項技能。沒有任何一位藝術家可以脫離透視畫法進行創作。

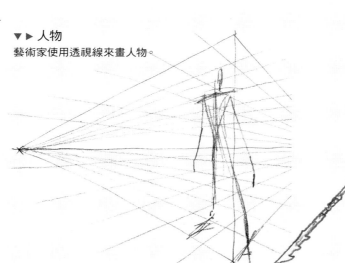

▼ ▶ 人物

藝術家使用透視線來畫人物。

▲ 使用網格

繪圖者在創作人物的過程中，可以使用基本的網格做參照。人物線條不一定要嚴格地按照透視法從消失點引出，但是如何盡可能地遵照網格，畫面中的人物就會更具動感。

▶ 豐富細節

繪圖者一旦構建出了畫面中人物的基本框架，就可以開始添加細節了。如果繪圖者想要採取仰視或者是俯視的視角，這種透視畫法的優勢就會體現得愈發明顯。

三點透視

這個術語的名稱就體現了具體的定義。三點透視就是在兩點透視的基礎上再添加一個消失點。使用三點透視法能提升畫面的仰視或是俯視效果。第三個消失點不像其他兩個消失點一樣設置在水平線之上，而是設置在水平線的上方或者是下方。

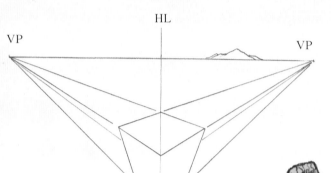

▲ 入門

通常情況下，三點透視要求前兩個消失點之間的距離比較大。有些時候，繪圖者甚至會發現，想要實現自己想要的角度，透視點可能會在頁面之外。對於初學者來說，這樣的情況可能顯得有些棘手，因為這樣一來，繪圖者需要在自己的畫板上將透視點畫出來，同時還需要使用長尺。但是透過練習，繪圖者最終可以在沒有尺的情況下判斷出大致的透視效果。實際上，一旦我們掌握了透視法則，就能夠隨心所欲地打破這些法則，對嚴格的透視效果進行扭曲或者是改變，從而創造出不同的視覺印象。本頁上的一些圖例就說明了這個問題。

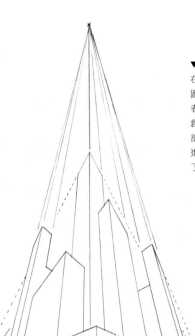

◀ 俯視

將水平線置於物體的上方，這樣觀察者就會覺得自己在俯視該物體。對基本的物體進行調整和加工之後，我們就會得到非常自然的形態。在這幅圖當中，繪圖者將基本物體改造成了懸崖峭壁上經過日曬風蝕已經破敗不堪的廟宇。

▼ 仰視

在這幅圖中，繪圖者將水平線畫在頁面的底部，這樣繪圖者就會覺得自己是在仰視。和之前提到的一樣，繪圖者可以在基本物體的基礎上進行雕琢和重塑。在整個創作過程中，繪圖者需要對自己信心滿滿，因為透視線部分完成得沒有任何問題，所以雕琢和重塑的過程也會進行得非常順利。在這個例子當中，繪圖者將物體進行了打造，形成了圓柱形的高塔。

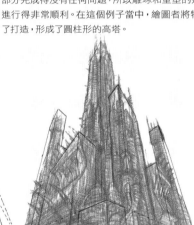

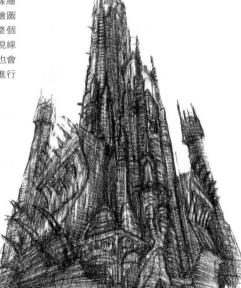

技能提升！ 嘗試不同的透視與視角

- 同樣一件物品，仰視和俯視的時候分別會產生怎樣的情緒效果？現在，我們已經掌握了一定的技能，知道應該如何將元素放置在空間當中，才能夠讓整個畫面顯得更加真實生動。下一步，我們可以嘗試從盡可能多的角度來將元素描繪下來。

- 我們閒暇時間可以在城市或是鄉村走走。在散步的過程中，我們要注意發現那些一系列後退的平行線。不論是在建築、河岸、道路、懸崖、海灘還是其他地方，我們看到這些平行線的時候，不要忘記將其用照片的形式記錄下來。接下來，我們可以對著這些照片仔細研究，到底哪些透視線適用於哪些情景。作為奇幻藝術家，我們要從一個有趣的角度來觀察這個世界。這一點是非常重要的。與眾不同的視角可能是我們在創作過程中最好的朋友。

◀ 透視法的使用

在這幅畫當中，繪圖者將透視法用得淋漓盡致。消失點能牽引著觀察者的目光一直落在構圖的中心，透過對於比例的巧妙控制實現充滿戲劇張力的效果。正因如此，畫面中的巨龍看起來才顯得格外巨大、有些咄咄逼人。

▼ 打破規則

隨著繪圖者對於透視法的使用越來越有自信，就會發現自己完全可以脫離基準線的幫助，表現出透視效果。下面這幅圖就是繪圖者徒手繪製的。透視效果並沒有達到百分之百準確。但是這樣的設置也體現了繪圖者的奇思妙想。繪圖者想要讓採取全形的方式來展現其所描繪事物的全景。

沒有尺標？——如何不借助線條和消失點構建出
空間感

非線性透視

▼ 位置的學問

雖然這幅畫當中沒有水平線，對於山和樹枝之間的部分也沒有交代什麼視覺資訊，但是觀察者還是會覺得山是位於遠景當中的，他們判斷的依據主要是取決於山這個要素所在的位置。觀察者通過樹木與群山之間大小關係以及雲層和樹枝之間的重疊關係可以判斷出群山的位置。

通常情況下，透視都會被理解為一種技術話題，讓很多初學者都會望而生畏。在他們看來，透視法就是一系列複雜的線條和結構的結合，在使用的過程中還需要進行繁瑣的測量。而一旦作品完成，所有的線條、尺標以及結構都需要統統擦去。其實這些人的想法頗有道理。從某種意義上來講，透視確實涉及到上述種種要素。但是，並不是所有的情景都適合使用線性透視的方法進行處理的。例如，自然風光，對於有生命形態的特寫處理，以及包含了很多曲線的場景等等，這些情境都不適合用線形透視法進行處理。如果繪圖者想在這樣的情境當中想要突出畫面的透視感和立體感，在沒有線條和消失點參照的情況下應該怎麼辦呢？

其他方法

在現代的線性透視法出現之前，藝術家們就已經在依靠其他方式來表現畫面中的深度、距離以及相對大小關係。例如，在古埃及，相較於畫面中的普通人來說，畫家會將神靈放在畫面中比較高的位置，讓其佔據更大的面積或者是將其放置在相對比較明亮的區塊。雖然在現代藝術中，繪圖者很少完全依靠這些技巧來達到自己想要的效果，但是還是會將這些技法和線形透視法同時使用。如果線形透視法在某些條件下無法實現，繪圖者也會憑藉這些手法來實現自己的創作要求。

奇幻藝術

雖然奇幻藝術能夠從建築設計、技術繪圖以及醫學繪圖中汲取養分，但是奇幻藝術和上述幾種藝術形式都存在著天壤之別。在奇幻藝術的世界中，奇形怪狀的建築也絕對不會坍塌，讓人嘖嘖稱奇的機器也照樣會運轉正常，畫面中的手術室看起來不管有多麼怪誕離奇也同樣可以被接受。因為奇幻藝術本身就不是對於現實世界原封不動的呈現。正統的線形透視法並不適用於所有圖像。有些時候，雖然從理論上來說沒有任何問題，真正操作起來可能就會遇到困難。例如，以埃及傳統風格繪製的的人物可能在立體感比較強的空間裡看起來非常格格不入。所以我們對於空間的處理方式一定要和繪畫風格及主題事物配合得非常完美，而不是生硬地要求繪畫風格與主題事物只能依照空間處理方式。

技能提升！ 現在，我們可以展開奇幻藝術創作之旅，隨心所欲地選擇使用我們在前面學到的各種技巧。

■ 畫一隻巨大的生物，比如巨龍或者是海洋中的爬行動物。借助顏色明暗程度以及飽和度來強調生物的大小。如果我們想表現這個生物正朝著觀察者走來，我們就需要在其頭部使用比較明亮而且飽和度比較高的顏色，從而和尾部的暗色調形成對比。如果我們想要描繪生物離去的情景，頭部和尾部的用色方案就需要顛倒過來。

■ 在同樣一個背景當中畫出幾隻奇幻生物。假設觀察者在正常情況下根本就不知道這幾隻生物的大小，繪圖者只能憑藉非線性透視的手法來呈現他們的對比關係。看看我們自己的表現如何。

■ 畫面中看起來距離觀察者距離較近的事物通常都會被認為是相對比較重要的。我們能不能想到任何例外？有沒有哪種情況，反而是距離觀察者相對較遠的事物反而會吸引我們的目光？我們怎樣才能保證某個事物雖然處於遠景當中，但是從構圖的角度來看卻仍然佔據著中心位置。

▲ 色彩明暗度與飽和程度

從色彩明暗度和飽和度來講，接近黑色的顏色看起來距離觀察者較近，而從這兩個角度來看更接近白色一端的顏色看起來距離觀察者較遠。繪圖者需要注意的是，雖然從傳統意義上來講，冷色調讓人感覺位置靠後，而暖色調讓人感覺比較靠前，但是這樣的法則也不是永恆成立的。例如，藍色用於描繪天空，灰色用來表現土地。兩種顏色如果在色彩明暗度和飽和度上來講是一致的，那麼就會讓觀察者覺得兩者所在的深度也是大同小異，不會產生冷暖色調上的差異。在一般情況下，藍天看起來是距離觀察者很近，好像鋪天蓋地地壓下來一樣。而即使繪圖者用淡棕色和橄欖色填充整個前景，觀察者會覺得這個部分遙不可及。可能從空間還有時間上來講，我們總是將灰色調和舊照片、落滿灰塵的圖畫以及遙遠的記憶聯繫在一起。

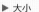

▶ 大小

如果繪圖者對於放置方式沒有進行任何交代，那麼體積較大的事物相較於體積較小的事物看起來距離觀察者更近。但是這並不意味著如果我們將獅子和老鼠按比例呈現在畫紙上，還是會覺得獅子離我們更近。可如果我們畫的都是老鼠，觀察者就會按照近大遠小的規律來判斷兩隻老鼠距離自己的遠近。

▲ 重疊

想要表現出某一種事物比另外一種事物距離觀察者較近，最為簡單的辦法之一就是讓這兩個事物重疊在一起。被部分遮擋的事物在觀察者看來距離自己較遠。繪圖者可以利用這樣的效應來呈現出讓人判斷混亂的畫面，仔細研究會覺得非常有趣。例如，我們可以在紙面上畫幾個相互重疊的人物，最小的放在最前面。按照我們近大遠小的慣常思維，我們會覺得最小的人物離我們是最遠的，但是重疊關係又讓我們認為他距離我們是最近的，兩種判斷手法最終得出了相互衝突的結論。

▲ 放置位置

就像是觀察者會覺得大地比天空距離自己更近一樣，處於畫面底端的事物看起來總是會比處於畫面頂端的事物距離觀察者更近。

▲ 線條深淺

在上面的兩張素描當中，繪圖者使用了斷斷續續的細線表現了畫面上方的雲朵和畫面下方精靈的翅膀。受到這些線條的影響，觀察者會覺得精靈是會慢慢遠去消失在背景當中的。而如果繪圖者加重線條，觀察者就會覺得精靈的運動方向是迎向自己的。

▲ ▶ 其他視覺資訊

事物投下的影子同樣可以暗示事物的運動方式到底是離觀察者越來越近還是越來越遠。如果繪圖者能夠調整視角，避免使用正面視角，同時借助注視線來引導觀察者的目光進入或者是移出畫面，都能夠有效地體現畫面的縱深感。

技能提升！ 我們可以通過改變觀察者觀察角色的透視角度來影響觀察者的情感反應。

- 如果讓觀察者仰視一隻老鼠，或者是俯視一隻怪獸，他們給予我們的回應可能會出人意料。在他們看來，老鼠看起來像個龐然大物，而且顯得來者不善。而怪獸倒是顯得沒有那麼可怕。繪圖者可以利用透視效果以及視角來強調自己最喜歡的生物和角色身上的某些特徵，或者是轉移觀察者對於這些特徵的注意。

- 嘗試著從最為極端的視角來描繪人物。這樣的練習可以幫助我們打破自己原有的觀念，讓我們認識到，真正的身體比例在某些條件下是不能真實呈現在畫紙上的。

將人物進行透視處理——如何保證自己作品中人物頭部不會看起來扁扁的，手腳也不會看起來一隻長一隻短。

透視修正與人物處理

如果繪圖者對於人體瞭若指掌，那麼他在對人體進行透視處理的時候，可能就會覺得有障礙。顯而易見，透視修正用於表現從一個不平常的角度觀察物體所呈現的狀態。觀察者很容易會覺得物體收縮了，原本熟悉的比例好像受到了扭曲。如果我們從上方觀察人體，就會覺得恥骨掉落到了大腿或者是膝蓋的位置，腿部就顯得非常細小，好像是收縮進了下面的空間當中。但是如果我們是從下面仰視人體，就會覺得腳部是頭部的兩到三倍那麼大。

透視收縮

很多初出茅廬的藝術家第一次在人物上採用透視收縮手法的時候都會懷疑自己是不是操作錯誤。在現實生活中，如果我們從陽臺上俯視下面的人，或者是看到有人揮動著拳頭向自己的面部打來，我們的大腦會將這個視覺資訊進行過濾，這樣我們就不會覺得陽臺低下的人頭部顯得很大或者是巨大的拳頭突然出現在我們眼前。在我們看來，無論是下面的人還是面前的拳頭，都是比例合適的。但是，如果展現在我們眼前的是畫，畫上有一個人站在陽臺下，或者是畫上有一隻拳頭正朝著畫紙所在的平面急速而來，大腦就不會進行進一步的過濾和資訊處理。因為我們看到的是平面的表面，而不是現實生活中佔據3D空間的人物。因此，如果繪圖者對於畫面中的人物不進行人工的透視修正處理，那麼觀察者就會覺得這幅作品非常混亂。他們會覺得畫面中的人物放置的位置不對，顯得過於平面甚至是比例失調。

一般情況

當然，人體不可能永遠都呈現出長方形的輪廓。人物可能會伸出手臂，也可能會將軀幹前傾。很多時候，我們可能需要將身體的各個部分進行透視修正處理，因為身體的各個部分在立體空間中有著不同的生長方向，這也就意味著，每一個身體部位都有著自己的一套平行線和與消失點之間的相互關係。在這個例子中，繪圖者將人體分解成了不同的基本形狀，上下肢是圓柱形，頭部用一個球體和一個三角形棱柱代表，同時軀幹和人體其他部位也分別用不同的形狀代表。接著，繪圖者使用一點透視的方法將畫面平面中人體的每一個部位都進行了透視處理。這種分解的方式能夠幫助繪圖者清楚地認識到究竟哪些形態是重疊的，這些重疊發生在什麼部位等等。

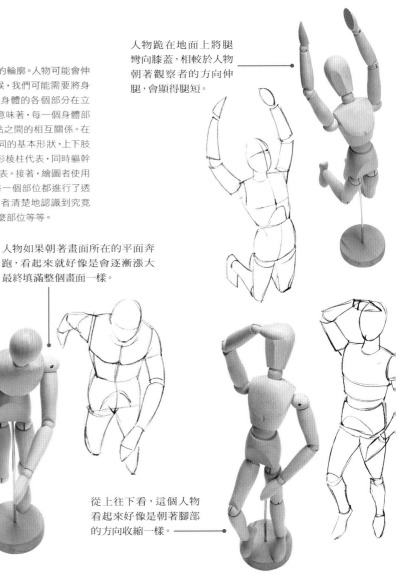

人物跪在地面上將腿彎向膝蓋，相較於人物朝著觀察者的方向伸腿，會顯得腿短。

人物如果朝著畫面所在的平面奔跑，看起來就好像是會逐漸漲大最終填滿整個畫面一樣。

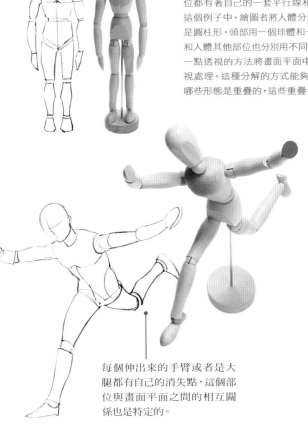

每個伸出來的手臂或者是大腿都有自己的消失點，這個部位與畫面平面之間的相互關係也是特定的。

從上往下看，這個人物看起來好像是朝著腳部的方向收縮一樣。

使用比例標記

想要使用正確的透視修正方式將人體放在空間當中，最簡單的辦法就是使用一點透視法先找出關鍵點，然後再以這些關鍵點為基準建立形狀和形態。

▶ 長方形的處理方式
畫一個朝著消失點收縮的長方形。長方形的四邊就是畫面中人物的邊界，所以我們可以以此為依據判斷人物的高度和寬度。

尋找中間點 ▲
在長方形內部畫一個 "X" 結構來確定中心點，把人物的恥骨放在這個位置，大約是人體的中間位置。然後再使用同樣的方法找到上半身和下半身的中心點，這裡是乳頭和膝蓋的大致位置。繪圖者也可以進一步將人物分割成八個部分。這樣的話，繪圖者就可以明確下巴、肚臍、中大腿以及中小腿的位置了。

◀ 觀察的方向
從上往下看，我們會發現這個人物朝著空間內部縮進。在繪圖過程中，我們一定要注意誤差的角度，以及人物進行透視縮進所呈現出的效果。從這個角度上來看，我們可以看到人物鼻子和下顎的下方。因為人物抬起了大腿，我們還可以看到褲子後兜的位置。

練習，練習，再練習！

想要熟練掌握透視修正的技法，最好的辦法就是不斷練習。我們可以為其他人物或者是自己本人進行素描，嘗試不同的角度，選擇的角度越極端越好。

如果我們找不到合適的模特，可以對著自己手臂和手進行素描。

繪圖者在表現這張面龐的時候選擇了一個相當出人意料的角度。因此，畫面中五官的比例和我們腦海中根深蒂固的相對比例是有所不同的。正是因為如此，我們的目光才會不由自主地被這幅畫所吸引。

注意人體的輪廓以及身體部分重疊的方式。一定要保證前景中的形態和遠景中的形態發生重疊。

▶ 非人類的軀體
非人類的軀體也要通過透視修正的方法進行處理，這是顯而易見的。處理這類軀體的時候，想著自己是在處理人體就可以了：首先，繪圖者應該將軀體分解成基本的形狀，然後使用一點透視的方法確定關鍵點，然後再從這些關鍵點出發，充實細節部分。

上色——如何利用色相環來確定配色方案

色彩基礎

技能提升！在奇幻藝術中探索衝擊情緒的色彩。

■ 繪圖者將通常不會使用的色彩方案用於寫實的場景中，就會讓畫面感染一絲奇幻色彩。繪圖者可以嘗試將穿外的森林繪製成粉色、藍色甚至是薰衣草的顏色；或者是將海鷗停歇的懸崖峭壁塗成淡棕色或者是青苔一樣的綠色。

■ 探尋顏色背後的文化含義。繪圖者可以嘗試憑藉增添畫面隱含的意義，或是讓整個畫面從視覺上來講變得更加有吸引力。如果想進一步挑戰自己，繪圖者可以自創每一種顏色的涵義，在作品中應用這些意義。

■ 使用三種截然不同的色彩方案對同一張線稿進行上色。在線稿不變的情況下，看看可以透過改變顏色的方法創造出怎樣不同的效果？

如果使用位於色相環上同一個三等分之中的顏色，就不會出現撞色的現象。

色相環上彼此之間距離為三分之一的顏色會形成對比色。

色相環上位置相對的顏色會形成互補色。

人類的肉眼能看到的電磁波範圍其實非常有限，從波長上來講，可視電磁波涵蓋了從400微毫米到750微毫米之間的電磁波。但是這個看似狹窄的範圍，實際上涵蓋了上百萬種顏色，一定會讓觀察者覺得頭暈目眩，目不暇接。但幸運的是，我們可以將這些各不相同的顏色分配到更為寬泛的類別中；進行分類之後，我們就可以將這些五彩繽紛的顏色呈現在色相環上，在創作過程中拿來進行參考。

色相環

色相環上包括三原色：紅色（1）、藍色（2）以及黃色（3），還有三種合成色，包括橙色（4）、紫色（5）以及綠色（6）。雖然罌粟呈現出來的橙黃色和淤青的嘴唇所呈現出來的紫紅色都大致屬於紅色的範疇，但是兩種顏色在色輪上隔著十二分之一的距離。在觀察者看來，這兩種顏色可以呈現出截然不同的視覺體驗，蘊含著不同的情感意義。

色輪的使用

將肉眼可見的顏色範圍排列在色輪上之後，就會

色輪
繪圖者可以使用色輪在短時間內確定三原色與合成色，對比色與互補色，以及暖色調和冷色調。

1

暖色調

5

深色

飽和

不飽和

Tint

冷色調

3

2

6

發現整個色相環看起來好像還很賞心悅目。但是，使用色輪的目的到底在哪里？簡單說來，就是為了讓色彩顯得更有條理。色輪發揮的作用，就是能夠讓繪圖者直接使用幾條經驗法則。

三分法

將色輪進行三等分，無論是沿著哪條線都可以。落在同一個三等份兒當中的色彩在畫面中同時使用的時候就會顯得非常和諧。例如，如果我們以紅色為起點，我們可以使用紅色與橙黃之間的所有顏色，或者是紅色與藍紫之間的所有顏色。將這些顏色放在一起時，不會出現撞色的問題。

這條法則能夠派上用場的情形是，原本畫面中的色彩過於單一，好像整個畫面只有一種顏色一樣。我們可以在色輪上尋找該顏色附近的顏色，從而讓整個畫面的色彩更加豐富。要不然，整張畫就好像是平鋪直述的作品一樣，沒有任何趣味性可言。一般情況下，如果單獨使用白色、黑色或者是灰色，這些色塊就會讓觀察者產生紙張破洞的錯覺。但是如果能夠添加一些漸變色，就會讓這個問題迎刃而解，讓整個畫面顯得更生機盎然。

其他三分法

如果繪圖者希望能夠通過色彩對比讓整個圖像充滿戲劇張力，可以在色輪上挑選彼此之間距離是色輪三分之一的三種顏色，然後以此為基礎安排自己的構圖。例如，在畫面上，我們可以讓暗紫色的烏雲漂浮在火焰一樣橙色的天空中，然後在前景的部分放置因為污染而變成綠色的湖水。或者，如果想舉一個氣氛相對輕鬆愉快的例子，我們可以在畫紙上畫一群鮮紅色的小鳥，在一片向日葵花田裡互相追逐，遠處是藍色的天空。在使用第二條三分法則的時候，我們應該選擇某一種顏色作為畫面的主色調，然後讓另外兩種色彩發揮渲染和陪襯的作用。如果對於三種顏色的使用比較平均，那麼就會讓整個畫面看起來雜亂無章，非常壓抑。在這樣的作品面前，觀察者會覺得自己的眼睛根本沒有可以停歇的地方——當然，如果是表現的主題內容需要這樣的效果，繪圖者也可以將這條法則加以靈活應用。

互補色

如果我們穿過色輪的中心畫一條直線，直線穿過的兩種顏色就叫做互補色。換而言之，任何兩種完全相對的顏色都是互補色。例如，紅色是綠色的互補色，紫色是黃色的互補色等等。

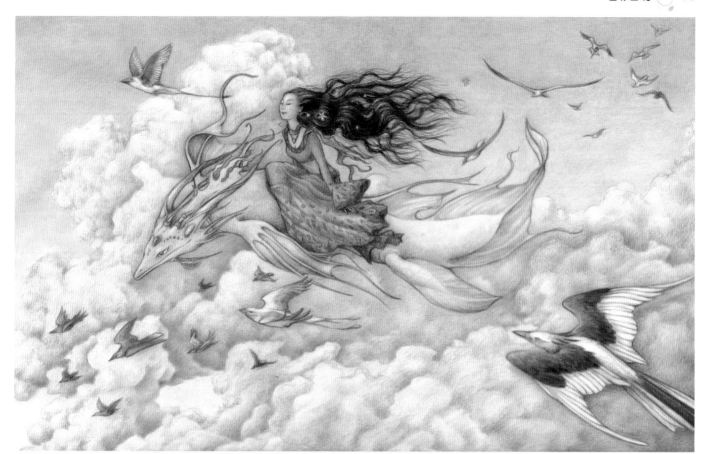

繪圖者在安排配色方案的時候，一定要記住，互補色之間會形成鮮明的對比，所以使用對比色是將觀察者的目光吸引到興趣點的有效方式。

在添加陰影的時候，繪圖者要牢記，陰影中的顏色一定要和光照的顏色形成互補色。例如，黃光產生的陰影中應該含有紫色的部分；而綠光投下的陰影，應該包含紅色等等。

飽和度、淺色與深色

飽和度指的是顏色的濃度。一朵嬌嫩的玫瑰和耀眼的洋紅色雖然色調相近，但是對比而言，洋紅色的飽和度高多了。繪圖者在考慮色彩構成的時候，一定要記住，色彩的飽和度越高，從視覺上來講距離前景越近。如果在珍珠灰的面畫上一道相同不具任何特徵的苔蘚綠，觀察者就會覺得綠色部分似乎更容易接觸到。如果畫面中朝著地平線的方向，色彩飽和度逐漸降低，這種現象就叫做大氣透視。但是繪圖者要記住不要利用色彩飽和度產生的大氣透視來取代更加正統的透視法則。淺色和深色只不過是在原有色彩的基礎上加上中性色而已。例如，淺色就是某種色調混合了白色，而深色就是某種色調混合了黑色。

暖色調與冷色調

從現實意義上來講，色彩不具有任何溫度。但在色相環上，紅和黃綠色之間的顏色通常被定為暖色調，而綠色與紫紅色之間的顏色通常被劃分為冷色調。將溫暖的黃光與冰冷的紫色陰影同時使用，代表的就是炎熱的夏日。而如果將冰冷的藍光和棕橘色的陰影一起使用，就預示著冬天。

顏色的使用

在這幅圖中，雲朵是橘色調的，和藍天構成了效果比較柔和的互補色。而精靈的衣裙是紅色的，與飛龍綠色的首批形成了對比。但是，因為色鉛筆柔和的混色效果，再加上在亮面部分和陰影部分加上了反射色，整個畫面顯得非常協調而柔和。

常見錯誤

- **局部性的色彩方案**：繪圖者應該避免在同一個畫面中出現不同的色彩方案各自為營的現象。利用反射色和上色比較簡單的亮面或者是陰影將對比色的部分統一起來。例如，想要將藍天和下面的綠草結合起來，可以嘗試著在位於前景的草地上，綠色飽和度最高的位置添加淺藍色的紐扣花。

- **單色陰影**：避免在上色時完全依賴不同亮度的同一種顏色。例如，給棕色的陶製杯子上色，如果繪圖者能夠使用黃色的亮面和藍紫色的陰影，畫面看起來就會更加生動有趣，而且也更加寫實。這樣的色彩方案比使用米黃色的亮面和焦赭色的陰影要好很多。

- **畫面中的漏洞**：如果繪圖者想讓色彩和照明效果更加自然，就應該避免使用純白色或者是純黑色，因為這樣的顏色過於單調，而且會讓自己的圖像顯得過於平面。

- **假設的顏色**：大海真的是藍色嗎？小草真的是綠色嗎？並非永遠如此。在動手上色之前，我們可以借重一些參考資料。觀察想描繪的主題事物，看看他們在不同的情況和不同的照明條件下，會呈現出什麼樣的外觀？到底哪種顏色才是真正的顏色？

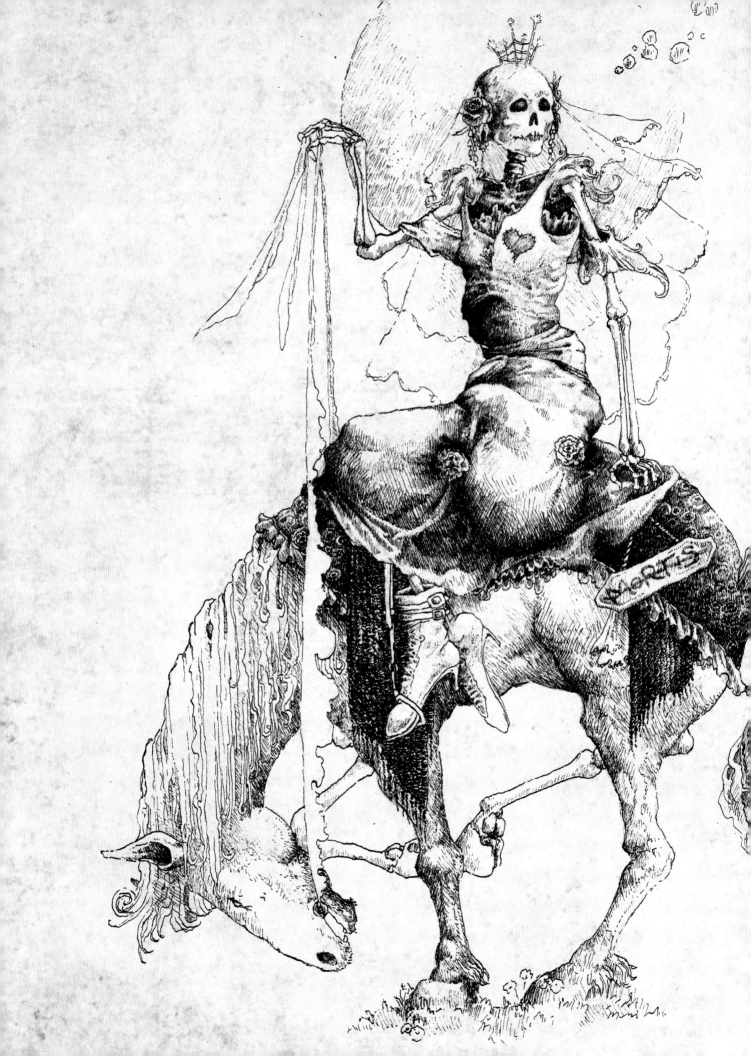

第三章
人體結構

　　我們生活在一個充滿了反射平面的世界。我們可能走著走著，隨便轉個彎就會看到玻璃、鏡子或者水坑。就算我們看不到自己，也可以看到別人。因此，人體結構這個要素，是繪圖者一定要準確呈現的。即使觀察者再粗心大意，如果畫面中的人體結構上有什麼不對勁的地方，別人也可以一眼就看出來。

結構與比例——如何選擇合適的造形和尺寸來表現人體比例

人體

技能提升！ 現在，繪圖者可以開始在奇幻藝術創作中嘗試不同的比例。

■ 嘗試在面部特徵上做文章。如果將雙眼之間的距離拉長，或是讓嘴巴的寬度變窄，會產生怎樣的效果？如果我們提高或降低眉骨的高度，會帶來怎樣的變化？怪獸的面部和小矮人或者是土地神的面部特徵有什麼不同？

■ 嘗試在身體比例上變化。嘗試著拉長或者是縮短胸腔，拉長手臂和腿部的長度，增加或減少人物的高度和寬度。繪圖者將手臂拉長，或是給一個巨大的身體配一個小腦袋時，眼前的人物可以讓人聯想到什麼生物？

■ 到底可以到達怎樣的程度？我們能不能給予怪物一個令人信服的比例，從而讓觀察者覺得這個怪物可能是真實存在的？看看想像力究竟可以延展到什麼程度。

對於很多繪圖者來說，人體結構是一個讓人望而生畏的話題，初學者更是如此。僅僅是處理好人體結構這個元素，不添加想像要素就已經夠難了。各種角色之間的比例相差很多，如果繪圖者喜歡即興創作，就會愈明顯地發現這一點。例如，小精靈或者是傻裡傻氣的巨人，他們臉上最突出的五官可能是鼻子，而一隻食人獸，他的整張臉可能都被碩大無比的嘴巴佔據了，嘴巴可能會從下顎的一端一直延伸到另外一端，裡面佈滿了密密麻麻的牙齒。繪圖者嘗試不同比例的時候，一定要牢記兩點：功能性與性格特徵。

功能性

我們在創作的過程中，要想像筆下的角色生活在現實世界中。如果這樣，按照我們的設計，它們可以行走嗎？可以進食嗎？可以說話嗎？可以聽到聲音嗎？它們會過著怎樣的生活？一隻怪獸大多數時間都呆在潮濕、黑暗而又泥濘的橋下，可能會長著厚重的獸皮，巨大的耳朵，狹小的眼睛——這樣的身體特徵才符合功能性的要求。在巨人生存的環境中，沒有什麼可以看的東西，所以它的眼睛會逐漸退化。但是，他需要聽到頭頂上方人們走過的聲音，這樣它才能有足夠的捕食能力。而厚重粗糙的獸皮可讓怪獸在潮濕的環境中依然怡然自得，另外也可以避免魚類的啃咬。猿猴般的長手臂可以幫助怪獸伸手捕捉獵物。結實的肌肉結構讓怪獸難以反抗，增加它獵食成功率。

高度與比例

對於初學者來說，先考慮使用八頭身的比例，也就是將八顆頭堆疊在一起。聽起來繪圖者好像是在描繪一個專門搜集頭顱的怪獸的樣品一樣，是吧？但是這樣的處理方式相對比較簡單，很容易就測量出高度和比例，因為這種這種方式將人體拆解成了繪圖者可以處理的部分，繪圖者有一個模式進行之後，會覺得整個創作過程更有可看性。

▶ 人體高度

平均來說，大多數人都是七頭身或者是八頭身，肩膀的寬度是三顆頭那麼寬。這些比例是理想狀態下的人體結構，因此並不絕對。繪圖者在表現奇幻生物的時候，這樣的比例結構更可能不使用。例如，奇幻世界中的精靈或妖精，他們的身體較長，而且非常柔軟，比例大概是九頭身，十頭身，甚至是十一頭身。而小矮人或者是土地神則可能是五頭身高，他們的肩膀寬度可能是五個頭到六個頭並列在一起（參閱第88-89頁）。

性格特徵

怪獸的眉毛應該是粗大的，形狀類似於甲殼蟲的眉毛，這樣的搭配符合怪獸的性格特徵：沉默寡言、脾氣暴躁，永遠都是怒氣衝衝的狀態。因為人們過河的時候需要從橋上走過，怪獸覺得牠們每次都在侵犯自己私宅的屋頂。濃重的眉毛和深陷的眼睛暗示著怪獸本身並不太聰明。一口爛牙和破舊不堪的手指甲呈現出怪獸的生活習慣，牠不會抽出任何時間進行個人修飾，對此也不屑一顧。

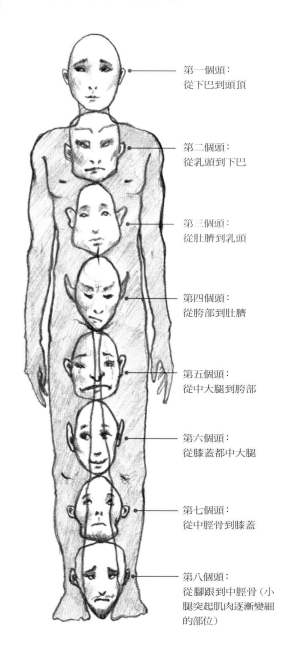

第一個頭：
從下巴到頭頂

第二個頭：
從乳頭到下巴

第三個頭：
從肚臍到乳頭

第四個頭：
從胯部到肚臍

第五個頭：
從中大腿到胯部

第六個頭：
從膝蓋都中大腿

第七個頭：
從中脛骨到膝蓋

第八個頭：
從腳跟到中脛骨（小腿突起肌肉逐漸變細的部位）

▶ 男女之間的差異

和大多數人想像的不同，女人的皮下不是有另外一層脂肪層——但是女性的皮下脂肪和男性相比確實較厚。因此，我們會覺得女性身體的輪廓顯得更加圓潤，沒有明顯的稜角。脂肪組織的分佈男女之間也有所不同。但是，圖像所表現出來的差異並不是對於任何個體都適用的，尤其是在奇幻世界中。相較於男會計師，女性戰士一定塊頭更大，肌肉也會更加明顯——當然，如果這個男會計師到晚上就會成為劫富濟貧的超級英雄，那就應該另當別論。女性怪獸相較於男性精靈或者是妖精，面部特徵也會顯得更加粗糙。

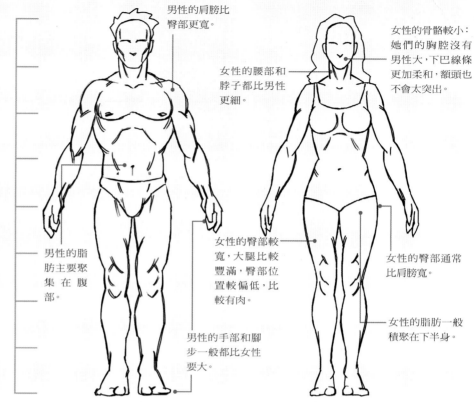

男性的肩膀比臀部更寬。

女性的腰部和脖子都比男性更細。

女性的骨骼較小：她們的胸腔沒有男性大，下巴線條更加柔和，額頭也不會太突出。

男性的脂肪主要聚集在腹部。

女性的臀部較寬，大腿比較豐滿，臀部位置較偏低，比較有肉。

女性的臀部通常比肩膀寬。

女性的脂肪一般積聚在下半身。

男性的手部和腳步一般都比女性要大。

調整身體結構

繪圖者基本確定了角色身高和大致比例之後，就可以開始著手處理手臂、腿部、手部以及臉部的部分了。

腳的長度基本上和上臂的長度相等，從手肘到手腕

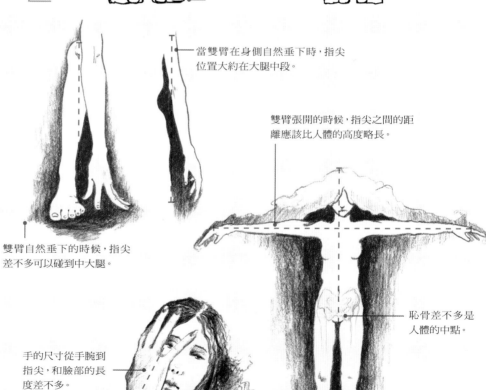

當雙臂在身側自然垂下時，指尖位置大約在大腿中段。

雙臂自然垂下的時候，指尖差不多可以碰到中大腿。

雙臂張開的時候，指尖之間的距離應該比人體的高度略長。

恥骨差不多是人體的中點。

手的尺寸從手腕到指尖，和臉部的長度差不多。

人體原本就可以自由折疊，從膝蓋到腳跟的距離，從膝蓋到臀部中部的距離，從肩膀到腰部，從臀部中部到肩膀的距離差不多都是一致的。

表面之下——應用對人體結構的知識，構成奇幻人物創作

人體內部結構

如果剝離人體的皮膚，就會看到皮膚下面各樣的組織。掌握人體各部位組織是如何運作，對一個繪圖者來說是非常實用的，即使我們從事的是奇幻生物創作也不例外。每個有生命的機體都有其內部結構。在創作過程中，如果我們對現實生活中存在的某樣事物的結構瞭若指掌，就能夠以此為基礎進行發揮，將原本平淡無味的角色轉化成讓人毛骨悚然的怪獸。例如，一隻巨大的食人獸，可能需要更多的肌肉來揮動自己龐大的四肢——但是這些肌肉都應該連接在什麼部分？這些肌肉的運作方式如何呢？如果隨便在角色身上加上肌肉塊，可能就會讓整個人物看起來像是由幾麻袋蘿蔔構成的。而如果在現實人體結構的基礎上再加上更多的肌肉組織，就會讓整個角色顯得愈發真實。

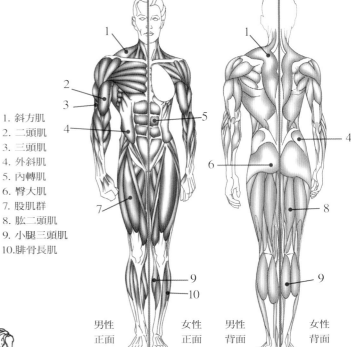

1. 斜方肌
2. 二頭肌
3. 三頭肌
4. 外斜肌
5. 內轉肌
6. 臀大肌
7. 股肌群
8. 肱二頭肌
9. 小腿三頭肌
10.腓骨長肌

男性正面　　女性正面　　男性背面　　女性背面

▲ 肌肉結構

肌肉附著著骨架，支撐著骨架，是身體的重要組成部分。一般來說，男性的肌肉組織比女性的更為發達。

觀察

人體結構看起來錯綜複雜，會讓初學者一時摸不著頭緒。但是，正如我們可以將頭部形狀拆解成幾何圖形，使繪圖過程更容易一樣，在創作過程中同樣可以將人體結構的千頭萬緒進行簡化，只著眼於一個問題，就是人體內部結構是如何影響身體表面特徵。在讀者接著閱讀以下內容之前，可以先看看自己的手，當然，是沒拿著書的那隻手。我們可以看到什麼？手掌、手指，以及牽引手指運動的筋腱，還有為整個手部提供養分的血管。通過這種觀察方式，我們已經可以從一定程度上洞悉人體內部結構了。我們可能無法確認每一塊構成手部棱角的骨頭名稱，但是我們知道它的存在。

▶ 骨骼

骨骼是人體各個組織附著的框架，所以能夠呈現正確的骨骼結構對於繪圖者來說是一項至關重要的技能。

1. 頭骨
2. 脊椎骨或脊椎
3. 肋骨
4. 胸骨
5. 橈骨
6. 尺骨
7. 腕骨
8. 股骨或大腿骨
9. 脛骨
10.踝骨

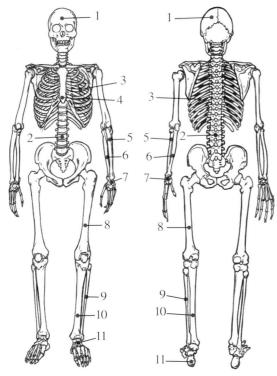

技能提升！ 從描繪不同類型的人入手，然後再嘗試一些奇幻生物

■ 嘗試著描繪一些體型不同的人物。一定要考慮到脂肪和肌肉分佈方式的不同會對人物的平衡感和重心產生怎樣的影響。繪圖者應該記住，記住肌肉組織不僅結構緊密，而且頗有份量。

■ 描繪非人類奇幻生物的骨骼。小矮人的頭骨和食人獸的頭骨會有何不同？美人魚的頭骨又有怎樣的特徵？哪種類型的骨骼結構能夠支撐起美人魚的魚鰭部分？

■ 讓不同的體態特徵呈現出極端的狀態——前提是讓它們看起來仍然有一定的真實感。如果一個小矮人身材肥碩，但是腿部不僅短小，而且還瘦得皮包骨頭，那麼他如何能支撐起自

身重量呢？一個長著三顆頭的食人獸，怎樣才能避免因為頭部重量過大而摔跤，或是避免三顆頭撞在一起呢？

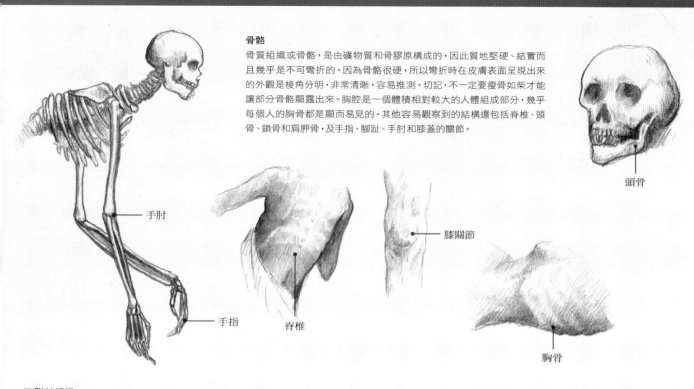

骨骼

骨質組織或骨骼，是由礦物質和骨膠原構成的，因此質地堅硬、結實而且幾乎是不可彎折的。因為骨骼很硬，所以彎折時在皮膚表面呈現出來的外觀是棱角分明，非常清晰，容易推測。切記，不一定要瘦骨如柴才能讓部分骨骼顯露出來。胸腔是一個體積相對較大的人體組成部分，幾乎每個人的胸骨都是顯而易見的。其他容易觀察到的結構還包括脊椎、頭骨、鎖骨和肩胛骨，及手指、腳趾、手肘和膝蓋的關節。

手肘

手指

脊椎

膝關節

胸骨

頭骨

▼ 聯結組織

軟骨、筋腱以及韌帶都是硬質但是柔韌性很好的組織，這些組織發揮的重要作用包括將骨骼和肌肉聯結起來（筋腱）、將骨骼和骨骼聯結起來（韌帶），填充骨骼之間的縫隙，防止骨骼結構脫散。我們可以在手的表面清晰地看到筋腱的存在，相似的部位還包括腳部表面、腕部和腳踝，膝蓋的背面及頸部。而軟骨則構成了鼻子和耳朵的輪廓。

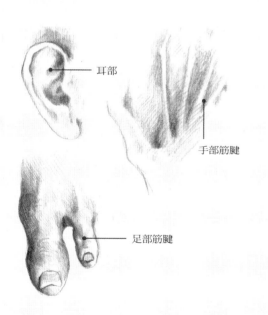

耳部

手部筋腱

足部筋腱

▶ 重要器官

除非繪圖者打算一輩子都在畫長生不死的角色，否則每個繪圖者對於人體內臟都應該有一定的瞭解。一定要記住，即使某個人物已經瘦到皮包骨，他也需要空間來容納自己的內臟。我們的腸子總計有7.6米那麼長，這些腸子都需要放在腹腔當中。此外，每個人都有排尿系統和生殖系統，所有這些內部結構都需要佔據一定的空間。

從截點圖入手——建議初學者先嘗試簡單的線稿，然後再添加
肌肉、衣物以及配飾的部分

人體構建

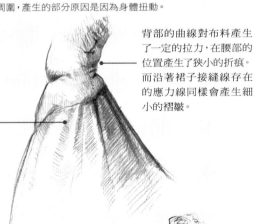

繪圖者在描繪人體的時候，可能不由自主地就會從他們最感興趣的身體部位入手，大多數情況下，他們會選擇臉部特徵，然後再畫出其餘的部分。但是這樣的操作方法並不可取，尤其在描繪運動中的人物時更是如此。這樣的順序會造成人物的比例失衡，同時缺乏動感。正確的操作方法是，我們首先應該向自己提出這樣的問題：施力的位置到底在哪裡？運動的部位在哪兒？即將發生動作的位置在哪兒？我們所要描繪的人物，將會呈現出靜止的狀態還是會發生怎樣的動作？是會保持完美的平衡，還是會失去平衡，搖搖欲墜？繪圖者在構思過程中應該先從人物總體入手，而不是先去捕捉妙趣橫生的細節。細節部分留到後面的環節進行添加就可以了。

線條

構建形態的最基本線條有兩種，第一種完全是描述型的：繪圖者可以使用截點圖來表現人物，用基本線條代表手臂和腿部，可能再加上兩個平面多邊形表示軀幹的部分。第二種類型的線條是姿勢線條，這種線條往往充滿力量，可以是直線，也可以不是直線，用於展示施力部位、運動狀態以及是否平衡。描述性線條往往用於展現四肢的位置；而姿勢性線條則用於表明人物的運動姿態，或者是運動姿態對於整個構圖的影響。

繪圖者可以使用描述性線條和姿勢性線條來構建一個基本框架，以這個框架為基礎構思三維形狀：包括圓柱形的四肢、鍬形的手部、圓形和三角形的軀幹。細節的部分，包括面部特徵、衣著、手部和足部的細節性結構等等，都可以留到最後處理。

第一步：即使是在截點圖的階段，姿勢性線條還是能夠展示出來施力的部位、運動的狀態以及失去平衡的形態。而描述性線條則用來勾勒出身體在空間中的位置以及身體的比例。

技能提升！
繪圖者可以嘗試著將不同的人體類型和不同的姿勢結合在一起。

- 嘗試一些怒氣沖沖的姿勢。看看自己到發揮到怎樣的極限，但是卻能同時保持人物處於平衡的狀態。

- 人體類型到底會對重心產生怎樣的影響？繪圖者可以嘗試描繪一個巨大的生物，例如食人獸或者是虎鯨等等。我們可以讓這個生物處於一種已經失去平衡、充滿動感，但是又不會讓觀察者覺得人物下一秒就會跌倒的狀態。

- 練習姿勢繪圖，看看自己想要在紙面上表達的姿勢需要多少根線條？嘗試著只使用一根線條表現出人物動作。

描繪人物的衣著
如果繪圖者對於人體結構的部分已經非常滿意，就可以開始為人物添加衣物了。想要出色地完成這個環節，最為艱難的挑戰之一就是如何讓衣物呈現自然的垂擺和折痕。繪圖者需要練習如何描繪不同類型的折痕。只要擁有了這樣的技能，繪圖者就可以得心應手地在各種類型的人物上用畫筆表現各種類型的衣物了。

布料的質感越重，衣物上呈現出來的折痕就會顯得越發邊角柔和。這些折痕主要會出現在布料垂下的部位。

鋸齒形與半圓形的折痕
在這幅圖中，從側面角度描繪穿著褲子的腿部，我們可以看到沿著褲線有一系列鋸齒狀的折痕。這是因為人物在行走過程中，會不斷從不同方向為布料施加拉力。在拉力與人體輪廓的共同影響下，褲腿上就出現了這樣的褶皺。而在膝蓋的位置則會出現更深的折痕，呈現出半圓形的形狀。

旋轉或管狀折痕
在這幅圖當中，質地較重的裙子在自然下垂的過程中產生了一系列旋轉或管狀折痕。之所以這樣命名，是因為這些折痕包裹在圓柱形的形體周圍，產生的部分原因是因為身體扭曲。

背部的曲線對布料產生了一定的拉力，在腰部的位置產生了狹小的折痕。而沿著裙子接縫線存在的應力線同樣會產生細小的褶皺。

凹形或捲曲形折痕
如果布料在兩個應力點之間自然垂下，就會出現凹形或捲曲形折痕。這些折痕會集中在兩個應力點之間自然鼓起。

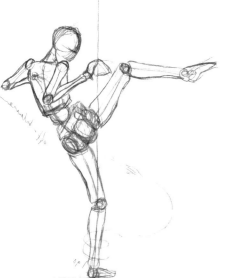

第二步：畫面中的人物已經失去平衡，因為身體重量在平衡線的兩側並沒有平均分配。如果繪圖者讓筆下人物除去非平衡的狀態，就可以間接表現出動作，非平衡狀態本身是從一個姿勢到下一個姿勢之間的過渡。繪圖者還使用了大致的幾何形狀來描述其他身體部分的分佈。

第三步：在基本幾何框架上添加寫實色彩的輪廓線。繪圖者在這個階段可能會使用到描圖紙，這樣對輪廓線進行改動的時候才不會影響到下面的框架結構。

第四步：最終，添加衣物、頭髮及配飾的部分。一定要記住，重力和平衡狀態可能會影響到畫面中的人物，同時也會影響到人物的其他部分。

小訣竅

想要確定人體到底有沒有處於平衡狀態有非常簡單的一種方式，.就是從承受大部分身體部分的點引出一條直線，也就是平衡線。如果身體部分在這條線兩側平均分配，那麼人體就處於平衡狀態。

螺旋形折痕

布料聚集在圓柱形結構周圍，例如大衣上的衣袖等等，就會出現柔和的螺旋形折痕。布料的質地越沉，就越加不會聚集或堆積起來。例如羊毛大衣在袖管的部分就基本上不會出現任何折痕，而亞麻布的襯衫則會產生很多這樣的折痕。

如果布料的垂擺方向發生了變化，就會出現更為明顯的半圓形折痕。在這幅圖當中，外衣手肘的部分就出現了這種折痕。

在這幅圖中，輕質的絲巾從人物前臂上垂下，呈現出了柔和的環狀褶皺，隨著風的方向鋪展開來。

上漿的蕾絲非常筆挺，就像是這幅圖中的袖口一樣。

▶ 實際上的折痕

人物身上輕薄的棉質長裙產生了不計其數的管狀折痕，而重厚的斗篷所呈現來的折痕面積較大，繪圖者沒有細緻描繪。手腕和腰部的螺旋形折痕表現的是在這些部位聚集的布料。

在臉上添加面部特徵——五官應該放置在什麼地方，
如何確定這些五官的外形特徵

面部與五官

奇幻藝術本身的主題就決定了繪圖者需要創作一些誇張和在現實生活中不可能存在的角色，包括眼睛像飛碟的食屍鬼，笑起來牙齒全都露出來的食人女妖，及長著尖耳朵的精靈。在奇幻藝術這個領域，對於現實形態的真實呈現並不是創作的目的，實際上，重現現實的手法在這個領域根本派不上用場。但是，繪圖者若能掌握正常的面部特徵，然後在奇幻創作的過程中最大限度地加以保留，會使作品受益匪淺。這種立足現實的方法，會讓作品中的角色在觀察者看來不是一個虛構的角色，而是一個在現實生活中可能存在的個體。如果筆下的怪獸具有相當強烈的真實感和存在感，就會讓觀察者更加毛骨悚然。這樣的效果比傻氣的怪獸要好多了。

放大或者是縮小五官

插畫家可以通過增加五官的長度或者是大小將筆下的角色轉化為小矮人、男巫、女巫、僵屍或是其他奇幻角色，這些角色的五官比人類來得大。同樣的道理，我們也可以縮小或是縮短五官，這些角色取材自會小精靈、巨魔，或其他動物與人類結合形成的奇幻生物。另外，我們還可以在角色的臉上添加肉瘤、皺紋或者是汗毛等元素，使角色身上的奇幻特徵顯得更加突出。我們可以任意對面部特徵進行誇張的表現，即使到極限的程度也可以。在誇張的過程中，可以借助速寫本來打稿，通過循序漸進的修改讓角色從平淡無奇的人物變成奇幻生物。

小訣竅 在繪製彩畫的時候，要注意哪些部位血管距離皮膚表皮較近。微血管豐富的區域看起來會顯得粉撲撲的。而如果動脈距離皮膚表面較近，那麼這個區塊看起來就會有些泛青。

頭部與面部的比例
人物頭部基本上是雞蛋形的，可以大致拆分成頭骨球狀的部分，和下顎緩頓的三角棱角部分。繪圖者可以先從正視圖出發，然後再嘗試描繪側臉。

髮際線的位置在面部上半部分一半的位置。髮際線的高低因人而異，有時候差別會很大。

眼睛位於天靈蓋和下巴之間一半的位置，雙眼之間的距離是一隻眼睛的長度。

如果我們正視鼻子，就會發現鼻孔邊緣的皮膚會一直延展到鼻孔的下方，然後在鼻小柱的部分自然停止。

頭部的寬度大概是高度的三分之二。

T頭頂和眉骨之間的距離，眉骨與鼻頭之間的距離，以及鼻頭與下巴之間的距離基本上都是一致的。

鼻子底部和眼角之間的距離基本上與耳朵的高度等同。

如果將面部的下半部分進行五等分，鼻子的下部應該是距離下眼線下方五分之二的部分，而唇縫則是在下面五分之一的部分。

嘴的寬度和雙眼瞳孔之間的距離基本一致。

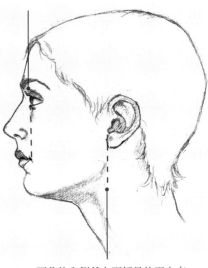

內眼角與嘴角和鼻翼溝基本上在一條直線上（鼻翼溝就是鼻子與面部相交的部分）。

頭部的寬度大約是高度的八分之七。

耳朵的內側就在下頜骨的正上方。而下頜骨就在頭部中點的後面。

▼ 轉動頭部

如果人物左右或者是上下轉動頭部時要怎麼處理？繪圖者可以先用顏色較淡的筆跡畫出頭部的基本結構，用球體表示頭骨，勾勒出下顎和鼻子的稜角，再添上耳朵。如果繪圖者不確定頭部轉動到自己想要的角度，那會呈現出怎樣的狀態，可以請朋友當模特兒，或者是引用相關的參考照片。在繪圖過程中，繪圖者需要時刻銘記關於比例的基本準則。不管選擇從哪個角度來表現人物頭部，五官在面部的位置是不會發生任何變化的。

▼ 鼻子

繪圖者經常會用兩道筆跡代表鼻孔，或者是用一小塊陰影來代表鼻尖。這種簡化的方法是很常見的。但是，如果我們仔細研究，會發現鼻子這個部位實際上結構非常有趣。不同人的鼻子從形狀和外觀上來看，是千姿百態的。

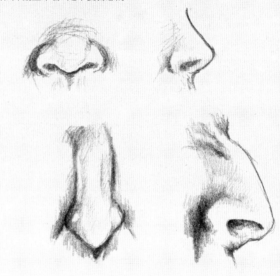

▼ 眼睛

眼睛的表面突出，而且眼珠經常呈現出水汪汪的狀態。繪圖者在構思高光和處理方法時，應該銘記這一點。

上眼皮的睫毛生長方向是向上向外，而下眼皮的睫毛生長方向是向下向外，上下眼皮的睫毛都會呈放射狀分佈。

除非人物睜大眼睛，呈現出驚恐萬分或是怒目圓瞪的狀態，否則觀察者是看不到整個眼珠的；一般情況下，眼珠的頂部總是會被上眼皮或多或少地遮蓋。但是即使人物沒有完全睜大眼睛，眼珠上下眼白的部分還是可以看得到的。

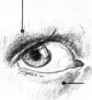

從正前方看，眼睛的形狀是樹葉形的，而不是常說的杏仁形。內眼角會略微突出，形成一個類似於柄狀的結構。內眼角部分會相對寬闊，上下眼皮構成的角度也相對較大。眼線到外眼角的部分就會開始有些下垂。

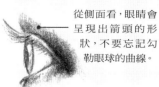

從側面看，眼睛會呈現出箭頭的形狀，不要忘記勾勒眼球的曲線。

眼皮有一定的厚度，它們並不僅僅是覆蓋眼睛的薄膜而已。

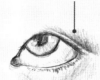

小訣竅　誇張的角色特徵可能會從超長的耳朵和鼻子體現出來。在描繪這樣的角色時，繪圖者一定要記得這些五官突起的方向。一般而言，鼻樑就算再長，從正面來看也不會遮到嘴巴。當然，如果從側面看，鼻樑已經超過了嘴唇的邊緣，正面看也應該是這樣。如果繪圖者只知道招風耳從正面如何在畫紙上呈現，可將他們分解成基本形狀，然後從這些基本形狀出發嘗試不同的視角進行描繪。或者，繪圖者也可以參考相似形狀的物體。

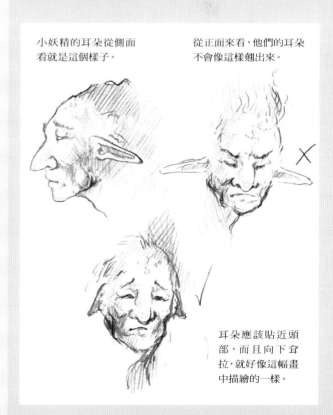

小妖精的耳朵從側面看就是這個樣子。

從正面來看，他們的耳朵不會像這樣翹出來。

耳朵應該貼近頭部，而且向下耷拉，就好像這幅畫中描繪的一樣。

嘴部

我們都自以為對於嘴唇的形狀和外觀瞭若指掌。因為我們每次遇到陌生人的時候，首先入目的可能就是對方的嘴唇。但是，很多繪圖者還是很容易將嘴唇畫成是"香腸嘴"。繪圖者需要牢記的是，嘴唇運動時，嘴唇周圍的皮膚也會活動。因此，人物微笑的時候，嘴角兩邊的酒窩就會浮現。而人物皺眉的時候，也會牽動臉頰上的皮膚，產生的紋路會讓人不由自主地想起牽線木偶的操控線。

牙齒所在的平面不是完全平直的，而是會呈現一定的弧度。牙齒的形狀也各不相同。繪圖者要清楚門牙與犬齒以及前臼齒與臼齒之間的差別。一般情況下，大多數人都有三十二顆牙齒。

嘴唇也不是平面的。皮膚下面的肌肉讓嘴唇呈現出特定的形狀和外觀。繪圖者在勾勒嘴唇輪廓的時候，可以想像成下嘴唇是由兩顆豆子構成，而上嘴唇則是由三顆豆子構成。

▶ 半人半貓頭鷹的怪獸

如果繪圖者想要描繪的奇幻生物帶有粗獷的線條，變形的部位或者是其他非人類特徵時，應該使用寫實的人體結構作為基準，然後在此基礎上進行扭曲和改造。畫面中的這些人物和貓頭鷹具有相當程度的相似性，繪圖者表現得不著痕跡：他們的頭髮向上形成尖角，就好像是牛角或者是羊角一樣；大眼鏡會讓觀察者聯想到貓頭鷹的眼睛；而長鼻子就好像是鳥喙，而兩人的手部顯得非常猙獰，就好像是鳥爪一樣。

微笑的動作會讓嘴唇部分繃緊，變薄。而人物皺眉時，嘴角就會向下拉，緊抿在一起。而嘟嘴的動作會讓嘴唇繃緊，突出。

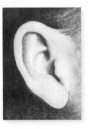

耳朵

雖然耳朵是我們每天都可以看到的，但是大多數人也不確定，這些曲線和紋路的方向如何。不要再想當然地認為自己對耳部結構瞭若指掌。沒有任何兩個人的耳朵看起來是一模一樣的，但是基本結構卻是大同小異。

外耳沒有任何骨骼結構，但是卻構成了兩層捲曲的結構。

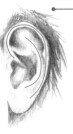

如果知道耳朵到底是由哪些肌肉構成的，經過特別的訓練，就能夠隨心所欲地活動自己的耳朵。

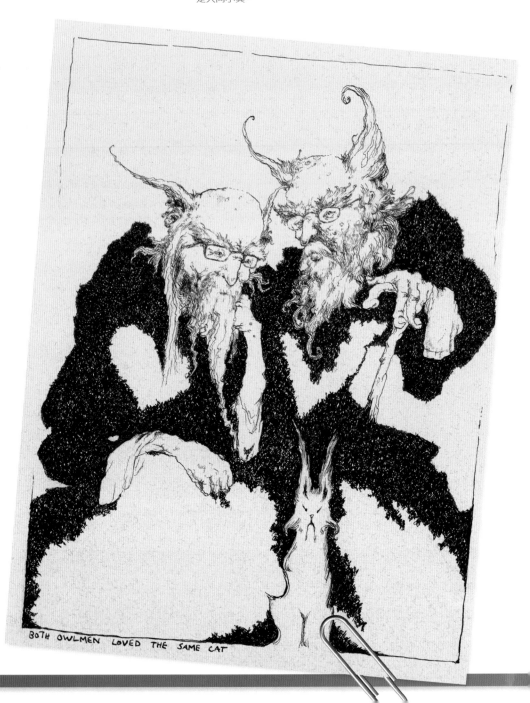

BOTH OWLMEN LOVED THE SAME CAT

面部表情

面部是全身上下最富有想像力的部分。繪圖者應該確保自己的面部表情一目了然，能夠輕易辨認出情緒。我們創作的是奇幻藝術，所以大可以無拘無束地進行誇張手法。奇幻藝術中最有魅力的地方就是戲劇效果，冒險元素及令人心內澎湃的構成部分。繪圖者可以嘗試對著鏡子作出各種各樣的表情。在我們怒不可遏的時候，五官會呈現出怎樣的表現？而如果我們真誠地會心一笑時，臉上又會浮現怎樣的表情？將每個表情都在畫紙中呈現出來，然後好好地保存這些畫紙。

▶ 快樂
如果人物心情愉悦，眼角的魚尾紋就會浮現出來，眉毛挑起，下巴的位置也會略微上升。

◀ 驚恐
人物在驚恐萬分的時候會睜大雙眼，眉毛挑起，鼻孔微張，嘴唇會因為驚恐時倒吸空氣而略微張開。

▶ 悲傷
人物在悲傷時會皺眉，視線放低，嘴角也會下垂。

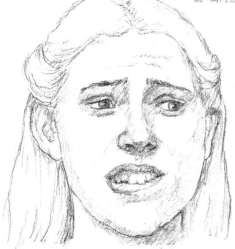

◀ 擔心
雙眉緊蹙，眼睛微微眯起，有些人還會咬嘴唇

▼ 憤怒
眉頭深鎖，牙齒會輕微地扣攏在一起，而嘴唇在嘴角的位置也會微微下垂。

▶ 沉思
眉頭皺起，嘴唇緊抿，目光的焦點好像在千里之外。這樣的表情就意味著，人物早已從當下的環境中抽離，思緒飛到了九霄雲外。

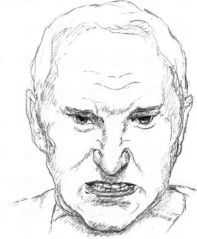

技能提升！ 繪圖者應該隨身攜帶自己的速寫本，練習將自己周圍人物的表情描繪下來。

- 練習為自己熟識的人畫肖像。將畫像展示給他們，看看他們能不能認出畫的是自己？也將畫像拿給其他人看，看看他們能不能分辨出畫的到底是誰？如果畫像識別性不高的話，可以嘗試將這些人面部特徵中最為有特點的部分進行誇張或者是強調。

- 繪圖者應嘗試放大或者是縮小五官的大小，看看會有怎樣的效果。如果想要配合人物的大眼睛，頭部結構需要進行怎樣的調整？如果某個奇幻生物長著退化的眼睛或耳朵，那麼他們是不是需要其他感官來彌補聽力或者是視力上的缺陷呢？

- 為大家耳熟能詳的角色或者是人物畫像？看看自己能將畫像簡化到什麼程度？當然，前提是仍然能夠辨認角色。

人體結構與表達——將手指和腳趾放在合適的位置，透過手部和足部的修飾增強畫面的生動感和故事性

手部與足部

手部的觀察

繪圖者應該抽出時間仔細觀察自己的手部，看看拇指與食指之間的皮膚和關節部位的皮膚或者是手背上的皮膚有什麼不同之處？

手部

除了臉部之外，手部實際上是最具有表現力的身體部位，所以繪圖者在描繪手部時，也應該像勾勒其他身體部分時給予足夠的重視。仔細一看，手部結構十分複雜，繪圖者可能會懷疑自己到底有沒有能力駕馭這個部分。但是，幸運的是，和身體其他部位的處理方法相似，繪圖者也可以將手部分解成基本的圖形和外觀，以便更清楚地對手部構成進行瞭解。雖然手部相較於其他部位顯得更為複雜，但是也是可以拆分成容易處理的部分的。如果在處理手部的時候想要採用誇張或者是扭曲的方法，繪圖者一定要能夠保證，經過處理之後的手部仍然可以正常使用。

足部

繪圖者將角色的足部進行誇大，將原本看起來非常正常的角色轉化為來自奇幻世界的生物。繪圖者如果想要實現自己想要的效果，可以從正常的人體結構出發，然後在此基礎上通過拉長身體部分或者是凸顯關節的方法將角色進行改造。繪圖者可以參考自己的腳部完成基本構圖，然後再進行創新，讓整個畫面呈現出誇張的效果。

技能提升！

仔細觀察手部和足部，看看自己如何能夠通過對於這兩個部位的詮釋來表現人物，融入故事。

- 將自己的手和腳畫下來。嘗試繃緊和放鬆，然後再把手腳放在不同的位置，調整觀察的角度。嘗試用手抓握不同的物品，看看自己抓握的方式有什麼不同之處？

- 畫出五個人物或者是怪獸的手部和腳步，看看狼人的下肢和天狗的下肢有什麼不同？在創作過程中注意應用自己對於人體結構的瞭解讓自己創作出來的角色顯得更加真實可信。

- 學會一些身體語言。在自己對於人手的速寫當中應用這些身體語言，然後讓別人提提意見，看看自己是否呈現得怎麼樣。這樣的練習能夠提升畫技的精準性。

手部

研究手部的骨骼結構。如果繪圖者無法精準瞭解皮膚下面的結構形態，就很難會讓自己的作品呈現出真實感。

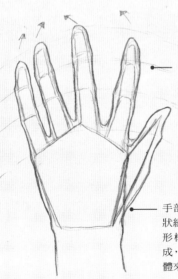

手指的指尖部分最細，在關節的部分會略微突出。

中指指骨的長度與中間關節和手腕的距離相差無幾。

很多繪圖者都會將手部畫成長方形，連關節的部分也用小面積的長方形表現。這是很常見的錯誤。但是實際上，手指關節和關節附近的肌肉會呈現出微小的弧度。中指的關節的位置最高，而其他手指關節的位置會逐漸降低。

手部實際上由三種基本形狀組成，手掌部分是由五邊形構成，拇指由三角形構成，而其他手指則是由圓柱體來表現的。

從手腕的位置延伸出來一條直線，將拇指與其他手指分割開來。

手指的骨骼從手指之間的枝架部分向下一直延伸。在描繪手指的時候，一定要記住，手指在關節的部分是可以彎曲的，而枝架的部分則不會彎曲。

手指不會緊密地靠攏在一起，好像是香蕉一樣。但是手指在二三關節之間的地方會微微向內突起。手部靜止不動的時候，手指之間一般會留有一定的距離。

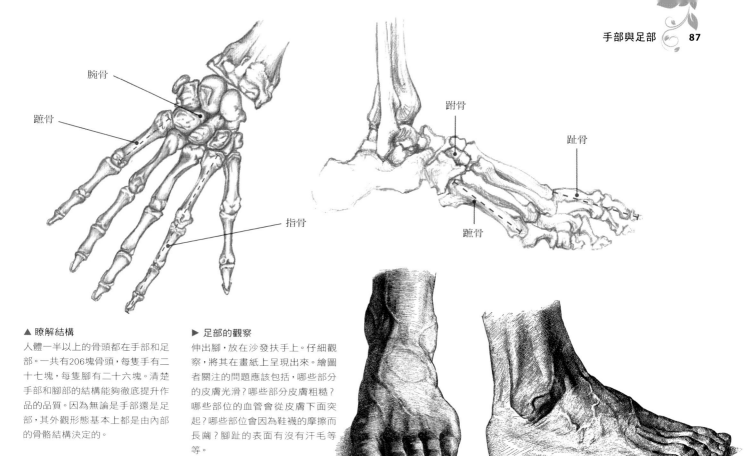

腕骨

蹠骨

指骨

跗骨

趾骨

蹠骨

▲ 瞭解結構

人體一半以上的骨頭都在手部和足部。一共有206塊骨頭，每隻手有二十七塊，每隻腳有二十六塊。清楚手部和腳部的結構能夠徹底提升作品的品質。因為無論是手部還是足部，其外觀形態基本上都是由內部的骨骼結構決定的。

▶ 足部的觀察

伸出腳，放在沙發扶手上。仔細觀察，將其在畫紙上呈現出來。繪圖者關注的問題應該包括，哪些部分的皮膚光滑？哪些部分皮膚粗糙？哪些部位的血管會從皮膚下面突起？哪些部位會因為鞋襪的摩擦而長繭？腳趾的表面有沒有汗毛等等。

足部

足部是人體另外一個值得仔細研究內部結構的部位。如果不清楚足部結構，繪圖者很容易將足部畫成一團莫名奇妙的東西。

和手指一樣，我們會發現，腳趾的骨骼也會一直深入到內部。腳趾的第一關節活動範圍非常有限。大多數人都如果不活動到其他四個腳趾就沒法活動大拇指。

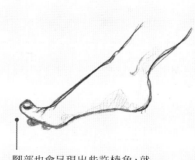

腳部也會呈現出些許棱角，就像是門檔。腳部的輪廓沒有任何直線，都是由一系列的曲線構成的。

足底的部分並不是一個完全的平面。雖然足底的弧度沒有足弓明顯，但依然還是清晰可見。

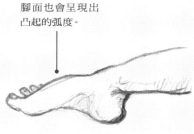

腳面也會呈現出凸起的弧度。

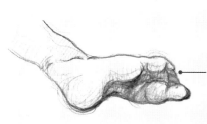

除了大腳趾之外，其他腳趾在足部沒有活動的時候都會向內蜷曲。

和手部一樣，腳趾的根部也會構成一條弧線，大拇趾和第二趾之間的部分是整條弧線的頂點。

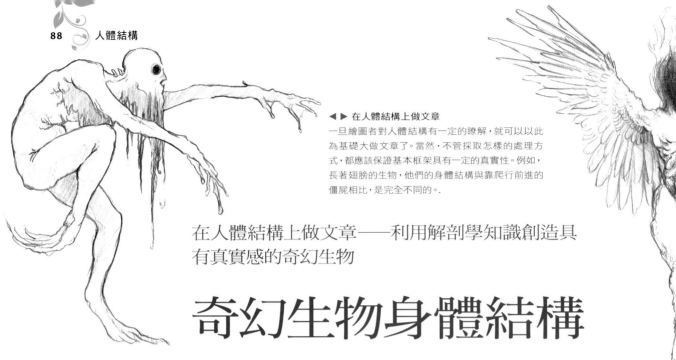

◀ ▶ 在人體結構上做文章

一旦繪圖者對人體結構有一定的瞭解，就可以以此為基礎大做文章了。當然，不管採取怎樣的處理方式，都應該保證基本框架具有一定的真實性。例如，長著翅膀的生物，他們的身體結構與靠爬行前進的僵屍相比，是完全不同的。

在人體結構上做文章——利用解剖學知識創造具有真實感的奇幻生物

奇幻生物身體結構

一旦我們對於正常身體結構的運作方式瞭若指掌之後，就可以開始嘗試非正常的身體結構了。繪圖者可以對基本組成部分，包括皮膚、骨骼、肌肉、關節等等，進行扭曲從而達到符合自己奇幻創作的目的。在進行扭曲的過程中，不要將真實情況全盤顛覆，而是應該在真實基礎上進行適當的處理。要知道，鳥類和蝙蝠雖然屬於不同的科屬，但是它們的翅膀結構是基本一致的。同樣的道理，食屍鬼的指尖可能一直垂落到膝蓋，鼠人可能只有四根手指而沒有拇指，雖然這樣的處理和現實情況完全不同，但是，如果繪圖者能夠從真實的人體結構出發，這樣的奇幻角色同樣會具有相當程度的真實感。

▼ 相對比例

繪圖者描繪的標的如果是非人類生物，就沒有必要嚴格按照人類的身體結構。我們也可以隨心所欲地通過延展、壓縮、扭曲或是誇張等具體方式在創作標的中融入更多奇幻創作元素。為了讓角色的結構看起來更加真實，我們可以依靠頭身比的方法進行初步規劃。在第76頁也提到過，正常人的身體應該是八頭身，繪圖者可以透過調整頭身比的辦法讓自己筆下的奇幻角色呈現出自己想要的風格。

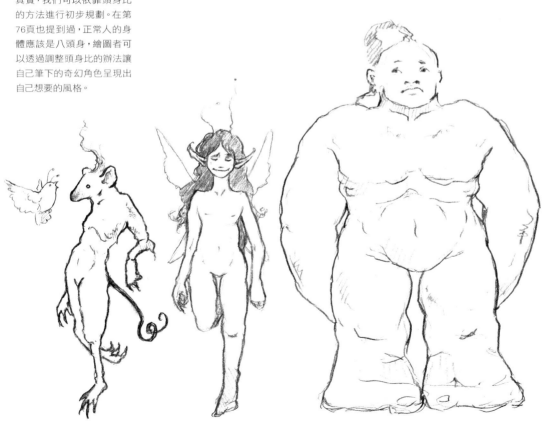

鼠人身材很小，四肢細瘦。但是像老鼠一樣，鼠人的腰部非常結實，這樣在跳躍的時候才能得心應手。他的四肢和人一樣，相對較長。繪圖者讓鼠人有人類的上肢，目的是讓他可以保持平衡，完成日常生活的需要。

這個精靈從身體比例來看就像一個矮小但是卻結實的人類。她雖然身材細瘦，但是因為常年在戶外生活，所以擁有像運動員一樣的體魄。

這個矮人身體結實，肌肉發達。他可能是一個令人望而生畏的戰士，也可能是一個勤懇的工人，他的身體與外觀反應了他的生活方式。

這個哈比人的身體結構和正常的人類大同小異，但是他的雙腳不僅巨大，而且扁平。他堅實的體魄完全適合田間勞動。

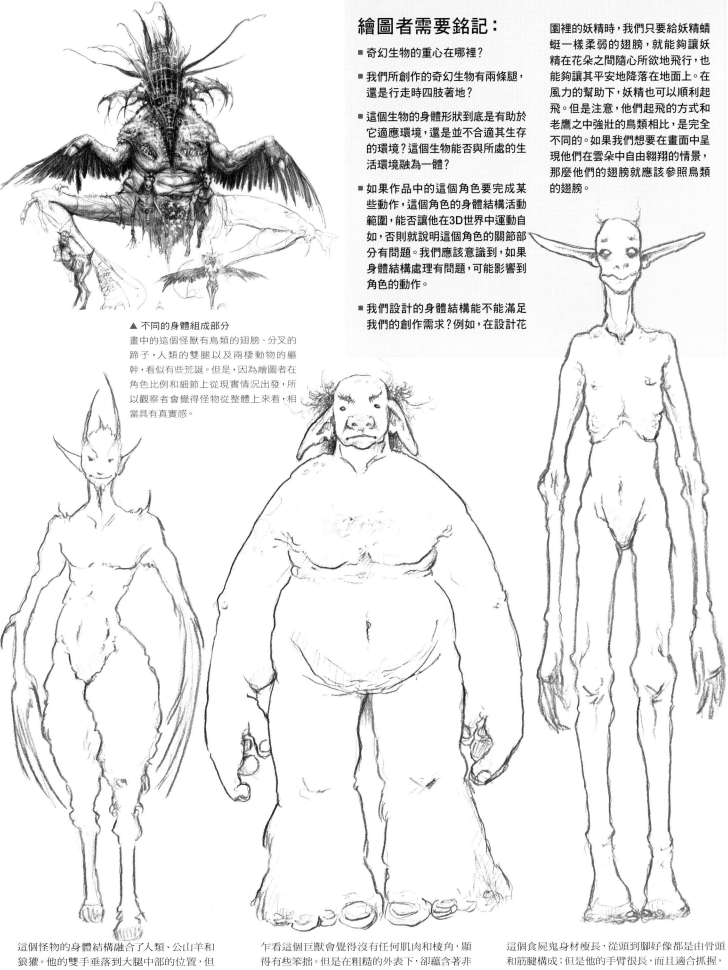

▲ 不同的身體組成部分

畫中的這個怪獸有鳥類的翅膀、分叉的蹄子,人類的雙腿以及兩棲動物的軀幹,看似有些荒誕。但是,因為繪圖者在角色比例和細節上從現實情況出發,所以觀察者會覺得怪物從整體上來看,相當具有真實感。

繪圖者需要銘記:

■ 奇幻生物的重心在哪裡?

■ 我們所創作的奇幻生物有兩條腿,還是行走時四肢著地?

■ 這個生物的身體形狀到底是有助於它適應環境,還是並不合適其生存的環境?這個生物能否與所處的生活環境融為一體?

■ 如果作品中的這個角色要完成某些動作,這個角色的身體結構活動範圍,能否讓他在3D世界中運動自如,否則就說明這個角色的關節部分有問題。我們應該意識到,如果身體結構處理有問題,可能影響到角色的動作。

■ 我們設計的身體結構能不能滿足我們的創作需求?例如,在設計花園裡的妖精時,我們只要給妖精蜻蜓一樣柔弱的翅膀,就能夠讓妖精在花朵之間隨心所欲地飛行,也能夠讓其平安地降落在地面上。在風力的幫助下,妖精也可以順利起飛。但是注意,他們起飛的方式和老鷹之中強壯的鳥類相比,是完全不同的。如果我們想要在畫面中呈現他們在雲朵中自由翱翔的情景,那麼他們的翅膀就應該參照鳥類的翅膀。

這個怪物的身體結構融合了人類、公山羊和狼獾。他的雙手垂落到大腿中部的位置,但是他的爪子頂端卻一直延伸到了膝蓋的部分。這個怪獸雖然身高上很有優勢,但是卻身材纖細。他具有一種怪異的吸引力,就好像是俊逸非凡的反派人物。

乍看這個巨獸會覺得沒有任何肌肉和棱角,顯得有些笨拙。但是在粗糙的外表下,卻蘊含著非凡的力量。如果不想找麻煩,還是別招惹這個龐然大物。

這個食屍鬼身材瘦長,從頭到腳好像都是由骨頭和筋腱構成;但是他的手臂很長,而且適合抓握,這樣的設計是為了讓角色可以更加輕而易舉地掠奪食物。他可能隨時會將站在面前的我們抓在手中,然後撕成碎片。他的嘴很寬。因為總是狼吞虎嚥地吞噬屍體上的肉,所以才有一張大嘴。

奇幻生物——如何想像與創造充滿原創性與
和諧感的生物

非人類的參考材料

即使需要創作出在現實生活中並不存在的生物，我們也無需因此而一籌莫展。奇妙的是，雖然這些生物在生活中並不存在，但是，他們的組成，卻可以在生活中的某樣事物上找到影子。作為奇幻藝術家，我們的人物就是尋找合適的參考材料，在他們身上挖掘靈感，在這些參考材料的基礎上進行調整改造，從而實現創作目的。

腦力激盪

我們可以想像一下，自己正在和朋友們一起規劃《龍與地下城》（Dungeons and Dragons）這個遊戲的設計。已經確定我們分配的任務就是構建遊戲中的世界。為了完成工作，我們還需要設計當地的野生動物，因此找來一些朋友提供他們的意見。經過一番七嘴八舌之後，甚至容許短時間內讓討論偏離跑道，朋友們可能會提出如下意見：

"這個生物應該是貓科、鳥類以及巨龍的綜合體。它的耳朵就好像是船帆一樣，鬍子很長，巨大的眼睛會在黑暗中閃閃發光。它在行動的過程中躡手躡腳，想要避免人們的注意，但是它金屬一樣的爪子接觸到地面的時候卻讓自己暴露無遺。它原本不能飛行，但是搧動翅膀時可以產生足夠的推力，讓它從高處落下也可安然無恙。"

"它屬於非人類的範疇，跳躍起來時就好像是兔子一樣。等等，兔子這樣的類比不夠準確，應該是袋鼠。不對，還是兔子，兔子比較合適。"

"它就好像是踩著高蹺的黑烏鴉一樣，還長著巨大的觸角，像是麋鹿一般。而且還能夠自由自在地飛翔。"

從創意到塑造

聽到朋友的建議之後，繪圖者很容易選擇將不同生物的身體部分組裝在一起，然後再考慮這樣的組合是否合適。這樣的畫法確實可以從一定程度上解決問題，但是並不是最佳方案。我們建議繪圖者可將想要創作的角色想像成全新的生物。雖然我們的朋友提出，這個角色應該是鳥類、貓類及龍的綜合體，但是需要認清的是，這種生物並不屬於這三種參考生物的範疇。首先，我們可以將這個生物想像成一種複雜的哺乳動物，專門在夜間活動。這種生物的視力非常驚人，翅膀已經退化了一半。這種生物喜歡多山的環境或者是懸崖峭壁，會俯衝下來用利爪抓住羊羔，作為美味佳餚。

第二位朋友的想法呈現在具體的設計中

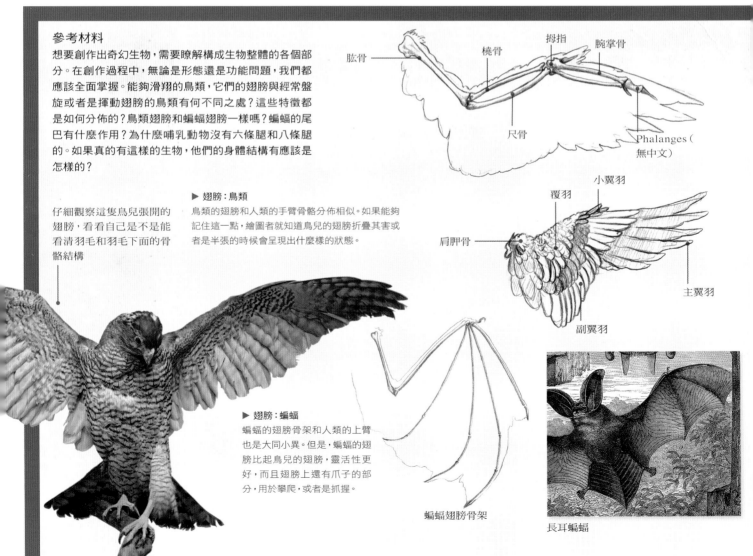

參考材料

想要創作出奇幻生物，需要瞭解構成生物整體的各個部分。在創作過程中，無論是形態還是功能問題，我們都應該全面掌握。能夠滑翔的鳥類，它們的翅膀與經常盤旋或者是揮動翅膀的鳥類有何不同之處？這些特徵都是如何分佈的？鳥類翅膀和蝙蝠翅膀一樣嗎？蝙蝠的尾巴有什麼作用？為什麼哺乳動物沒有六條腿和八條腿的。如果真的有這樣的生物，他們的身體結構有應該是怎樣的？

仔細觀察這隻鳥兒張開的翅膀，看看自己是不是能看清羽毛和羽毛下面的骨骼結構

▶ 翅膀：鳥類
鳥類的翅膀和人類的手臂骨骼分佈相似。如果能夠記住這一點，繪圖者就知道鳥兒的翅膀折疊其害或者是半張的時候會呈現出什麼樣的狀態。

肱骨　橈骨　拇指　腕掌骨
尺骨
Phalanges（無中文）

覆羽　小翼羽
肩胛骨
副翼羽　主翼羽

▶ 翅膀：蝙蝠
蝙蝠的翅膀骨架和人類的上臂也是大同小異。但是，蝙蝠的翅膀比起鳥兒的翅膀，靈活性更好，而且翅膀上還有爪子的部分，用於攀爬，或者是抓握。

蝙蝠翅膀骨架

長耳蝙蝠

有些難度。因為從根本上來說，這個生物並不是人類。最直接的解決辦法就是將兔子的雙腿安插在人的軀幹上，然後就當成大功告成。實際上，袋鼠這個創意從某個方面來講要勝過兔子這個創意。因為人的軀體是相當大的，而袋鼠的尾巴十分粗壯，可以幫助這種生物保持平衡。所以，生物在向前跳躍的過程中，不會直接摔個狗吃屎。如果想讓生物像兔子一樣跳躍著前進，首先需要讓這種生物四肢著地，至少在運動的過程中應該如此。或者，這個生物應該有結實的後肢和輕巧的身軀。

第三個想法，踩著高蹺的黑烏鴉，起初聽起來可能會顯得有些荒謬。但是這個想法卻最容易轉換成令人信服的奇幻生物形象。首先，鳥類的骨骼很輕，所以即使是那些腿長的品種也可以輕易地騰空而起、翱翔天際，只要將翅膀的寬度加長，這樣的設計就無懈可擊了。第二，只要觸角和身體比例適當，和麋鹿的鹿角從大小上不一致，這個部分也不會有任何問題。但是觸角的部分應該是向前伸，否則鳥兒在飛翔過程中揮動翅膀的時候就會遇上麻煩。

技能提升！
觀察、拍照並且素描，接下來就可以享受、創造全新奇幻生物的樂趣了！

- 找尋參考材料！在外出郊遊或者是去動物園的時候隨身攜帶相機，看看在旅行圖中能否發現一些有趣的物種。繪圖者需要注意的鳥兒和動物的運動方式，還有它們在靜止狀態下會呈現出怎樣的狀態。我們也可以帶一個小尺寸的速寫本，將觀察到的一切迅速地記錄下來，不管是以文字的形式，還是以速寫的形式都可以。

- 到自然歷史博物館進行一次實地考察。博物館裡可能不許拍照，但是我們可以在速寫本中，將有趣的物種記錄在紙面上。

- 嘗試從不同的角度描繪動物或者是奇幻生物的頭部。是否在這個過程中覺得有些吃力？繪圖者可嘗試用黏土通過雕塑的形式將搗蛋龍或者是蛇怪的頭部表現出來，然後從不同的角度進行觀察。這樣有助於瞭解自己描述物件的形態。

- 邀請朋友說出自己最喜歡的動物，現實生活中的、或是神話傳說中的都可以。嘗試著將這些生物的元素和人類或者是其他動物的部位結合。研究自己參考的生物的身體結構，這樣能夠幫助我們將這些部位結合，使創作的生物更有真實感和說服力。

- 嘗試採用更加微妙的表現手法：我們能否讓普通的人物融入貓科動物或是犬科動物的特徵，只要在原有人體結構的基礎上略作調整就可以了。

- 注意觀察其他藝術家創作的奇幻生物。嘗試弄清楚這些生物的骨骼和肌肉組織是如何運作的，思考我們能夠再次進行怎樣的提升？

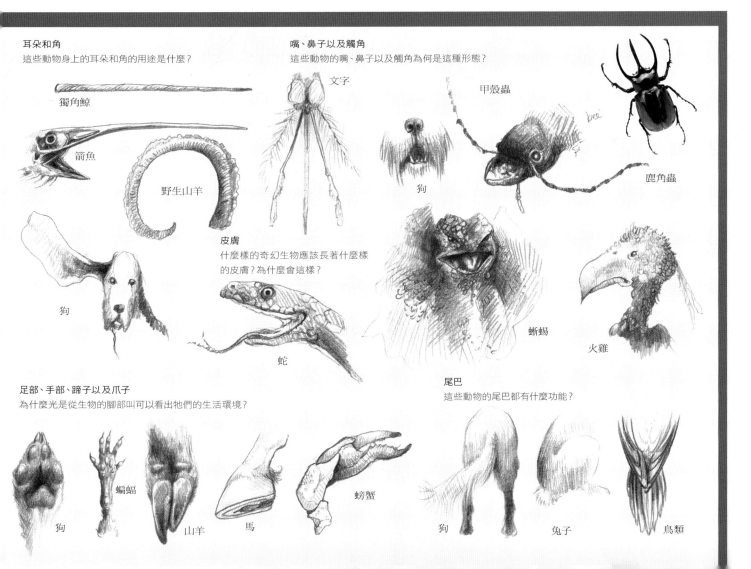

耳朵和角
這些動物身上的耳朵和角的用途是什麼？

獨角鯨
箭魚
野生山羊
狗

嘴、鼻子以及觸角
這些動物的嘴、鼻子以及觸角為何是這種形態？

文字
甲殼蟲
狗
鹿角蟲

皮膚
什麼樣的奇幻生物應該長著什麼樣的皮膚？為什麼會這樣？

蛇
蜥蜴
火雞

足部、手部、蹄子以及爪子
為什麼光是從生物的腳部叫可以看出牠們的生活環境？

蝙蝠
狗
山羊
馬
螃蟹

尾巴
這些動物的尾巴都有什麼功能？

狗
兔子
鳥類

長著老鼠鼻子的人

這個角色最為突出的特徵就是鼻子。但是，在開始描繪鼻子這個部分之前，先從大致的形狀和尺寸下手，然後再確定無關的位置和形態，最後從不同的角度描繪這個角色，這樣就能夠看清，從其他位置來看，他的鼻子會呈現出怎樣的外觀。

眼睛下部和周圍的陰影能夠抓住觀察者的注意。

▶ 第一步驟：繪圖者在動筆之前，切忌讓微不足道的細節部分分散注意力。我們首先應該確定角色身上到底有哪個五官能使其與其他角色區別出來；先確定二到三個這樣的特點，然後將刻畫重點放在這些特徵上。繪圖者可以透過放大人物身上最有特色的五官，讓五官呈現出有趣的形狀，或者透過其他巧妙的畫法來突顯整個畫面的特點。

突出的牙齒和有些古怪的眼睛讓整個臉部表情顯得有些癡呆或者是混亂。

下垂的耳朵和眉毛讓這個版本的鼠鼻人看起來有一種說不出的悲傷。

狂亂不羈的頭髮和不修邊幅的鬍鬚是為了表現這個人精神不正常，或者是擁有異乎尋常的真知灼見。

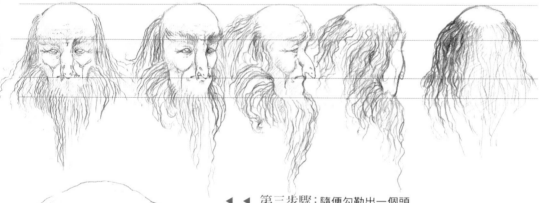

▷ 第二步驟：我們在日常生活中主要也是依靠臉部特徵來辨認彼此，所以繪圖者在創作過程中也需要從臉部特徵入手。我們可以從正面圖開始，畫出一系列的水平線，延長這些水平線，在臉部特徵上標出尺寸。從左到右，每次將人物頭部旋轉四十五度，一直旋轉到人物的後腦勺開始，將每次旋轉之後的頭部描繪下來。在這幾幅畫當中，人物的五官應該位於同一條直線上。

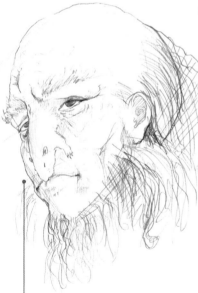

◀◀ 第三步驟：隨便勾勒出一個頭部，然後將最有特色的五官放進畫面中。在必要的情況下，對面部結構進行調整。一般情況下，繪圖者都需要勤加練習才能做到得心應手。

皺紋很深就會呈現出角色的年齡。但是繪圖者需要牢記的是，臉上皺紋構成的經絡和有爭議部位的紋路不同，不會發生明顯的變化。所以每次描繪同一個角色的時候，要注意所有的皺紋位置應該保持不變。

▶ 第四步驟：按照不同角度畫出角色的全身像，處理方法和第二步驟中頭部的處理方法一樣。在這個過程中，繪圖者需要注意身體在空間中的重量感和體積感。如果身體從正面看龐大的腰圍，從側面來看也一定會看起來很健壯。同樣的道理，如果角色體弱多病，不管從哪個角度來看也是弱不禁風的模樣。

會飛的河豚鼠

將老鼠、鸚鵡還有河豚聚集在一起，會形成一個千奇百怪的組合，是吧？讓我們看看如果將這三種生物的骨骼結構組合在一起，會出現什麼樣的狀況？

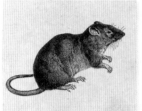
老鼠

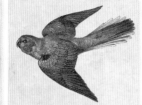
鸚鵡

河豚

▲ 第一步驟：盡自己所能多搜集一些參考材料。

▶ 第二步驟：開始在畫紙上塗塗抹抹，簡單勾勒。在這個過程中，讓自己的想像力自由發揮。接下來，按照自己的想像細緻地描繪出生物的內部結構。

河豚鼠的翅膀很小，不會產生任何推力，但是可以發揮船槳一樣的作用。這樣，河豚鼠就可以漂浮到自己想去的地方。半退化的腳部沒有任何實際的作用。

河豚鼠的尾巴很長，發揮著船舵或者是船錨一樣的作用。如果有些大型鳥來者不善，河豚鼠也會使用自己的尾巴作為強有力的武器。它的鼻子很長，觸角也非常明暗，這樣河豚鼠就可以通過味覺來找尋食物，同時判斷出風向和天氣。

河豚鼠的體內有一個梅子形狀的小型器官，可以將吸入的氣體轉化成氫氣，之後再將氫氣傳輸到膀胱的部分，這樣河豚鼠就可以升空了。

▲ 第三步驟：不要忘記質感的問題。厚重而溫暖的毛髮意味著生物只能生存在高海拔地區。因為長著老鼠一樣的尾巴，所以這個生物的尾巴也應該具有鱗片結構。生物的腳部皮膚應該有些粗糙。雖然這個生物的翅膀不是用來飛翔的，但是從結構上來講，他的翅膀應該與鳥類翅膀大同小異。如果繪圖者不確定毛皮、羽毛或是生物身上的其他部分應該如何表現，可以參考一些具體的實例。如果繪圖者在創作過程中能在細節中融入更多寫實的元素，那麼即使生物創意再怎麼荒誕，都會相當具有真實感。

▶ 第四步驟：在這幅畫中，河豚鼠這個角色就躍然紙上了。這種生物經常趾高氣揚地飛過屋頂。在飛翔的過程中，懶惰的鳥兒會成為河豚鼠免費的乘客。

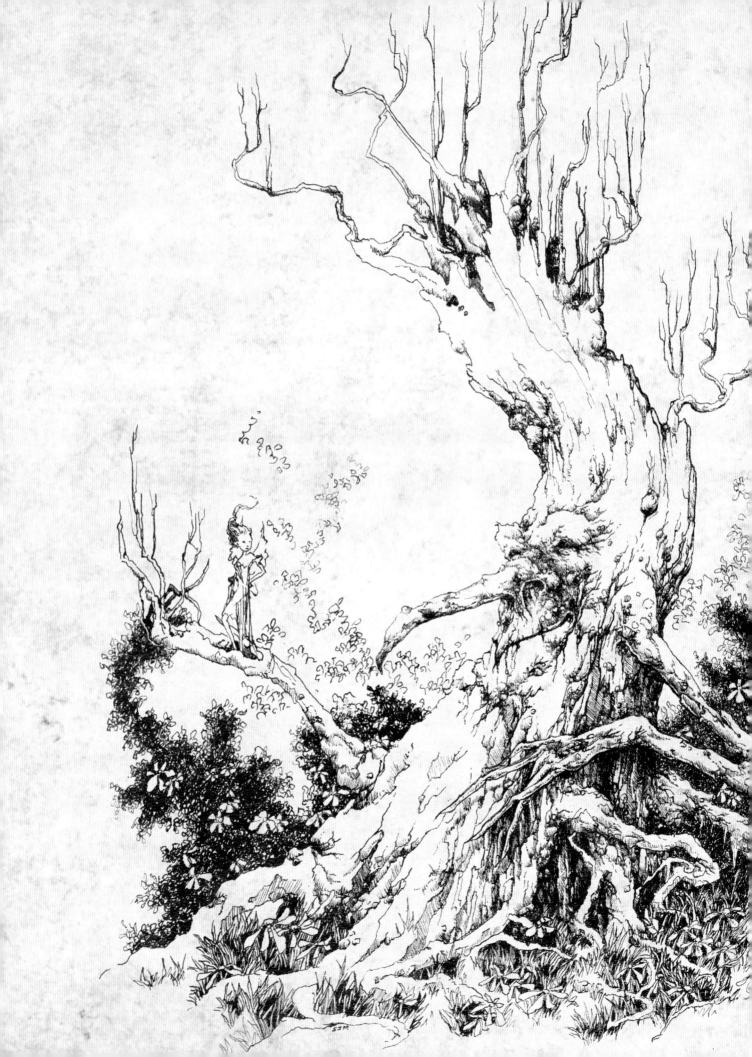

第四章
概念與角色

　　現在，是將我們學到的所有知識都綜合在一起的時候，然後以此為依據完成角色設計。一個藝術家所面臨的最大挑戰就是如何將腦海中的形象轉化到紙面上，並成為供他人觀察欣賞的作品。如果實際效果和預想的不同，也不要灰心喪氣。靈感總是會不期而至。如果這次的嘗試以失敗收場，相信下次就是我們可以功德圓滿的時候。

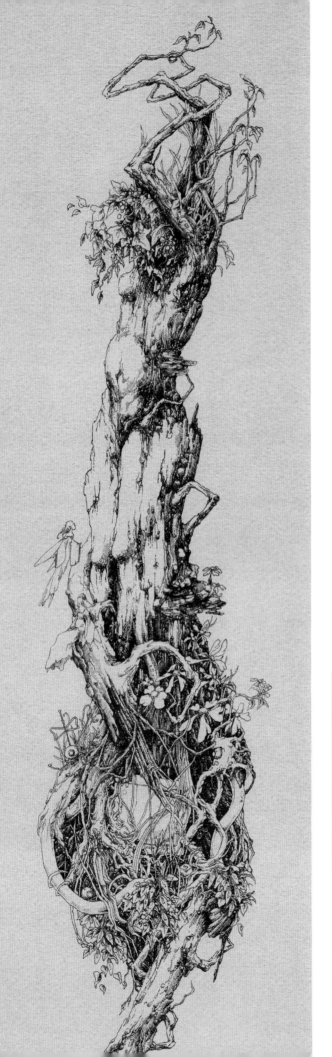

敘事與規劃

整理想法 —— 如何讓一個創意的種子最終長成墜滿奇幻交錯的參天大樹

每一個偉大的想像力作品都是從一個簡單的問題開始的，"如果怎樣怎樣，會不會呈現出來不錯的狀態？""如果"之後，接著就是我們想要嘗試的想法。奇幻藝術這個領域充滿了一系列具有象徵意義的主題，包括高貴的騎士、猙獰的巨龍，以及喜歡惡作劇的精靈 —— 但是奇幻藝術家在創作中不能死守著這些根深蒂固的題材。奇妙的是，如果我們已經被奇幻藝術吸引，那麼我們本身就肯定是有一定創造力的人，我們腦海中一定有一些創意。當然，如果既有思想禁錮了創意，那麼它們對我們沒有任何好處。點子，就好像是孩子一樣，只有讓他們無拘無束地自由翱翔，才可能變得更有力量。

目的

在最好的插畫作品當中，沒有一個元素是多餘的。每一個元素，不管是描述性的還是象徵性的，都有存在的意義。也就是說，即使是一個再小的細節，也會讓整幅作品錦上添花。奇幻藝術創作人員要時不時針對自己的選擇提出問題，例如為什麼筆下的龍有一隻長鼻子？（因為它的呼吸過於熾熱，所以排氣口和明暗的眼睛之間要有一定的距離，這樣才不會灼傷雙眼。但是如果是這樣，繪圖者還要給予這隻龍厚厚的眼皮，它眨眼的時候可能會覺得很麻煩。）為什麼一個野蠻戰士會在自己的牙齒上雕刻出魔鬼的頭部，然後在自己的頭部上色？（可能是為了嚇退敵人？或者，如果在戰鬥中英勇赴義，即使屍身已經支離破碎到無法辨識，戰友還是能夠通

◀ **知識樹**

這棵樹上的碩果都是人類思想、創新及知識的結晶，當然有些想法是實用性的，而有些想法則是滿足人們的虛幻想像。但是，這棵知識樹的外觀並不討人喜歡。他年事已高，而且樹幹已經開始腐朽，基本上已經走到了人生的盡頭。但是儘管如此，他還是抱著積極向上的精神，將枝條伸向天空。

這棵樹從外觀上來看，呈現出人體的形狀，葉子代替了頭髮，而樹幹上猙獰的突起和樹瘤構成了人體的起伏和曲線。

兩個小精靈（一隻如圖中所示，還有一隻在畫面下方），圍繞著纏繞的樹根嬉笑追逐，體現了在這個科技昌明的工業時代，這種看似荒誕不經的事物在現實生活中是真實存在的。

這棵植物盤根錯節，裝載著網路照相機、微型接收器和電視螢屏。從樹幹部位長出的是電線和燈泡，而不是自然狀態下的藤蔓。這樣的設計代表著知識樹對資訊和知識的渴求。它對於知識的饑渴甚至會超出植物本身對於養分的渴望。

過牙齒來辨認身份）。那麼如果我們設計的是美人魚呢？美人魚的衣服應該是什麼材質？（大概不可能是魚皮，因為鱗片很容易就會脫落。我們可以嘗試使用鰻魚一樣的皮膚，或者是海藻，或者是一層厚厚的皮下脂肪——因為美人魚需要長期將身體浸泡在鹽水環境當中，如果是穿著普通的衣服實在有些不合情理）。再來，心腸狠毒的巫婆應該住在哪裡？（是應該住在森林裡的小木屋，和七隻黑貓生活在一起，還暗藏著一個裝滿了奇怪火藥的軍火庫。但是如果是這樣，那麼她的奇異行徑就昭然若揭了。所以，我　　們可以將其設定成一個聲名赫赫的朝中權臣，她住在　　金碧輝煌的宮殿裡，她和食屍鬼住在一起，他們　　是對她唯命是從的僕人。或者，她可能是我們鄰居的妻子，住在一個溫馨可愛的房子裡，但是她的地下室卻讓人覺得毛骨悚然。或者，她甚至可能是個男人）。我們應該嘗試著將其想像成一個個體，而不是在典型形象的基礎上進行角色設定。

在情景中呈現故事

　　每個畫面都應該傳遞一個完整的想法——繪圖者不需要隻言片語，光是憑藉著圖像語言就可以讓自己想要傳遞的思想躍然紙上。大多數情況下，繪圖者無法憑藉靜止的畫面將整個故事從頭到尾地表現出來，所以我們應將所有的精力都放在一個場景上，然後竭盡全力讓這個場景栩栩如生。

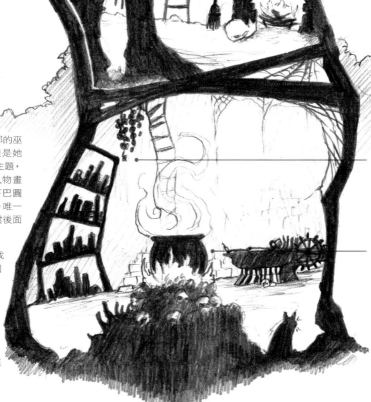

▲ 住在市郊的巫婆
假設這次繪製的主題就是一個住在市郊的巫婆，表面上她過著雲淡風輕的日子，但是她的地下室卻令人毛骨悚然。想完成這個主題，有個比較簡單的方法就是單純地為人物畫像。我們可以描繪一個中年婦人，她下巴圓潤，嘴角浮現著微笑，看起來和藹可親。唯一能夠暗示巫婆身份的就是藏在她的衣裙後面鬼鬼祟祟的黑貓。

▶ 或者，我們也可以結合人物和環境。我們可以選擇通過剖面圖呈現巫婆的整個房子。在畫面中，觀察者可以一目了然地看出，這位夫人實際上在過著雙重生活，能夠看出她沉浸在黑魔法當中無法自拔。地下室裡的人骨到底是誰的？今晚誰會來吃晚飯？這些問題的答案，我們統統不知道。但是我們知道，這個巫婆的生活，遠遠不止畫面所呈現的這麼簡單。

巫婆的丈夫每天埋頭苦讀。他的周圍是即將燃盡的蠟燭，暗示著他大部分的時間都是將自己關在房間讀書。

技能提升！ 在創作奇幻生物的過程中，嘗試描繪他們的周邊環境。

■ 仔細觀察自己最喜歡的奇幻書籍當中的那些插畫。看看這些插畫是如何和文字部分結合在一起的？如果沒有讀過原文部分，那麼我們能不能單純憑藉插畫猜出故事情節？這些圖像中是否涵蓋應有的資訊？我們能否在畫面中找到和故事本身息息相關的象徵主義元素？

■ 我們可以觀察一下自己家或是朋友家中的擺設和傢俱是否能反映出居住者本身的特質？我們可以嘗試著替認識的人畫像，但是在畫像的過程中，人物部分是不會出現的，我們需要單純依靠勾勒出人物所生活的環境來描繪關於人物的一切。同時，我們在這個過程中還要確定到底應該在畫面中融入什麼元素，或是省略什麼元素。這樣的取捨就能幫助我們突出或者是沖淡人物性格中的某些層面。

■ 再次嘗試這個練習，但是這一次要畫的物件是奇幻角色或是奇幻生物。練習過程中思考這樣一個問題，龍的巢穴和巨人生存的岩洞之間存在著怎樣的區別？而巨人的岩洞和其他生物住的地方又有哪些差異？嘗試透過環境因素給予角色容易辨識的性格特徵。

從天花板上垂下一串串的大蒜和洋蔥。除此之外，牆邊還立著一個裝滿了各樣調料的架子。一隻懶洋洋的老貓趴在火爐邊打盹，一架搖搖欲墜的梯子一直延伸到閣樓。

在地下室，火爐上的鐵鍋正在冒泡；架子上垂下人的骸骨；蜘蛛網將裝著奇怪配方的瓶瓶罐罐包裹起來。

構思想法

　　繪圖者在創作過程中，應該先從人物整體著手，而不是從頭部的細節出發，然後再處理身體的其餘部分。我們在繪圖的整個過程中，都需要時刻牢記自己的創作理念，以此為基礎擴展出具體的想法，知道自己下一步要做些什麼。如果覺得頭腦被各種想法塞得滿滿的，嘗試著要壓抑衝動，不要將所有的想法都呈現在紙面上。我們可以從隨意的速寫出發，然後在速寫過程中判斷，究竟哪些元素有助於展現想要的效果？還有哪些元素和實際想要表現的主題脫軌？一旦確定了一個在創意的與說服力都相當不錯的想法，就可以把這個想法作基礎開始添磚加瓦了。那些微不足道的細節要素即使是留在最後處理也可以。但是，如果想要在一個整體性很強的創意理念上對主要元素進行添加或調整，我們就可能會面臨著這樣的風險，就是最後呈現在紙面上的元素因為繪圖者一味地追求裝飾性而犧牲了整體性。所有我們認為能夠讓作品錦上添花的調整，最後就好像是生硬地施加在原有創意理念上，成為毫無意義的裝飾品，無法自然地融入創意理念。

▼ 起始想法

繪圖者可以先嘗試著將神話故事、自己的幻想或是現實生活中的不同角色呈現在畫紙上。是不是覺得這樣的練習有些吃力？我們可以從魔鬼、獨角獸、精靈、獅鷲、巨人、僵屍、小矮人、預告死亡的女妖精、巨大的老鼠、地獄之犬和巨龍等入手。

技能提升！

在速寫過程中，讓想像力自由飛翔。不要忘記迅速地記錄下不期而至的靈感。

- 可以請一位朋友隨意說出幾個形容詞，或者是自己最喜歡的一種動物。我們從這些形容詞或者是動物出發，呈現出最富有創造力的詮釋。

- 選擇一個主題，不管是生物還是建築，或是服裝都可以。在十分鐘之內，以這些基本主題為基礎，提出相關的創意理念。不管是透過潦草的文字還是一蹴而就的畫面將這些理念記錄下來，都無傷大雅。只要選擇一種得心應手的方式就可以了。

- 選擇最喜歡的幾個創作理念，然後以此為基礎構建出一個奇幻世界。這個世界中應該有什麼樣的環境？這個世界中應該有什麼樣的生物，人物，呈現出怎樣的社會形態？這個世界會使用什麼樣的語言？我們的想法可以非常寬泛、也可以十分具體。如果某個腦海中忽然浮現出哪個想法，可以停下來，將這個想法進行充實。

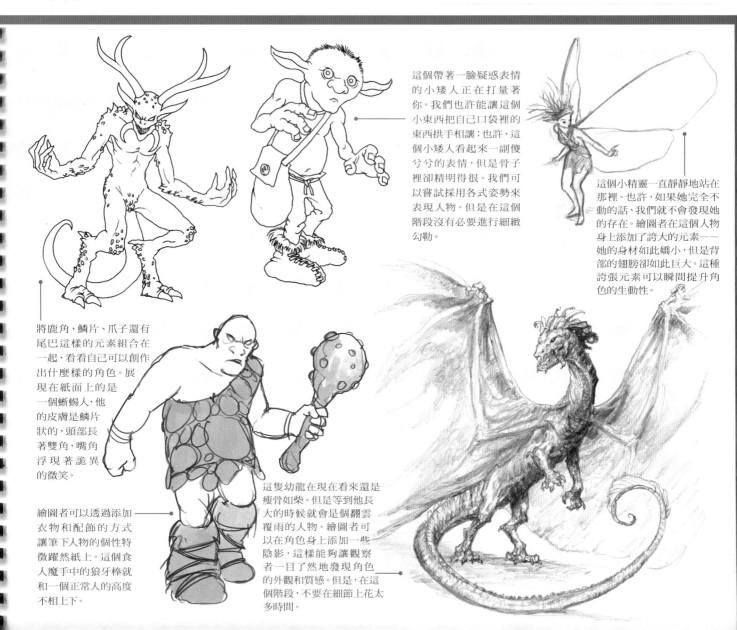

這個帶著一臉疑惑表情的小矮人正在打量著你。我們也許能讓這個小東西把自己口袋裡的東西拱手相讓；也許，這個小矮人看起來一副傻兮兮的表情，但是骨子裡卻精明得很。我們可以嘗試採用各式姿勢來表現人物。但是在這個階段沒有必要進行細緻幻勒。

這個小精靈一直靜靜地站在那裡。也許，如果她完全不動的話，我們就不會發現她的存在。繪圖者在這個人物身上添加了誇大的元素——她的身材如此嬌小，但是背部的翅膀卻如此巨大。這種誇張元素可以瞬間提升角色的生動性。

將鹿角、鱗片、爪子還有尾巴這樣的元素組合在一起，看看自己可以創作出什麼樣的角色。展現在紙面上的是一個蜥蜴人，他的皮膚是鱗片狀的，頭部長著雙角，嘴角浮現著詭異的微笑。

繪圖者可以透過添加衣物和配飾的方式讓筆下人物的個性特徵躍然紙上。這個食人魔手中的狼牙棒就和一個正常人的高度不相上下。

這隻幼龍在現在看來還是瘦骨如柴。但是等到他長大的時候就會是個翻雲覆雨的人物。繪圖者可以在角色身上添加一些陰影，這樣能夠讓觀察者一目了然地發現角色的外觀和質感。但是，在這個階段，不要在細節上花太多時間。

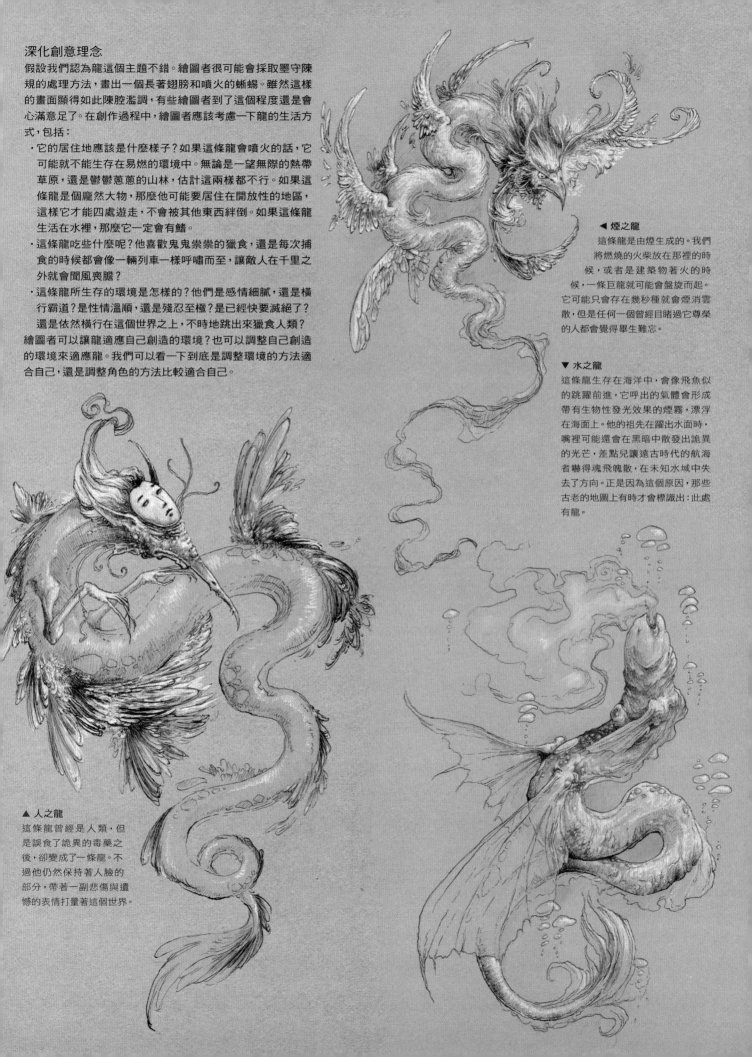

深化創意理念

假設我們認為龍這個主題不錯。繪圖者很可能會採取墨守陳規的處理方法，畫出一個長著翅膀和噴火的蜥蜴。雖然這樣的畫面顯得如此陳腔濫調，有些繪圖者到了這個程度還是會心滿意足了。在創作過程中，繪圖者應該考慮一下龍的生活方式，包括：

· 它的居住地應該是什麼樣子？如果這條龍會噴火的話，它可能就不能生存在易燃的環境中。無論是一望無際的熱帶草原，還是鬱鬱蔥蔥的山林，估計這兩樣都不行。如果這條龍是個龐然大物，那麼他可能要居住在開放性的地區，這樣它才能四處遊走，不會被其他東西絆倒。如果這條龍生活在水裡，那麼它一定會有鰭。

· 這條龍吃些什麼呢？他喜歡鬼鬼祟祟的獵食，還是每次捕食的時候都像一輛列車一樣呼嘯而至，讓敵人在千里之外就會聞風喪膽？

· 這條龍所生存的環境是怎樣的？他們是感情細膩，還是橫行霸道？是性情溫順，還是殘忍至極？是已經快要滅絕了？還是依然橫行在這個世界之上，不時地跳出來獵食人類？

繪圖者可以讓龍適應自己創造的環境？也可以調整自己創造的環境來適應龍。我們可以看一下到底是調整環境的方法適合自己，還是調整角色的方法比較適合自己。

◄ 煙之龍

這條龍是由煙生成的。我們將燃燒的火柴放在那裡的時候，或者是建築物著火的時候，一條巨龍就可能會盤旋而起。它可能只會存在幾秒鐘就會煙消雲散，但是任何一個曾經目睹過它尊榮的人都會覺得畢生難忘。

▼ 水之龍

這條龍生存在海洋中，會像飛魚似的跳躍前進，它呼出的氣體會形成帶有生物性發光效果的煙霧，漂浮在海面上。他的祖先在躍出水面時，嘴裡可能還會在黑暗中散發出詭異的光芒，差點兒讓遠古時代的航海者嚇得魂飛魄散，在未知水域中失去了方向。正是因為這個原因，那些古老的地圖上有時才會標識出：此處有龍。

▲ 人之龍

這條龍曾經是人類，但是誤食了詭異的毒藥之後，卻變成了一條龍。不過他仍然保持著人臉的部分，帶著一副悲傷與遺憾的表情打量著這個世界。

讓奇幻元素顯得栩栩如生——學會表現自己從未
經歷的生活

深度與背景

人類會自然而然地被自己能夠辨識的東西吸引。例如，眼睛非常習慣人臉，所以即使我們在畫面中將人臉的圖像隱藏在灰塵當中、雲團之後或者是月光皎潔的海面上，人眼都可以在第一時間識別出人臉的部分。因此，繪圖者在作品中應該注意讓觀察者感覺到一種熟悉感，這樣才可能長時間牽引他們的目光。

吸引注意力

類似人性特徵並不是吸引觀察者目光的唯一方法。人眼對於明亮的部分、看起來似乎在移動的物體，或是能讓人感到恐懼的圖像，都會異常引人注目。例如，如果畫面上有一個蜘蛛形狀的陰影，觀察者可能每次觀察的時候都會膽戰心驚，但是還是忍不住會一看再看。雖然蜘蛛這個主題並沒有直接地反應在畫面當中，但是繪圖者還是以一種巧妙的方式表現事物。一旦觀察者的目光落在某個事物

上之後，就會開始識別過程，這個過程主要是從兩個層面上發生的。首先，概括性層面（形狀、外觀、原型、文化標誌——亦即一些在日常生活中能經常接觸到，所以即使不需多加思考也會在短時間之內領會到的東西）；其次，具體性層面（能夠支撐或是改變最初印象的元素，以及與最初印象互相衝突的元素）。

第一層面

繪圖者在創造某個角色或場景的時候，都應該從第一印象入手。我們需要提出這樣的問題，在繪圖作品當中，哪些元素是可以一眼就辨識出來的？哪些元素能使觀察者在看到的一瞬間就倒吸一口氣？這樣的元素可能會符合這樣的描述："天啊，這是多麼讓人心曠神怡的一塊林間沼澤啊！"或者是"哎喲！這隻蟑螂長了這麼多眼睛，真是讓人看了毛骨悚然！"又或者"哎呀！這隻長著這麼多眼睛

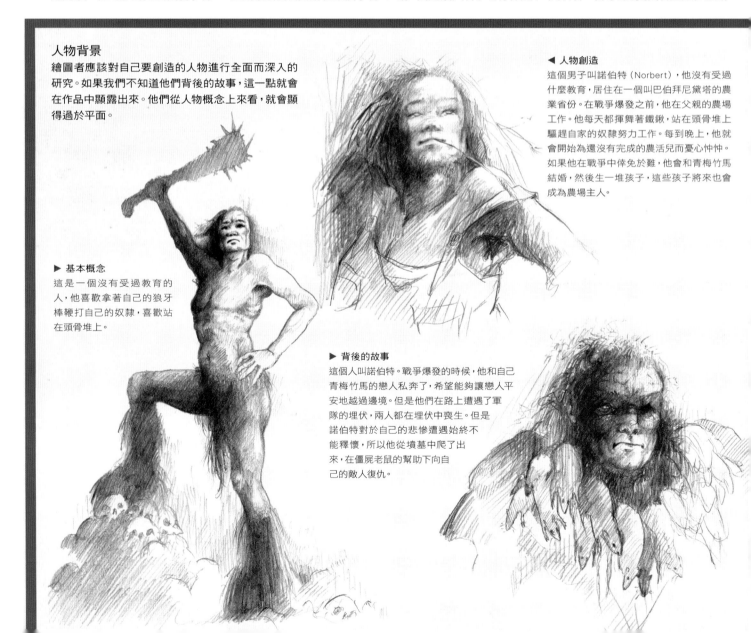

人物背景
繪圖者應該對自己要創造的人物進行全面而深入的研究。如果我們不知道他們背後的故事，這一點就會在作品中顯露出來。他們從人物概念上來看，就會顯得過於平面。

▶ **基本概念**
這是一個沒有受過教育的人，他喜歡拿著自己的狼牙棒鞭打自己的奴隸，喜歡站在頭骨堆上。

▶ **背後的故事**
這個人叫諾伯特。戰爭爆發的時候，他和自己青梅竹馬的戀人私奔了，希望能夠讓戀人平安地越過邊境。但是他們在路上遭遇了軍隊的埋伏，兩人都在埋伏中喪生。但是諾伯特對於自己的悲慘遭遇始終不能釋懷，所以他從墳墓中爬了出來，在僵屍老鼠的幫助下向自己的敵人復仇。

◀ **人物創造**
這個男子叫諾伯特（Norbert），他沒有受過什麼教育，居住在一個叫巴伯拜尼黛塔的農業省份。在戰爭爆發之前，他在父親的農場工作。他每天都揮舞著鐵鍬，站在頭骨堆上驅趕自家的奴隸努力工作。每到晚上，他就會開始為還沒有完成的農活兒而憂心忡忡。如果他在戰爭中倖免於難，他會和青梅竹馬結婚，然後生一堆孩子，這些孩子將來也會成為農場主人。

的蟑螂怎麼會呆在這麼美好的林間沼澤中呢！"

第二層面

　　接下來，繪圖者就需要開始完善支撐性細節了。為什麼這樣一個讓人毛骨悚然的昆蟲出現在人間仙境般的森林當中。也許這隻蟑螂迷了路？繪圖者可以嘗試著讓蟑螂的所有眼睛都看向不同的方向。比如，它的頭部可能朝著一個方向，觸角朝著另一個方向，一兩條腿抬了起來，好像是在聞到自己家鄉味道的第一瞬間、就會拔腿就跑。或者，這隻蟑螂是在叢林中狩獵？那麼我們需要在地面上畫一些洞，洞裡的兔子帶著驚恐的表情，從洞中伸出頭來看。而這隻蟑螂的前腿已經伸進距離自己最近的洞穴當中。也許蟑螂在這裡是因為它本身就是其他動物的美食？如果是這樣，我們將蟑螂隱藏在一片巨大的樹葉下面，蟑螂從樹葉後面緊張兮兮地向外面看，因為善於偽裝的狩獵者就潛藏在陰影當中，手裡已經拿著長矛準備開始覓食了。將這隻長著好多隻眼睛的蟑螂和其他讓人恐懼的蟑螂區別開來。繪圖者需要給予角色一定的個性特徵，可能是一段故事、或是一個讓其置身於所在環境的原因。不管想法多麼簡單平凡，都無傷大雅。然後盡可能地通過一系列的細節來支撐自己的理論。

技能提升！ 給自己的奇幻角色一個故事。

- 我們可以想到多少常見的奇幻角色或是奇幻生物？挑出自己最喜歡的幾個，然後給予他們一定的故事設定。通過畫面的形式交代這些生物是如何生活的，它們又是如何適應自己所生活的世界。

- 用畫面表現奇幻角色並不屬於自己所處環境的情況。例如，一直垂垂老矣而且還衣衫襤褸的小矮人在皇后的閨房裡負責梳妝；一直巨大的老鼠在祖母的廚房裡邊喝熱可可邊吃布朗尼蛋糕；一隻大惡狼和羊羔睡在一起等等。接下來，我們需要透過畫面中的其他部分來解釋這個角色會出現在這個背景中的原因。當然，我們也可以嘗試著重突出這個角色不屬於這個環境的原因。

- 將自己設計成一個奇幻角色。什麼樣的角色最能凸顯我們的個性？嘗試著表現出自己最為真實的一面，但是呈現的方式也不要過於簡單直接。

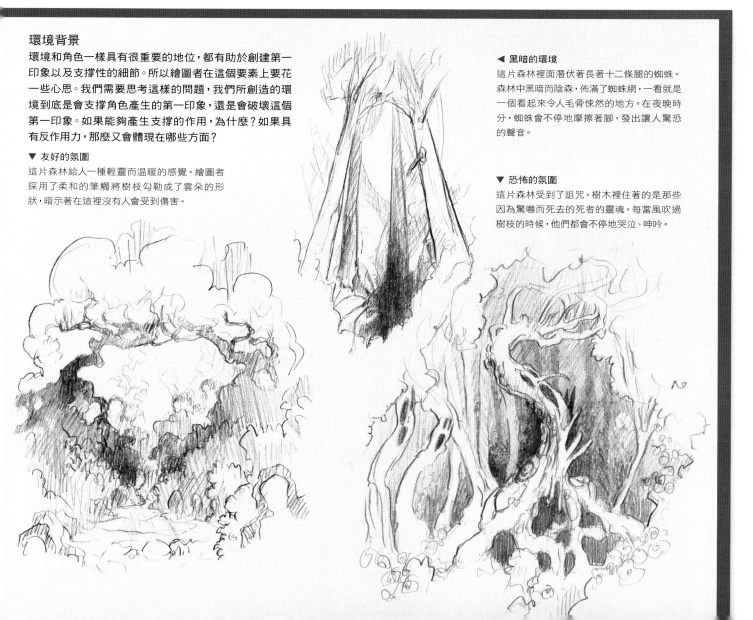

環境背景

環境和角色一樣具有很重要的地位，都有助於創建第一印象以及支撐性的細節。所以繪圖者在這個要素上要花一些心思。我們需要思考這樣的問題，我們所創造的環境到底是會支撐角色產生的第一印象，還是會破壞這個第一印象。如果能夠產生支撐的作用，為什麼？如果具有反作用力，那麼又會體現在哪些方面？

▼ **友好的氛圍**
這片森林給人一種輕靈而溫暖的感覺。繪圖者採用了柔和的筆觸將樹枝勾勒成了雲朵的形狀，暗示著在這裡沒有人會受到傷害。

◄ **黑暗的環境**
這片森林裡面潛伏著長著十二條腿的蜘蛛。森林中黑暗而陰森，佈滿了蜘蛛網，一看就是一個看起來令人毛骨悚然的地方。在夜晚時分，蜘蛛會不停地摩擦著腳，發出讓人驚恐的聲音。

▼ **恐怖的氛圍**
這片森林受到了詛咒。樹木裡住著的是那些因為驚嚇而死去的死者的靈魂。每當風吹過樹枝的時候，他們都會不停地哭泣、呻吟。

這只叫巴雷特的僵屍犬原本是又矮又胖的小狗。和其他小狗不同的是，巴雷特的爪子很大，而且每次進食時都是狼吞虎嚥，似乎永遠都沒有飽腹感。無論看到了什麼，它都會迫不及待地將其吞下去。無論是地毯、傢俱上包裹的皮革部分還是主人最喜歡的鞋，都成了它的腹中之物。巴雷特甩著軟塌塌的耳朵走出家門，在街上帶著悲傷的表情嗅來嗅去，不時地哀求、咆哮，在市場和餐館的門口發出哭訴的聲音。但是所有人都對它置之不理。於是，巴雷特退到了陰影之中，可憐地死去，然後肢體腐爛。但是，它覺得自己的胃裡還是空空如也，這讓他覺得無比心慌，根本就無法入睡。

死亡與腐敗——如何創造出讓人毛骨悚然的形象

僵屍犬

　　僵屍永遠都是饑腸轆轆，他們是無法產生任何複雜思想的亡魂，在世上行走的唯一目的就是為了食人腦髓。正是因為他們的這種習性，人們每每提起僵屍的時候都會覺得心驚膽戰。比僵屍更加讓人毛骨悚然的是什麼？這還用問嘛，當然是僵屍犬。僵屍犬造成的咬傷比僵屍的咬傷嚴重程度高達五倍之多。而且，犬類本身就善於奔跑，這個特性讓僵屍犬更加具有殺傷力。人們遇上僵屍犬後就只能疲於奔命，因為一旦被僵屍犬追上了，就一定會必死無疑。

　　僵屍之所以會發生蛻變，是因為生前遭受了生死之交的背叛，所以才在命喪黃泉之後重返人間，以吞噬人類的血肉為樂。更加讓人毛骨悚然的是，僵屍還會進一步蛻變成巴雷特犬。在身體各個部位重新組合的過程中，肌肉部分失去了水分。因此僵屍看起來更加細瘦，更加來者不善，而且大多數情況下，和正常生物比起來，僵屍看起來會顯得皮膚發青。隨

◀第一步：行為 僵屍狗還是狗，所以它喜歡出其不意地襲擊人類，喜歡對著月亮咆哮，喜歡在死屍堆裡打轉。繪圖者可以借助草圖來構思不同的故事情節。但是僵屍狗是屬於僵屍的範疇，所以它最為喜好的行為就是坐在死屍堆上，想著怎麼樣才能吃到死屍的腦子。

靈感來源

這只阿爾薩斯犬雙目圓瞪，牙齒鋒利，即使是一隻正常的狗也會讓人覺得毛骨悚然！藝術家強調了狗唇部的曲線、外翻的鼻孔，以及虎視眈眈的牙齒。即使是一些細小的誇張也會讓整個畫面錦上添花，畫面看起來讓人不寒而慄，而且使角色栩栩如生。

▶ 第二步：死屍堆 規劃任何呈堆狀的畫面對於繪圖者來說都是一個不小的挑戰。首先，繪圖者需要確定大致的形狀。在刻畫細節的時候需要按照從前到後的順序。採取這樣的順序是因為，先確定前面的事物之後，再移動到後面的事物是非常簡單的方法。如果顛倒順序，繪圖者就會覺得難度大幅度增大。如果我們筆下的垃圾堆不僅體積巨大，而且還強調細節，我們可以嘗試著將其拆分成幾個獨立的部分，然後在勾勒各個部分時採取不同的表現手法。在稍後的環節，我們可以依靠數位軟體或者將各個部分抄寫下來。首先從死屍堆底部的頭顱和肋骨入手，然後再嘗試在處理扭曲的肢體和搖搖欲墜的手臂採取不同的方法。

▲第三步：腐爛 腐爛現象最先發生的地方是軟組織以及口洞結構周圍。因此，僵屍狗的眼睛顯現過於身陷，鼻子也爛成了兩個圓洞。它的毛髮已經脫落，只剩下光禿禿的皮膚。身邊圍繞著飛來飛去的昆蟲，還有成塊的有機物質，這兩個元素的存在都是為了強調這種未死的生物讓人毛骨悚然的特質。

▶ 這種生物最為引人注目的特點就是瘦骨嶙峋。它永遠都不會有飽腹感，因為蛻變成僵屍犬之後，他根本就沒有胃了。

著器官和身體中的聯結組織漸漸衰竭，皮膚就會失去支撐。皮膚本身不僅會收縮，也會乾燥，更加緊密地包裹著身體中剩下的部分，也就是嶙峋的骨架。毫不誇張的說，內部的骨架可以透過皮膚看得一清二楚。黴菌和青苔也會在僵屍的身體表面逐漸滋生，隨之而來的是褪色的過程。

　　繪圖者如果能在背景上面花點兒心思，就會增強觀察者的驚恐感。例如，我們可以將一系列已經失去生命的事物對疊起來，包括頭骨、胸腔以及彎曲成爪裝的手指等等，這樣就會讓畫面中的僵屍形象更加讓人毛骨悚然。

考慮所有的角度

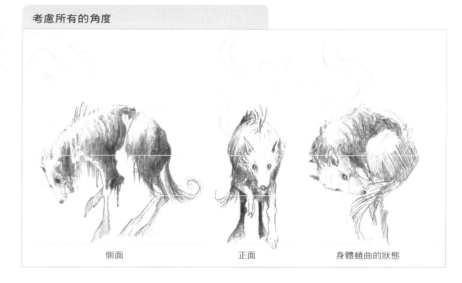

側面　　　　　正面　　　身體蜷曲的狀態

▶第四步：構圖　繪圖者在放置頭骨位置時，可以讓各個頭骨朝不同的方向。這樣的處理方法是考慮到，如果很多雙眼睛或者是眼窩，視線的焦點都放在同一個事物上面，即使這個事物和眼睛或者是眼窩不在一個平面上，觀察者的視線還是會不由自主地被此事物吸引。而如果用一種看似隨意的方式將頭骨進行放置，觀察者就會覺得這些頭骨只是事物的組合。這樣，觀察者的視線就會按照繪圖者的預期落在整個畫面的興趣點上。這隻僵屍犬的視線向下，最終落在從死屍堆裡伸出的一隻枯瘦手臂上。而觀察者的視線會進一步沿著手臂的方向落在死屍堆上。繪圖者以圓環為框架來安排不同事物的位置，同時也採取了大開大合的構圖方式。在整個過程當中，繪圖者的核心思想就是讓觀察者的視線能夠在畫面上移動。

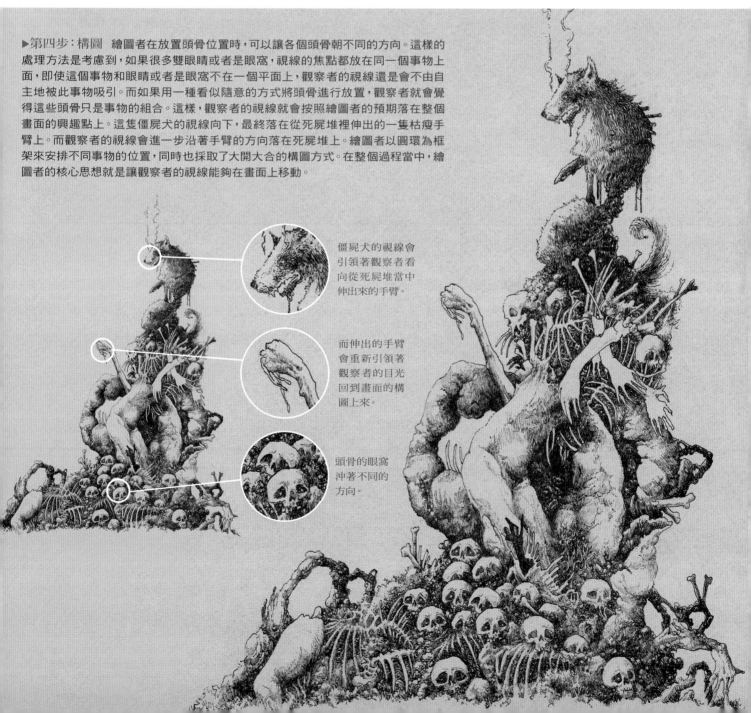

僵屍犬的視線會引領著觀察者看向從死屍堆當中伸出來的手臂。

而伸出的手臂會重新引領著觀察者的目光回到畫面的構圖上來。

頭骨的眼窩沖著不同的方向。

人類對於其他形式的智慧總是有種與生俱來的恐懼感,尤其是人工智慧。我們害怕更為先進的智慧形式會超越編程程式,然後揭竿而起,反抗人類。但是虛弱的里克這個機器人,他的腦海中從未出現過征服世界這個想法。他想要的就是幹好自己的工作,把所有的垃圾都撿起來,讓孩子們遠離開滿百合花的池塘,讓那些老人不要在給鳥兒餵食,因為這些鳥兒對他來說簡直就是無盡的折磨。

構建一個故事——將角色的態度和故事都涵蓋在一個單獨的畫面當中

機器人

如果繪圖者已經想到了人工智慧的這個創作概念,那麼就已經為作品奠定了一個不錯的開端,但是我們還需要進一步地豐富角色,讓角色變得有故事。

虛弱的里克對自己的工作並不滿意,因為他覺得自己的奉獻沒有得到相應的認可。人們總是將垃圾隨手亂丟,孩子們總是喜歡在池塘邊上玩水,鳥兒們總是隨地排泄,將公園裡的座椅弄得髒兮兮的,晚上的時候還想在他的齒輪上築巢。公園關門之後,里克應該回到自己的小屋,接上店員,然後開啟睡眠模式。大多數晚上,他會按照機械師的設定完成這一系列活動。但是有些時候,當滿天星斗,空氣中彌漫著不知名香氣時,里克的心中就會產生叛逆的想法。他會靜心聆聽夜鶯的歌聲,會靜靜地看著蕩漾著漣漪的水面發呆,想著自己如果沉到水底,會是怎樣的結局。他會在蘆葦當中靜靜地生鏽,過了幾十年之後,捕鳥網可能會在他的頭頂拂過。

這樣的場景符合我們的設定嗎?或者,如果我們用一個里克坐在小船當中的定格鏡頭就會立竿見影地實現自己想要的效果?

◀ ▼ 第一步:頭部 頭部形狀和面部表情對於表現角色具有極重要的作用。繪圖者可嘗試不同的處理方法,將其塑造為戴立克(英國科幻電視節目中的機器人)或者是小精靈的形象。

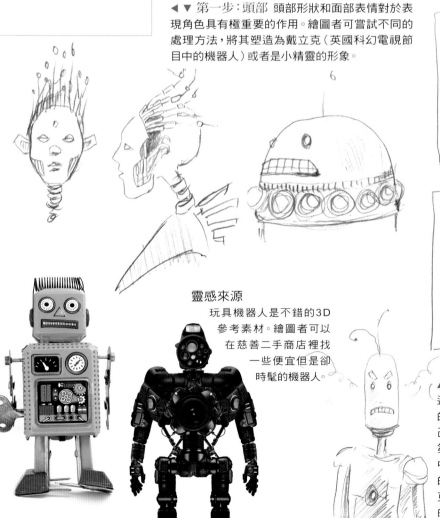

1 **2** **3** **4**

靈感來源
玩具機器人是不錯的3D參考素材。繪圖者可以在慈善二手商店裡找一些便宜但是卻時髦的機器人。

▲ 第二部:縮略圖 用快速的方式完成幾張素描,透過這種方法來構建角色的故事情節。我們到底想要什麼樣的畫面,是里克兢兢業業地撿起每一片垃圾,還是在自己的小屋裡充電?還是在蕩漾在池塘中隨想?第一張和第二張縮略圖的氛圍是平和而愜意的,鳥兒是整個故事中的關鍵性要素。對於里克來說,這些鳥兒就好像是它的災難一樣,因為它們總是喜歡在隨地排泄,不僅在里克身上、也在公園裡的座椅上。即使在湖泊伸出最靜謐的地方,里克也無法得到片刻安寧,因為總是有一群鳥兒會如影隨形地跟著他。

考慮所有的角度

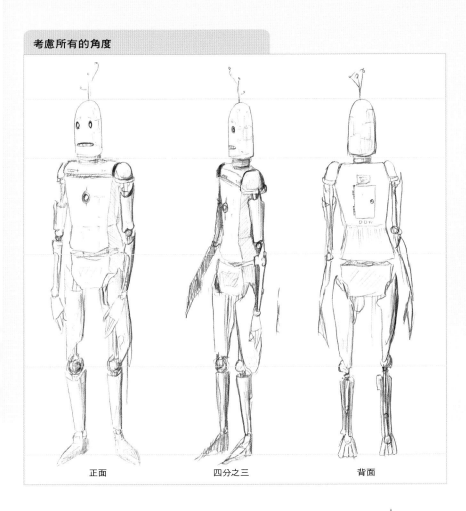

正面　　　　四分之一　　　　背面

◀ 從不同的角度描繪自己的機器人，將重點放在關節以及身體形狀這兩個部分。

靈感來源
用照片記錄齒輪、鐵鏽、鉚釘還有其他金屬材質的物件。處理畫面中的細節時，就會得心應手了。

▼ **第三步：素描初稿** 我們已經確定要在畫面中呈現虛弱的里克的某個生活場景。現在，我們需要做的就是先完成一個簡單的素描，然後再一點一點地添加細節。即使是這個機器人駕駛的小船（或將其塑造成機器船）也停著一隻小鳥。船頭的部分裝飾成鯨頭鸛的形狀，兩邊的橋墩阻礙了小船的行進。繪圖者在繪圖過程中要保證，即使是最微小的細節也對作品理念具有一定的貢獻。

▼ 第四步：星空　群星熠熠的夜空會創造出一種童話般的氛圍。描繪星空的方法和天上的星星一樣不計其數，我們在這裡只是簡單地列舉幾種。

繪圖者採取了生動有趣的方式，將星星處理成了漩渦的形式。這種處理方式雖然並不寫實，但是卻能夠在空間中構建一種運動感，這種運動感正好是原本靜止不動的星空所缺少的。

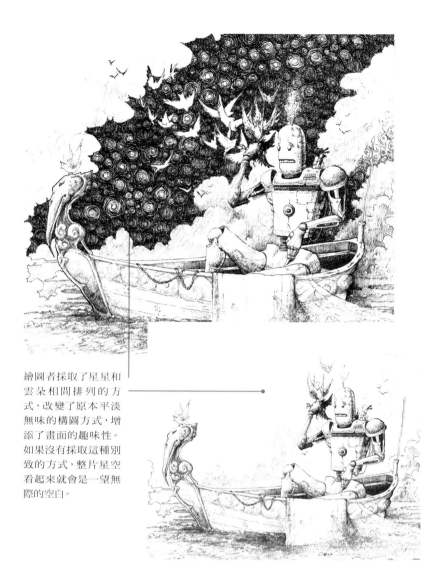

繪圖者採取垂直的影線，讓星星看起來沒有那麼耀眼。而影線沒有覆蓋的部分就成了畫面中的興趣點。

繪圖者採取了星星和雲朵相間排列的方式，改變了原本平淡無味的構圖方式，增添了畫面的趣味性。如果沒有採取這種別致的方式，整片星空看起來就會是一望無際的空白。

白色的墨水或者是染料潑灑在了黑色的背景紙上，整個畫面充滿了張力。但是採取這種方法可能會迫使繪圖者犧牲對於畫面的控制感。

▲ 第五步：添加背景與故事　添加群星閃爍的背景會提升整畫面質感，讓整幅作品的視覺效果更加豐富。畫面中，一群鳥兒還是圍聚在船上，雖然這樣的場景讓里克心中有種說不出的鬱悶。

▶ 第六步：挑選細節部分　對於繪圖者來說，知道何時應該突出細節，何時應該忽略事物特徵，是非常重要的。在這幅畫中，繪圖者用紅色凸顯了一些微笑的細節，透過這種方式讓觀察者專注在畫面中的興趣點上。這些興趣點包括鳥形的船頭、機器人的身體及正要墜入湖水當中的死鳥。而鋪天蓋地的鳥兒，反而是沒有任何細節方面的體現。想要在移動的物體上凸顯微小的細節是非常困難的事情。所以，繪圖者選擇忽略細節特徵，這樣的處理方式有助於凸顯整個畫面的動感。

鳥形船頭凸顯了一個主題，就是雖然里克對鳥兒恨之入骨，但是他在生活中很難脫離鳥兒的糾纏。

里克身體部分的用色確保了觀察者的注意力不會從細節構造上轉移到別處。

一隻死鳥正在沉入湖底。里克內心中實際上非常嚮往著能夠和這只鳥兒一起沉入堆積著淤泥的湖底。

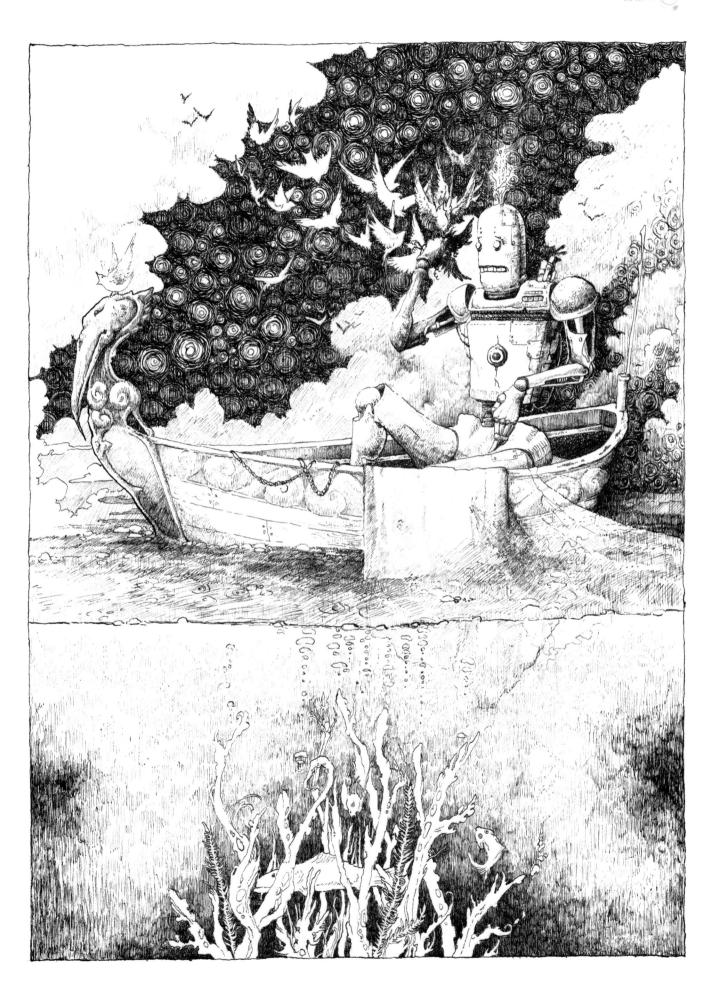

角色概念

如果讓角色能夠隨心所欲地支配一群鳥類大軍不是一個不錯的想法嗎？如果只要角色一聲令下，八哥就會鋪天蓋地地席捲而來，將整個天空都遮蓋得密不透風。或者，如果有那個膽大包天的禿頭扒手想要對我們的相機圖謀不軌，上百隻饑餓的老鷹就會蜂擁而至，將這個扒手繩之於法。但是，如果我們能夠隨心所欲地操控著鳥兒，鳥兒會得到什麼好處作為回報呢？鳥后食雀鷹在過去的八十年當中一直在不停地捉蟲，餵養其他鳥兒，梳理羽毛，修剪自己的指甲，播灑小米讓身邊的其他鳥兒不必饑寒交迫。但是，她還是害怕自己死去的那一天到來。因為她知道，雖然在自己活著的時候，手下的鳥兒還對自己畢恭畢敬，但是在自己撒手人寰之後，一定會將財產瓜分乾淨。它們會偷走自己閃亮的紐扣，甚至可能會偷走自己的眼睛。在這些卑鄙不堪的行徑之後，它們才會將她帶入天空，帶到她最終的歸宿。

將概念和作品結合在一起——想像、延展與調整，直到自己的原有概念在畫面上栩栩如生

鳥后

如果繪圖者對於角色已經有了生動的定義，但是卻不知道如何表達出來才是最好的方式時，可以嘗試著在描圖紙上進行素描。選擇描圖紙是因為描圖紙可以在不同的紙片上描繪不同的元素。接下來，繪圖者就可以拿著不同的紙片任意進行組合，直到最終找到自己喜歡的構圖方式為止。在這個過程中，描圖紙對於繪圖者來說意義非凡，因為繪圖者可以借助這種紙張嘗試不同的片段組合，從而找到最適合自己表現理念的方案。一旦確定了自己想要的組合

方式，下一步就是將這個畫面謄到另一張空白的碳紙或是花崗石紋紙上面。碳筆留下的痕跡難以去除，所以在謄寫過程中不要太用力。

在將素描謄到最終的畫紙上時，不要過於執著於細節和陰影問題。在這個環節中，繪圖者只需要專注在輪廓以及大致的形狀上。我們可以將自己的素描作為參考，在後面的環節中按照自己的需要對素描中的任何一個元素進行謄寫。

► **第一步：將角色進行視覺化表現**
據說主人和自己的寵物相處的時間如果夠久，就會在不知不覺之間也具有寵物的特徵。食雀鷹本身的形狀大體上還是一隻鳥兒。她的肩膀像禿鷹一樣起來，鼻子也帶鉤，就像是鳥嘴一樣。她的雙手也是蜷曲的，就好像是鳥爪一樣。我們可以進一步將角色的表情塑造成陰沉而麻木，這樣整個角色設定就非常圓滿了。鳥后喜歡站在高枝上，絲毫不會擔心自己會因為從樹上掉下來而粉身碎骨。因為她知道，即便如此，她的隨從們也會在第一時間接住自己。

► **第二步：細化概念** 第一張素描中鳥兒的外形非常有效果。但是，如果將角色定義為禿鷹，可能並不是最佳方案。食雀鷹在人們的印象中總是滿腹怨言，總是覺得自己的生活充滿心酸，但是這種鳥兒並不是邪惡的象徵。雖然她的外表總是讓人覺得鬼鬼祟祟，但是它從來沒有做過一件壞事。於是，最終的創意理念就是將角色塑造成白頭翁的形象。白頭翁這種鳥兒總是有些華而不實，生性貪婪，而且脾氣非常暴躁。生氣時，白頭翁的身體會迅速膨脹，鼓脹到原本尺寸將近兩倍那麼大。畫面的背景則是成群結隊的鴕鳥、禿鷹以及虎皮鸚鵡的翅膀部分，這些鳥兒都是無論是在文學作品中還是人們根深蒂固的認知中都是惡名昭彰的鳥類。

靈感來源
我們可以翻翻家裡的鳥籠，或者是在自己生活的地方搜尋一下樹根的部位，看看能不能找到鳥類的羽毛。繪圖者需要對現實生活中鳥類羽毛的形態瞭若指掌，這樣才能有助於繪圖者畫出令人信服的畫面。

考慮所有的角度

正面　　　　　　　　側面　　　　　　　　背面

▲ 我們可以想像一下老母雞從不同的角度來看會呈現出怎樣的外觀。在這幅圖像當中，鳥后將身體蜷縮起來，就好像是一隻抱窩的母雞，穿著用羽毛織成的斗篷一樣。

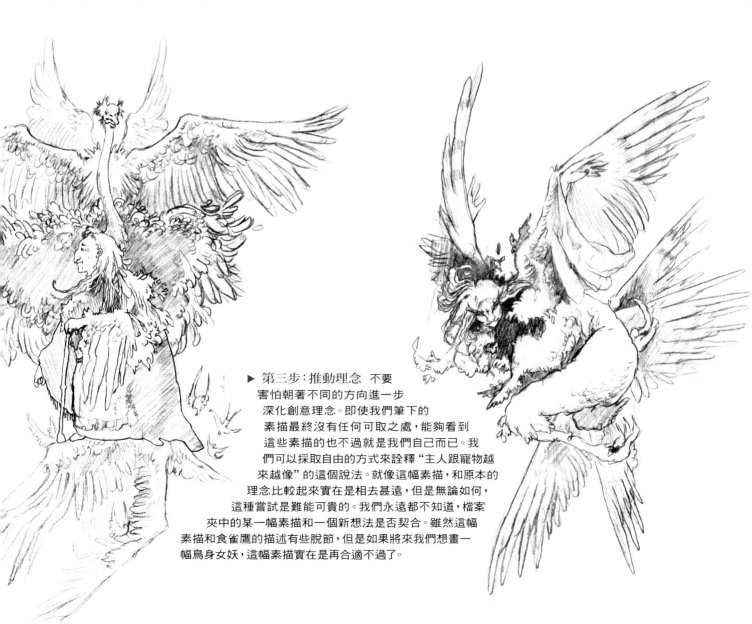

▶ 第三步：推動理念　不要害怕朝著不同的方向進一步深化創意理念。即使我們筆下的素描最終沒有任何可取之處，能夠看到這些素描的也不過就是我們自己而已。我們可以採取自由的方式來詮釋"主人跟寵物越來越像"的這個說法。就像這幅素描，和原本的理念比較起來實在是相去甚遠，但是無論如何，這種嘗試是難能可貴的。我們永遠都不知道，檔案夾中的某一幅素描和一個新想法是否契合。雖然這幅素描和食雀鷹的描述有些脫節，但是如果將來我們想畫一幅鳥身女妖，這幅素描實在是再合適不過了。

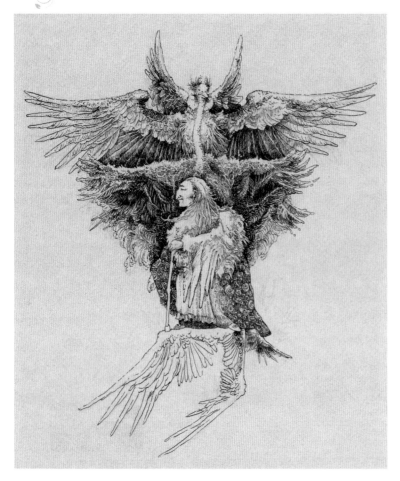

▲ 第四步：渲染細節 如果在進行渲染前就畫出所有元素的輪廓，並不是合適的處理方式。繪圖者需要注意，鴕鳥翅膀的內部並沒有太多曲線，而只是用羽毛材質進行填充。但是，如果想要羽毛顯得更加堅硬，繪圖者就應該在畫面中勾勒出明確的輪廓線條，從而按時出這些羽毛既不柔軟，也不蓬鬆。羽毛越是柔軟，用於描繪羽毛的線條就應該更加柔和。

小訣竅

- 在開始動筆之前就應該事先規劃好光影關係及細節。食雀鷹的臉部是整個畫面的焦點，是最引人注目的地方。因為繪圖者對於臉部的描繪非常簡單，而且將光照也放在了這個部分，所以能夠從複雜而又暗色的背景中凸顯出來。繪圖者一定要記住，想添加更多細節或者陰影，是一件手到擒來的事情，但是想要將去掉陰影或者是減少細節的時候，就會有很多顧慮。

- 如果我們描述的畫面並不對稱，就要注意平衡感這個事情。鴕鳥的視線朝向右邊，而食雀鷹駐足的翅膀上羽毛的生長方向則是朝向左邊，這樣就實現了整個畫面的平衡感。

研究鳥兒翅膀部分羽毛的類型以及層次。不同的羽毛在鳥兒飛行的過程中所發揮的作用是截然不同的。同時，它們的質感與形狀也是不同的。

鳥后食雀鷹的鼻子就好像壞死鳥嘴一樣。她的眼睛很小，像兩顆珠子一樣，和鴕鳥的眼睛很相似。

這隻脾氣暴躁的鴕鳥在怒目圓瞪。如果誰膽敢招惹食雀鷹，食雀鷹也會讓他的日子不得安寧。

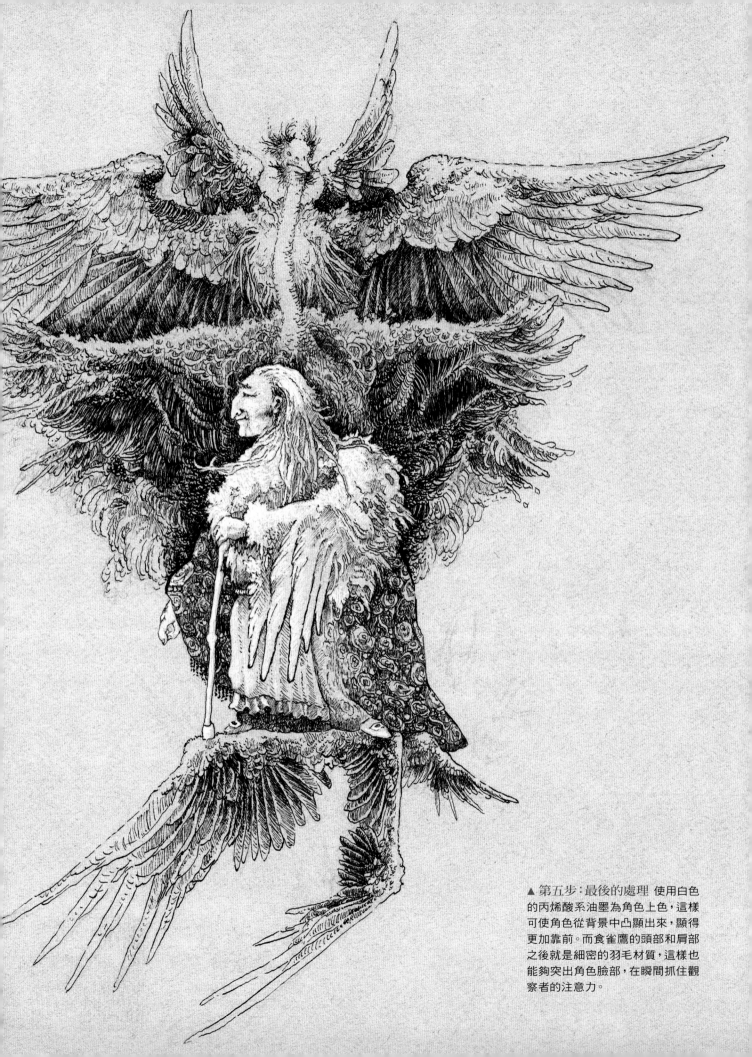

▲ 第五步：最後的處理 使用白色
的丙烯酸系油墨為角色上色，這樣
可使角色從背景中凸顯出來，顯得
更加靠前。而食雀鷹的頭部和肩部
之後就是細密的羽毛材質，這樣也
能夠突出角色臉部，在瞬間抓住觀
察者的注意力。

巨魔多數時間都呆在橋底下，每個想過路的人都得向它們交過路費。但是現在大橋上普遍都已經裝了自動收費亭，自動武器也開始大量使用。在這樣的時代背景下，大橋底下的巨魔就開始逐漸失去意義了。他們越發地感受到世হ艱辛。於是，它們開始藉助網路處理收費生意。實際上，我們並不知道它們確切的謀生手段，但是它們一定過得不錯，因為這些巨魔迅速繁衍，無論是數量還是實力都開始不容小覷。但是，噴嚏蟲格羅格還是保持著傳統的生活方式。因為生意蕭條，它也不得不開始在網路上找生計。但是他在這方面並不擅長。所以他無工作、無安身之地。換句話說，格羅格絕對是一個不折不扣的失敗者。

線條、油墨與陰影——如何借助陰影而非線條創造充滿真實感的細節

巨魔

如果繪圖者想為傳統神話角色融入異想天開的創意構想，就應該盡可能地保持角色的原有形象，這樣才能讓觀察者一眼就認出描繪的主題到底是什麼。在傳統作品中，巨魔是一個龐然大物，散發著令人作嘔的啜泣聲，眼睛瞪得像是好像圓圓的月亮一樣。它喜歡生肉，對閃光的物品總是愛不釋手。但是不管

一隻巨魔日子過得再如意，還是相當具有悲劇色彩。它的雙眼突出，肚子鼓脹，而且還總是控制不住脾氣。就算在我們的作品當中，巨魔在悠然自得地上網，它還是皮膚粗糙，呆頭呆腦，讓人們無法輕易忽視。

▲ 第一步：質地與形狀 靈感在生活中無處不在。全身皮膚皺皺巴巴的蟾蜍就是絕佳的巨魔原型。如果我們將活得春風得意的巨魔塑造成犀牛，那麼格羅格也只不過就是只蟾蜍，它身材矮胖，全身長滿了疣狀的東西，人們經常會在無意之中將它踩在腳底下。如果繪圖者能在一開始就將格羅格定位成一隻產出，就會讓這些潛藏的資訊都躍然紙上。

◀ 第三步：縮略圖 在縮略圖繪製的這個環節，繪圖者可以嘗試使用不同的形狀來刻畫巨魔。

▲ 第二步：頭部表現 如果格羅格走進一家酒吧，酒保可能會發出這樣的感慨："為什麼這傢伙總是一副悶悶不樂的表情？"格羅格總是無精打采的樣子，長髮也垂落在臉頰兩旁，耳朵也同樣垮著。我們再給它加上一個略為誇張的皺眉，這個形象就顯得栩栩如生了。他臉上的皺紋七橫八豎，所有的五官也都像是在往下走，整張臉顯得飽經風霜，將人物鬱鬱寡歡的性格特徵刻畫得入木三分。

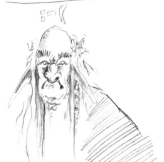

▶ 第四步：表達理念 這隻總是蹲伏著的巨魔，從外形上看，讓人輕易地就聯想到蟾蜍，這樣的形象塑造可能是最成功的，因為光是依靠臉部就可以讓整個角色的性格特徵躍然紙上了。我們光是從面部特徵和面部表情，就可以知道這個巨魔平時一定是滿腹怨言。而在這幅素描當中，這個龐然大物手裡拿著監視器，頭微微轉向一邊，看起來好像也是人類——繪圖者的創意理念並沒有直接地表現出來。

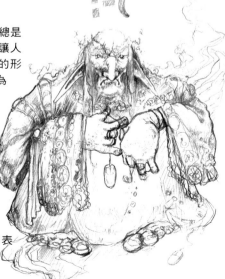

靈感來源

想要刻畫出一隻永遠無法和顏悅色的巨魔,這張千溝萬壑的臉就是絕佳的參考原型。這樣的刻畫不僅能夠強調巨魔粗糙的皮膚,也能夠凸顯格羅格鬱鬱寡歡的性格。

考慮所有的角度

即便我們看不到格羅格的後腳跟,格羅格也是那種讓人覺得總是在低垂著頭看自己後腳跟的角色類型。而且,他總是蹲伏著,身體微微前傾。

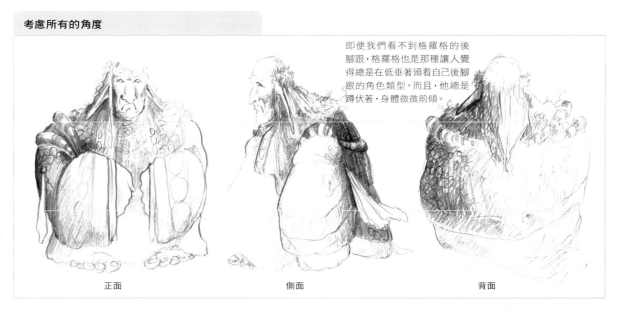

正面　　　側面　　　背面

▶ 第五步:素描上色 為了格羅格手部、袖子及衣服上的陰影顯得淺淡而又細膩,繪圖者一定要將筆尖上多餘的油墨除去(參考"小訣竅")

為了實現寫實效果,繪圖者不要大量使用實線,尤其在描繪邊緣部分相對比較柔和的物體時,更應避免使用這種線條。在這幅畫中,繪圖者在特定部位使用了實線,從而讓觀察者的注意力專注在格羅格粗笨的雙手上。但是在人物的衣物上,繪圖者只使用陰影進行描繪。

小訣竅

■ 繪圖者要確保自己在將筆尖沾到墨水瓶之後,將多餘的油墨抹去。在每次沾了油墨之後,先在一張空白紙上試幾下。

■ 為了避免油墨弄髒紙面,繪圖者需要經常檢查筆尖,看看是否出現以下情形,包括筆尖刮花紙面纖維,筆尖上的墨水是否已經凝固成塊,或是粘上其他碎片。大多數筆尖都會分叉,而微小的纖維或者是墨水的凝塊就會夾在裂縫中。

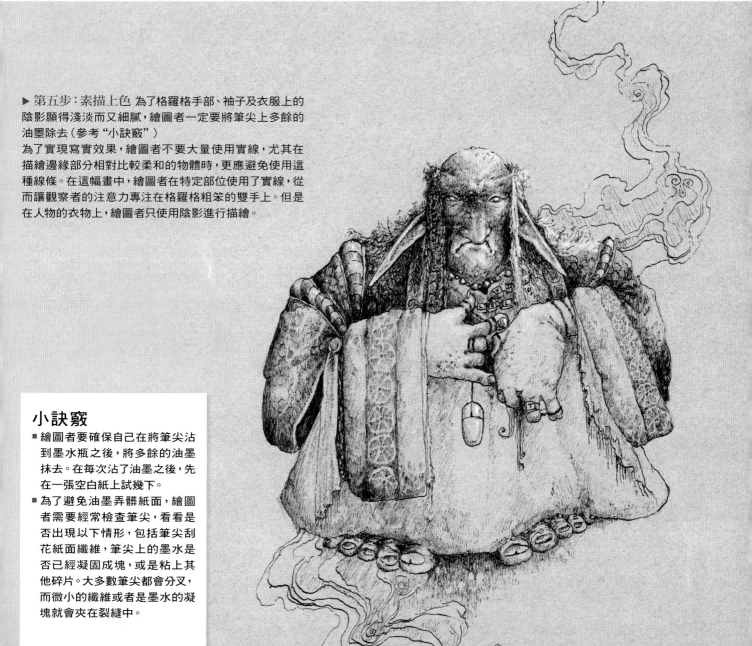

觀察自然——如何將動物轉化成一隻特徵鮮明的奇幻生物

角色理念

蟾蜍是一種小型的兩棲動物。在人們根深蒂固的印象當中,蟾蜍面貌可憎,皮膚不僅長滿了疣狀的結構,而且還有毒。但是,大家一定都記得《風語河岸柳》中的蟾蜍先生。我們是不是也能以這個角色為範本,創作一個相似的角色?蟾蜍王可是個呼風喚雨的人物,他腰纏萬貫,富可敵國,土地長滿了各種作物,而且還擁有一把有著上千條弦的豎琴。蟾蜍王是個頭腦靈光、有權有勢而且又寬宏大量的人物。另外,他的穿著也非常時髦,喜歡用鑽石以及來自東方的雪貂毛和絲綢來裝飾自己。

蟾蜍

我們現在已經選擇了一種動物作為原型,創作出了一個角色,然後開始想像這個角色應該具有怎樣的特徵。那麼,我們怎樣才能將角色的原本形象與其自我定位之間的衝突表現出來呢?例如,在角色本身看來,他會覺得自己是一個天賦異稟的娛樂家,但是他引以為豪的天籟之音實際上只是破落嗓子發出的幾個不堪入耳的音節。他可能因為自己每天都潛心研究手工藝而得意洋洋,覺得自己的作品美輪美奐。

但是如果他所謂的作品只不過是用繩子將蝸牛殼、蜘蛛網或者是粗棉布毫無章法地串連起來,這樣的設定會產生怎樣的效果。我們筆下的蟾蜍王顯然缺少自我意識、社會意識,甚至對於自己的嗓音也沒有正確的認知。但是儘管他有這樣或是那樣的缺點,他還是一個讓人喜歡的角色。所以,我們在塑造這個角色的過程中,一定要突出角色本身溫柔而又討喜的地方,而不是對角色進行一針見血的冷嘲熱諷。

▼▶ **第二步:服飾** 蟾蜍王基本上具有人類的體形,但是他身上總是有些不對勁的地方。他的四肢細長,身體鼓脹。從服飾上來看,他的衣物需要量身訂製,才能適合他與眾不同的身體類型,以及獨樹一格的性格。如果僅僅給予角色一般的人類衣物,無法表現既定效果。

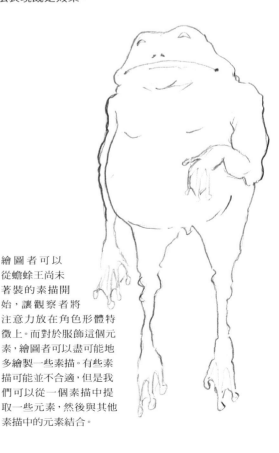

▲ **第一步:縮略圖** 這個階段實際上是一個趣意盎然的過程,繪圖者可以在短時間之內完成幾張小幅的素描。在蟾蜍王自己看來,他身上有一種文藝復興時期的氣息。他喜歡跳舞,唱歌,就好像一個浪漫派詩人一樣周遊世界。但是,雖然在蟾蜍王的自我認知當中,自己就是高雅的代名詞,但是實際上,這個角色在現實生活中非常笨拙。所以,繪圖者可以借助缺乏平衡感的姿勢和構圖讓觀察者注意到蟾蜍王並不出色的外形。

繪圖者可以從蟾蜍王尚未著裝的素描開始,讓觀察者將注意力放在角色形體特徵上。而對於服飾這個元素,繪圖者可以盡可能地多繪製一些素描。有些素描可能並不合適,但是我們可以從一個素描中提取一些元素,然後與其他素描中的元素結合。

考慮所有的角度

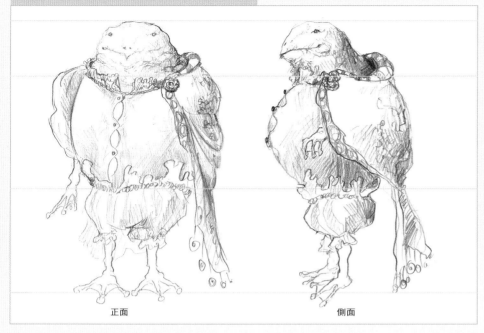

正面　　　　　　　　側面

靈感來源

繪圖者動筆前可以仔細觀察現實生活中蟾蜍的外觀、質地以及比例。這樣可以讓作品更具有真實感。即使在真實表現基礎上進行適當的誇張或者是扭曲，整個畫面看起來也會顯得栩栩如生。

◀ 繪圖者可嘗試不同的姿勢，然後再添加其他服飾元素。蟾蜍王簡直快將把自己身上的華服撐爆了。

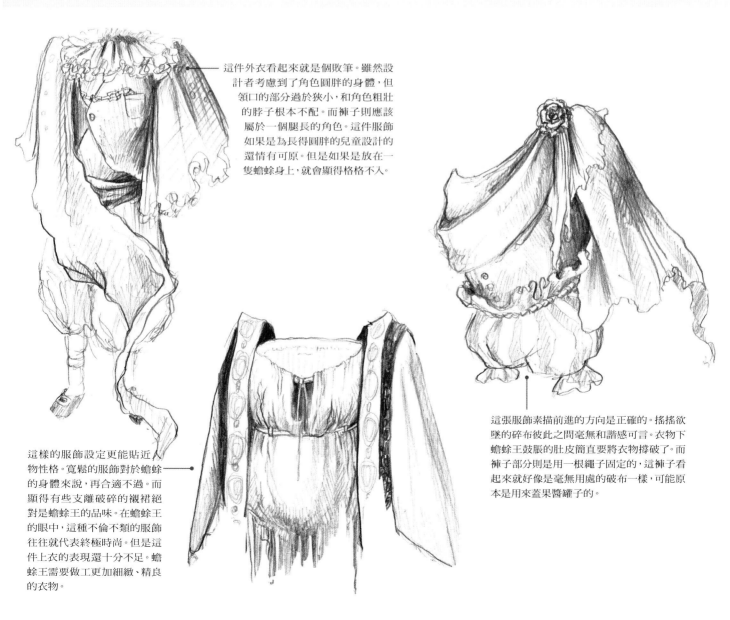

這件外衣看起來就是個敗筆。雖然設計者考慮到了角色圓胖的身體，但領口的部分過於狹小，和角色粗壯的脖子根本不配。而褲子則應該屬於一個腿長的角色。這件服飾如果是為長得圓胖的兒童設計的還情有可原。但是如果是放在一隻蟾蜍身上，就會顯得格格不入。

這樣的服飾設定更能貼近人物性格。寬鬆的服飾對於蟾蜍的身體來說，再合適不過。而顯得有些支離破碎的襯裙絕對是蟾蜍王的品味。在蟾蜍王的眼中，這種不倫不類的服飾往往就代表終極時尚。但是這件上衣的表現還十分不足。蟾蜍王需要做工更加細緻、精良的衣物。

這張服飾素描前進的方向是正確的。搖搖欲墜的碎布彼此之間毫無和諧感可言。衣物下蟾蜍王鼓脹的肚皮簡直要將衣物撐破了。而褲子部分則是用一根繩子固定的，這褲子看起來就好像是毫無用處的破布一樣，可能原本是用來蓋果醬罐子的。

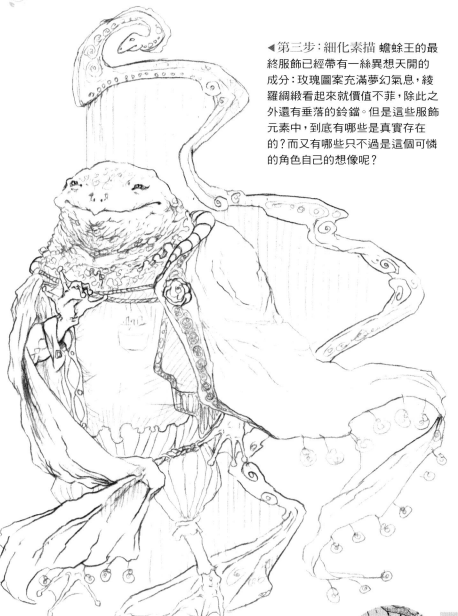

◀第三步：細化素描 蟾蜍王的最終服飾已經帶有一絲異想天開的成分：玫瑰圖案充滿夢幻氣息，綾羅綢緞看起來就價值不菲，除此之外還有垂落的鈴鐺。但是這些服飾元素中，到底有哪些是真實存在的？而又有哪些只不過是這個可憐的角色自己的想像呢？

靈感來源
這位國王的服飾從設計上來講，是形式第一，功能第二。搖擺的織物以及沉重的皮毛會讓穿著者覺得行動不便。但是即便如此，如果穿著者根本不需要四處走動，這樣的服飾設計就無傷大雅。歷史參考資料顯示，當時有權有勢的人物經常會因為追求衣物外觀上的美輪美奐而犧牲掉衣物的功能性。

靈感來源
我們可能會在花園中或者是自然史博物館中看到這樣的圖案。每次遇上有趣的圖案，我們可以將圖案拍下來，或者是用素描的形式將其記錄下來。

豎琴琴弦的線條不僅筆直，而且還平行，如果採取寫實的方法描繪就會產生問題。這些平行斜線不僅會吸引觀察者的注意力，而且還會讓整個畫面看起來傾斜。為了避免這種情況，繪圖者將線條進行拆解，斷裂的線條看起來就好像是陽光掠過豎琴琴弦一樣，讓人覺得琴弦幾乎是不可見的。

繪圖者僅僅在興趣點的部分添加了亮部，最為突出的部分就是蟾蜍王的面部。

遠離畫面焦點的部分，細節處理已經壓縮到了最低限度。斗篷的尾端和垂下的鈴鐺基本上都是用輪廓線表現的。

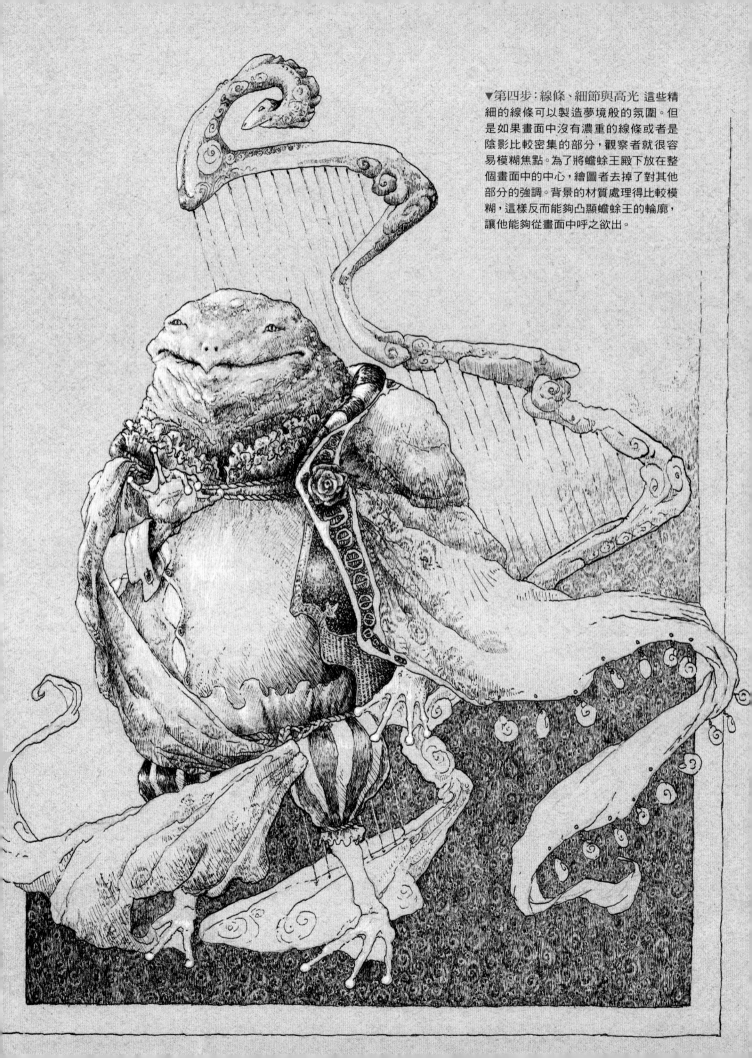

▼第四步：線條、細節與高光 這些精細的線條可以製造夢境般的氛圍。但是如果畫面中沒有濃重的線條或者是陰影比較密集的部分，觀察者就很容易模糊焦點。為了將蟾蜍王殿下放在整個畫面中的中心，繪圖者去掉了對其他部分的強調。背景的材質處理得比較模糊，這樣反而能夠凸顯蟾蜍王的輪廓，讓他能夠從畫面中呼之欲出。

角色理念

達格瑪（Dagmar）這張死神牌已經開始滿腹怨言了。雖然在過去的幾百年中，他預測了無數大吉大利的事情，但是還是沒有人想要抽到他。那些抽到他的人，不是避之唯恐不及，就是破口大罵，這樣的遭遇已經讓他忍無可忍。於是他開始想要顛覆自己的形象。

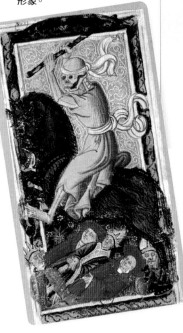

為理念注入全新的氣息——如何從傳統或是古老的形象中挖掘出新的意義

死神牌

大阿爾克那，也叫王牌，是塔羅牌中一套二十二張牌。而死神牌是第十三張，這張牌代表著結束和開始。雖然一扇門關上了，但是另外一扇門卻可能會打開。死神牌還代表著過渡、人生大事，以及拋開不切實際的一切、開始尋找靈感等意義。因此，雖然抽到這張牌可能是預示著悲傷甚至是死亡，但是這張牌也可能預言婚禮、出生、畢業或者是猶太受戒儀式的發生等等。

如果我們要摒棄死神牌上瘦弱的老馬和死神獰笑的頭部，而專注於這張塔羅牌積極美好的寓意，該如何處理呢？如果死神穿著婚紗，而他的馬也穿金戴銀，裝飾著玫瑰，會產生怎樣的效果呢？繪圖者怎樣才能將這個全新的形象融合在古老的形象之中，從而創造出一張死神牌，不僅帶有傳統氣息，又帶來耳目一新的感覺呢？

◀ 第一步：調查研究　繪圖者可以找來幾種傳統塔羅牌中的死神牌。一般來說，死神牌上都是一個骷髏在騎著馬，在馬蹄下呻吟的是已經離開這個世界，或者是即將離開世界的人。死神手中舉著一面黑色的旗幟，上面是白色的玫瑰，代表著重生和從死亡的腐敗中孕育而生的新生命。死神本身經常被刻畫成一個毫無生氣，滿臉陰沉的角色。無論是他的衣物還是盔甲，都是黑色的。我們在觀察這些傳統塔羅牌的過程中，可以開始思考到底要包含哪些元素、去除哪些元素、或者是扭轉哪些元素。而進行改變的方式又應該如何。

▶ 第二步：縮略圖　繪圖者可用縮略圖來深化創作理念。如果在素描中只是呈現平實的輪廓，而略去所有描述性的細節，就會讓對於形狀的分配方式一目了然。縮略圖不需要面積太大。幾英寸的圖片就夠大了。繪圖者在終稿中可能會從這張素描或者是那張素描中提取不同的元素組合在一起。挑選出和自己的創作理念一致的，篩選掉那些和創作理念格格不入的。如果已經確定了畫面中重要元素（包括馬兒、死神及俯視角度）的構圖方式，就可以開始在畫面中進行呈現了。

▶第三步：在細節上進行嘗試如果我們不知道到底哪種服飾才最適合死神的骨架，就可以嘗試一些不同的方案。

靈感來源

有些時候，參考圖畫比參考照片來得更容易。在這幅畫當中，玫瑰的形態雖然看似複雜，但是繪圖者卻可以將其轉化為線條和陰影。

▶我們可以從正面、背面及側面來描繪死神穿著婚紗的樣子，看看到底效果如何。

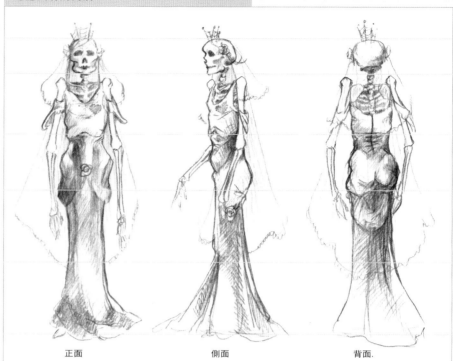

考慮所有的角度

正面　　　　　側面　　　　　背面.

這件裙子最終被否決掉，因為它遮掩了身體太多部分。→

最後沒有選這件裙子，因為感覺它隨時都會從死神身上滑落下來。→

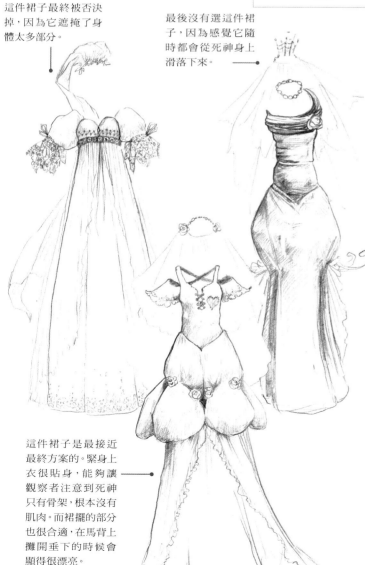

這件裙子是最接近最終方案的。緊身上衣很貼身，能夠讓觀察者注意到死神只有骨架，根本沒有肌肉。而裙擺的部分也很合適，在馬背上攤開垂下的時候會顯得很漂亮。

▼ **第三步：細化素描**　第三步中的素描對於服飾的部分已有大致的安排，整個衣物與死神的身體曲線非常貼合。這樣的起點確實不錯，但是按照原有設計理念，繪圖者需要給予死神更為複雜的衣物。如果想要細緻地描繪出死神衣裙的複雜程度，繪圖者需要考慮很多褶皺的部分，也需要考慮到衣物之下死神的軀體。要完成這樣的任務，對於繪圖者來說著實不是一件易事。但是繪圖者可將這個過程拆解成不同的環節。

1.入手時要遵循簡練的原則，繪圖者可以從大致的形狀和應力線開始。仔細觀察一下死神的形體。如果我們想要創造出衣袂紛飛的感覺，那麼需要讓哪些部分突出，哪些部分自然地垂下呢？而又有哪些部分可以自由搖擺，而又有哪些部分可以像雲朵一樣堆疊起來呢？如果對於這些問題的答案並不確定，可以找自己的朋友做模特兒，將布料披掛在他們身上，看看會產生怎樣的效果。

2.對衣物進行細緻的刻畫，然後打上陰影。想像著布料柔和地從建立好的框架結構上垂下。影子到底會落在什麼地方（參照120頁上"小訣竅"方框這個部分）。在這個環節中，可以使用謄寫紙，這樣就不必擦去不想要的線條了。

3.添加油墨。影線不僅能夠讓陰影部分顏色加深，也可以吸引觀察者注意布料垂落和拉伸的方向，強調角色的整體輪廓。

小訣竅

- 為了正確處理陰影的問題，繪圖者可以想像一系列的直線從光源部分發散出來，然後潑灑在織物上。那些光線沒有接觸到的地方（包括被其他東西擋住的地方、物體本身扭轉方向的地方，另外一個物體投下陰影的地方），使用的油墨都應該比較濃重。如果繪圖者將所有的高光和陰影都處理得妥善，繪製出來的物體看起來就會非常有立體感。

- 為了避免油墨弄髒紙面，繪圖者需要經常檢查筆尖，看看是否出現了以下情形，包括筆尖刮壞紙面纖維，筆尖上的墨水是否已經凝固成塊，或是粘了其他碎片。大多數筆尖都會分叉，而微小的纖維或是墨水的凝塊就會夾在裂縫中。

- 繪圖者在處理影線的時候，每畫完一筆都應該將畫筆從紙面上完全移開。避免畫紙上出現污點、記號或者是潦草的筆跡，除非自己想要的就是那種效果。

馬兒離觀察者最遠的後腿，有一個凸出的部分，這個凸起是不應該存在的，就好像是一個多餘的關節，然後又忽然消失在後腿附近一樣。這個錯誤應該在第五個步驟素描的階段就發現。

▲ 第五步：線條部分 一旦繪圖者確定了構圖和服飾方案，就到了應該進行細化的環節。我們要帶著審視的眼光來看待素描作品。哪些部分是畫面的焦點？哪些部分的細節過於混亂，或者是哪些部分缺乏精彩之處，讓觀察者的視線不知道要落在什麼地方？光源的部分設置在哪裡？人體結構方案如何？在這個環節中，沒有任何元素是確定的。我們可以利用這個機會讓畫面中的所有元素都呈現出自己想要的效果。

雖然死神是沒有嘴唇的，但是他看起來總是滿臉笑意。在人體結構這個元素的處理上，無論是構圖還是畫面風格的部分，只要想法和整個作品的創意理念是一致的，繪圖者可以大膽地採用。

馬鬃和馬尾的線條很長，也非常流暢，這和死神裙子部分的影線還有馬背上繁密的線條，或是馬尾上短小而乾脆的線條形成的材質是截然不同的。

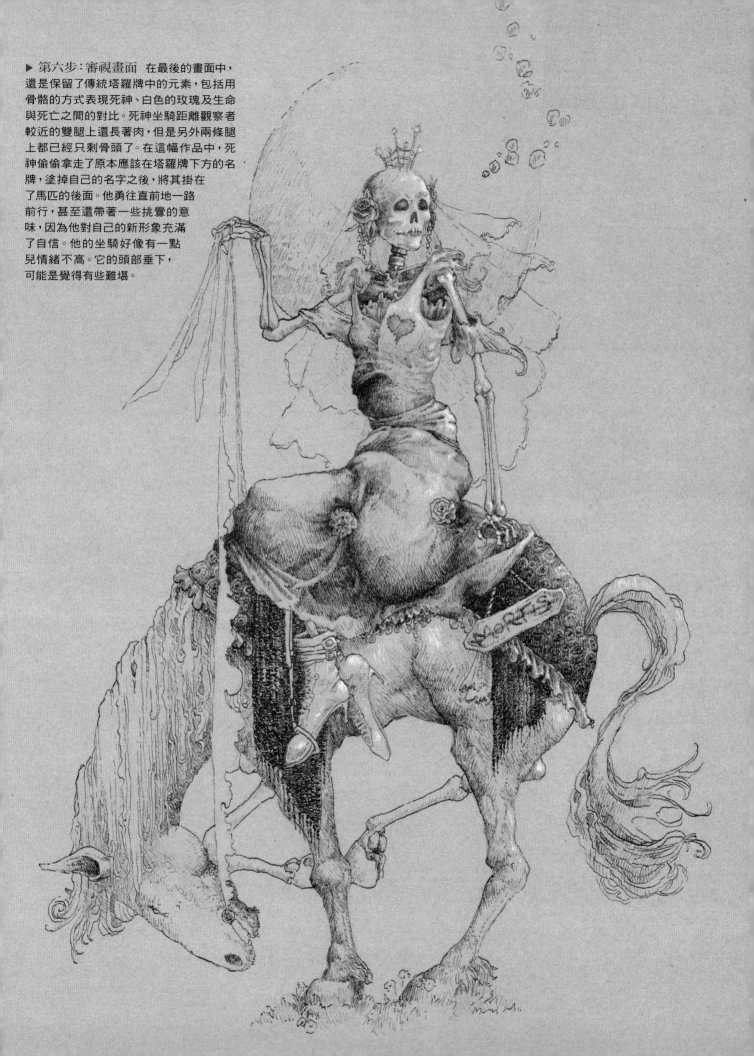

▶ 第六步：審視畫面　在最後的畫面中，還是保留了傳統塔羅牌中的元素，包括用骨骼的方式表現死神、白色的玫瑰及生命與死亡之間的對比。死神坐騎距離觀察者較近的雙腿上還長著肉，但是另外兩條腿上都已經只剩骨頭了。在這幅作品中，死神偷偷拿走了原本應該在塔羅牌下方的名牌，塗掉自己的名字之後，將其掛在了馬匹的後面。他勇往直前地一路前行，甚至還帶著一些挑釁的意味，因為他對自己的新形象充滿了自信。他的坐騎好像有一點兒情緒不高。它的頭部垂下，可能是覺得有些難堪。

從既有物品上找尋靈感——誰能想到，冰箱裡一根
乾癟的蘿蔔最終能夠演變成一個角色？

角色理念

這個植物精靈的靈感，實際上是來源於冰箱裡要被扔掉的一根蘿蔔。

今天吃早餐時，我在架子上找到了一根蘿蔔，頓時感覺到羞愧萬分：它的根部基本上已經不可辨認，上面原本的裂痕，現在只能看到一個腐爛的東西。我肯定是忘記了它的存在。可憐的蘿蔔啊，我原本是將你買來燉湯的，但是卻完全忘了，看看你現在可憐的樣子！已經枯萎憔悴，看起來有些陰森恐怖，任何人都會望而卻步。如果是填上一兩處陰影，基本上說你是甜菜也可以假亂真了。當我把你的屍體扔進垃圾桶時，我好像聽到了一片嘈雜的聲音。於是，我又開始翻找著垃圾桶，想把剛剛扔進去的你翻出來。雖然你還在，但是你的價值卻早已經消失殆盡。

植物精靈

奇幻藝術家可以從幾乎不可能的物品中發掘創作靈感。我們在生活中經常聽到自己的朋友這樣說："這東西幾乎已經爛掉了。它真應該自動自覺地從冰箱裡走出去。"嗯，這只老蘿蔔真的可以做到這一點。它甚至還可以飛呢！雖然這根乾蘿蔔已經外皮皺縮，顏色也是明亮的紅色，從視覺效果上來看已經有充分的看點，但若直接就這樣搬到畫面上，還是沒什麼看頭。我們的想像力就可以從這裡開始展翅飛翔了。奇幻藝術家時時刻刻都會注意觀察生活中的一切事物，然後開始想，"如果....，會怎麼樣？"

靈感來源
蘿蔔的關鍵部分是什麼？繪圖者怎樣才能在作品中將其進行簡化，在經過一系列的改造和扭曲後，還能夠讓觀察者一眼看出它的特點？

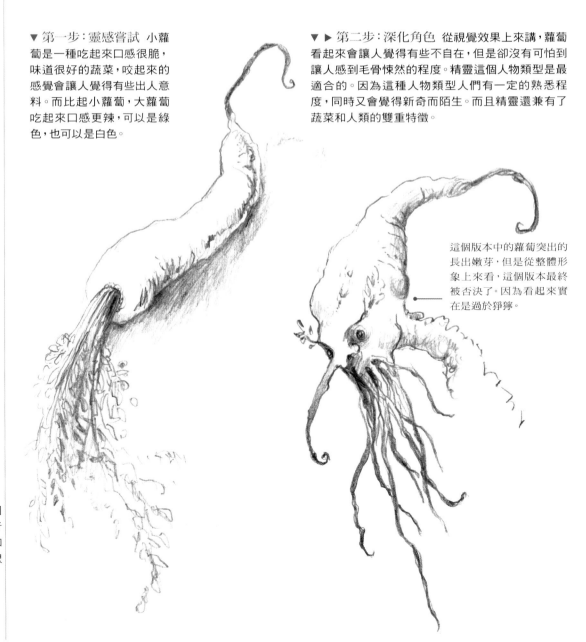

▼ 第一步：靈感嘗試 小蘿蔔是一種吃起來口感很脆，味道很好的蔬菜，咬起來的感覺會讓人覺得有些出人意料。而比起小蘿蔔，大蘿蔔吃起來口感更辣，可以是綠色，也可以是白色。

▼ ▶ 第二步：深化角色 從視覺效果上來講，蘿蔔看起來會讓人覺得有些不自在，但是卻沒有可怕到讓人感到毛骨悚然的程度。精靈這個人物類型是最適合的。因為這種人物類型人們有一定的熟悉程度，同時又會覺得新奇而陌生。而且精靈還兼有了蔬菜和人類的雙重特徵。

這個版本中的蘿蔔突出的長出嫩芽，但是從整體形象上來看，這個版本最終被否決了。因為看起來實在是過於猙獰。

▶ 從不同的角度來審視自己創作的角色，抓住角色的本質特徵。雖然角色看起來有些不堪一擊，但是不要忽略到，這個小蘿蔔的爪子非常鋒利。

靈感來源
爪子不僅是善於獵食的鳥類的專屬。這些看來有些猙獰的爪子，來代替設定的蘿蔔精靈手，真是再合適不過了。

這個版本的蘿蔔精靈外表看起來很吸引人，這樣設定的目的是為了吸引觀察者的注意，這樣他們在看到角色具有威脅性的細節之後，就會產生更大的震驚感。

考慮所有的角度

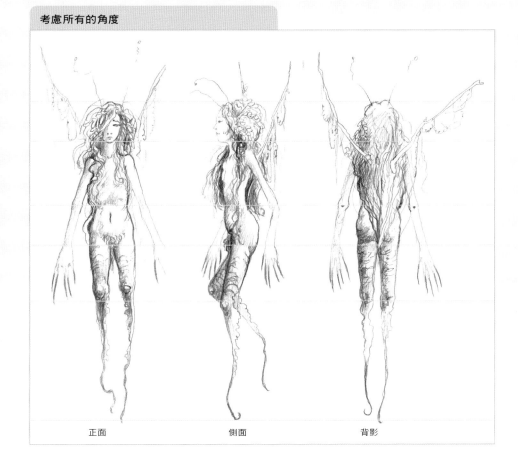

正面　　　　　　側面　　　　　　背影

▼ 第三步：縮略圖 在短時間內完成的小面積素描是嘗試不同姿勢與不同情緒最好的方式。第一張和第三張縮略圖採取較被動的姿勢。這樣的姿勢對於反應角色在冰箱中過多逗留的經歷是恰到好處的。

1　　　　　2

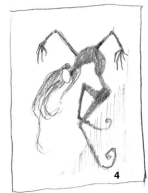

3　　　　　4

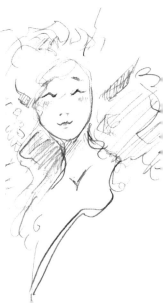

▶第四步：關鍵細節 這個角色的頭髮是至關重要的元素，所以繪圖者可以嘗試各不相同的髮型。

繪圖者要記住，纖細的頭髮通常都會形成大卷，而不是每一縷頭髮都可以分辨。

如果大片的頭髮彼此之間分開，就會露出頭皮的部分。頭髮分印的地方非常適合畫面中的焦點。所以繪圖者應該注意這些部分。

繪圖者在處理飛散的髮絲時，對於細節不必過於糾結。而在勾勒修飾臉部輪廓的捲髮時，應該採取更加"狂野"的風格，不要讓髮絲好像是漂浮在頭部周圍的雲朵一樣。

▼第五步：細化細節部分 大多數細節主要都集中在頭髮和翅膀的部分。角色從外形上來講非常簡單，會讓觀察者聯想到人類的身體和植物的根部。

　　纖細的長髮是最適合蘿蔔的，因為這樣的頭髮和蘿蔔的葉片形狀非常相似。有些蘿蔔葉和黴菌的孢子散落在頭髮當中。雖然蘿蔔精靈是躺著的姿勢，也沒有雙嬌，她的利爪表明她還是相當具有威脅性的。

如果繪圖者能注意到光影的問題，就能使凌亂不堪的頭髮變得更有條理。即使是再狂放不羈的髮型，都會遵循一定的形狀和外觀。

潮濕或者是出油的頭髮上亮部應該更加明顯更加明亮。這樣的頭髮會以細絡的方式垂落下來。

在一張紙片上用不同的筆刷、不同的筆觸和不同比例的水和顏料進行試驗，直到找到想要的效果為止。

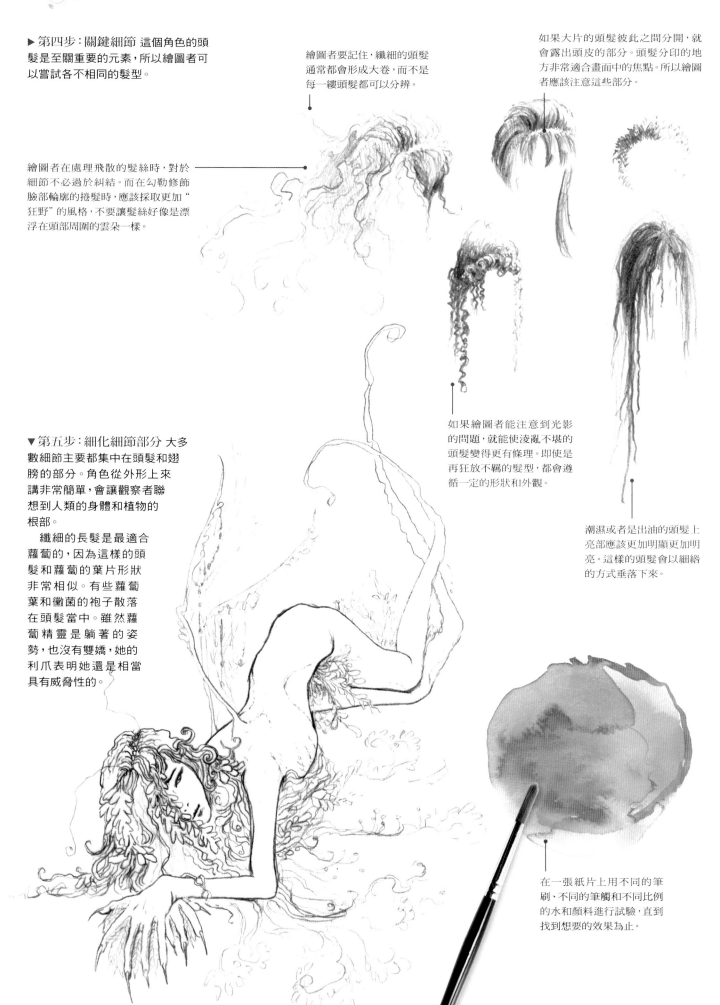

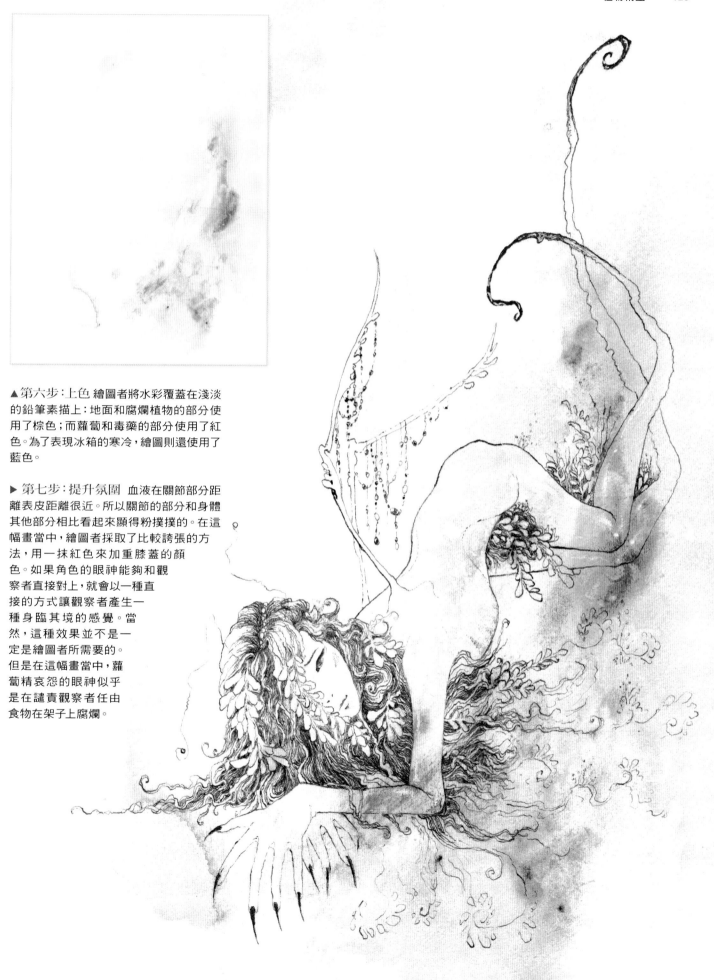

▲第六步：上色 繪圖者將水彩覆蓋在淺淡的鉛筆素描上：地面和腐爛植物的部分使用了棕色；而蘿蔔和毒藥的部分使用了紅色。為了表現冰箱的寒冷，繪圖則還使用了藍色。

▶第七步：提升氛圍 血液在關節部分距離表皮距離很近。所以關節的部分和身體其他部分相比看起來顯得粉撲撲的。在這幅畫當中，繪圖者採取了比較誇張的方法，用一抹紅色來加重膝蓋的顏色。如果角色的眼神能夠和觀察者直接對上，就會以一種直接的方式讓觀察者產生一種身臨其境的感覺。當然，這種效果並不是一定是繪圖者所需要的。但是在這幅畫當中，蘿蔔精哀怨的眼神似乎是在譴責觀察者任由食物在架子上腐爛。

索引

謝誌

Quarto在這裡對以下藝術家表示感謝，這些藝術家為本書提供了插圖：

芬利・考恩（Finlay Cowan），64、65c、65b，66, 67b
凱文・克羅斯利(Kevin Crossley),www. kevcrossley.com
p.12-13（昆蟲），14-15（昆蟲），16-17(昆蟲)，18-19（昆蟲），52-53、61bl、65t
馬特・迪克森（Matt Dixon）77t
Dover Books出版社 p.28-29, 97b
EverQuest ® II: 羅伊爾・荷威雅諾（Roel Jovellanos）
© 2004-2010 Sony Online Entertainment LLC p.30tl（EverQuest是Sony Entertainment LCC在美國與其他國家的註冊商標；該商標的使用已征得Sony Online Entertainment LLC的許可。版權所有）
斯拉瓦・格爾吉（Slava Gerj）/Shutterstock pp.10, 36, 43b, 60
邁克爾・黑格（Michael Hague）www. michaelhague.com p.27
阿比蓋爾・哈丁(Abigail Harding) p.71
喬恩・霍奇森（Jon Hodgson）p.32b
維克多・石村（Vitor Ishimura）vtishimura. deviantart.com 67t
派特麗夏・安・路易士・麥克道格爾（Patricia Ann Lewis-MacDougall）www.pat-ann.com p.73

LondonPhotos—荷馬・賽克斯（Homer Sykes）/阿拉米（Alamy）p.34t
勞倫・米爾斯（Lauren Mills）laurenmillsart. com p.34b, 35, 81br, 82, 85
Rex Features新聞攝影社 p.30br
安妮・斯托克斯（Anne Stokes）p.27
J・P・塔加特（J.P. Taggart）　HYPERLINK "http://www.targetart.com" www. targetart.com p.89t
辛西婭・隆德・托洛爾（Cynthia Lund Torroll）www.cynthialundtorroll.com p.47tr
拉菲・阿德里安・左勒蓋爾奈英（Rafi Adrian Zulkarnain）p.26

所有其他圖片為索卡爾・邁爾斯提供

其他圖片版權歸屬於Quarto Publishing plc.出版社

Quarto已經盡了最大努力向所有圖片提供者表示感謝，但是如果出現遺漏或者是出錯的現象，Quarto願意為此誠摯致歉。另外，在得到指正之後，我們在再刷過程中會予以改正。